World Heritage–Historic Cities and Towns

世界遺產之旅

老城古鎮

風景文化

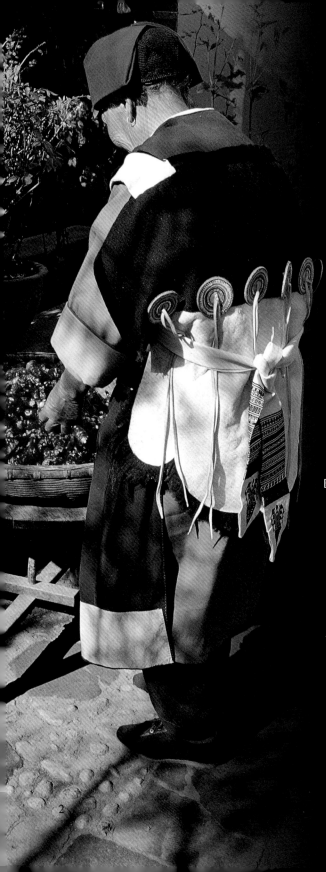

World Heritage–Historic Cities and Towns
世界遺產之旅
老城古鎮

編撰	胡允桓
攝影	Tim Heirman、zhangyao.com、王其鈞
	李俊賢、李憲章、范毅舜、畢遠月
主編	何　揚
編輯	廖秀蘭、邱秋娟、王一婷
資料編輯	陳姮蓉
美術設計	崔正男

發行人	黃台香
出版者	風景文化事業股份有限公司
地址	231 台灣台北縣新店市中央路198號3樓
電話	886-2-8218-7702
傳真	886-2-8218-7716
E-mail	scenery.books@msa.hinet.net
郵撥	19749174 風景文化事業股份有限公司
製版	科億資訊科技有限公司
印刷	吉鋒彩色印刷股份有限公司
裝訂	晨捷印製股份有限公司
國內總經銷	展智文化事業股份有限公司
地址	220 台灣台北縣板橋市松江街21號2樓
電話	886-2-2251-8345
法律顧問	國際通商法律事務所黃台芬律師
初版	2003年8月
定價	新台幣360元（含稅）
ISBN	957-28557-2-7

國家圖書館出版品預行編目資料

老城古鎮　= Historic cities and towns／
／胡允桓編撰；zhangyao.com等攝影.-- 初版.
-- 台北縣新店市：風景文化，2003〔民92〕
面；　　公分.--（世界遺產之旅）
ISBN 957-28557-2-7（平裝）

1. 古蹟

718.4　　　　　　　　　　　92011878

作　　者

胡允桓 英美文學家、知名翻譯家、教授、出版社編審，著作及譯作逾500萬字，現居北京。曾在美國任教，並經常赴歐美參加國際學術文化活動，走訪各地歷史勝蹟。學貫中西，對東西方歷史文化及文學藝術均有深刻了解。

攝　影　者

zhangyao.com 攝影家張耀在上海、巴黎兩地成立的工作室。聚集了一群優秀的攝影家及創意工作者，擅長拍攝、編製中西文化比較及現代都會生活方面的題材。拍攝過歐洲的世界遺產二十餘處。

王其鈞 北京清華大學建築歷史與理論博士，長期研究中國傳統建築，尤專精民間建築，遍訪中國各地民居，累積了相當豐富的第一手田野資料。出版過多種中國傳統建築方面的書籍。現居加拿大多倫多。

李憲章 資深旅遊作家，現居台北。遊歷過四十多個國家，經常在各種媒體發表各類型旅遊作品。其中，對日本經營最深，感情投入最多。已出版旅遊著作三十餘種。

范毅舜 出身台灣的攝影家，現居美國，美國加州布魯克攝影學院碩士。在攝影創作上有很豐富的經歷，舉行過多次攝影展，多家國際知名相機及軟片公司，採用他的作品做為產品代言人。1999年起，採訪拍攝歐洲二十多處世界遺產，並出版了一系列相關作品。

畢遠月 出身上海的攝影家，在加拿大研修純藝術攝影，1993年起成為自由攝影家。現居紐約，為美加、歐洲、日本等地圖片庫及出版社拍攝圖片。近年在歐洲、亞洲、美洲拍攝世界遺產三十餘處，對中南美洲印地安古文明特別有心得。已有數十種相關著作及攝影作品問世，可參考他的個人網站www.brucebitravelphotos.com。

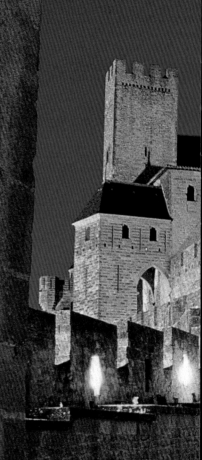

出版序
珍惜人類共同的遺產

2001 年3月，阿富汗兩尊歷史悠久、藝術價值極高的巴米揚（Bamiyan）大佛在全世界的震驚中，被炸成了碎塊。相信很多人都不會忘記那驚心動魄的一幕，無論是不是佛教徒，當看到千年石窟佛像頓時崩塌成廢墟時，無不同聲歎息，心痛不已。

阿富汗塔利班政權瘋狂的毀佛行動，不僅驚動聯合國教育、科學及文化組織（簡稱聯合國教科文組織，UNESCO）派員前往關切，更在國際社會中引起強烈的關注和譴責。因為這兩尊大佛具有普世的珍貴價值，是全人類共同的遺產，值得所有地球公民一齊來捍衛珍惜。

但類似的悲劇，不會只在遙遠的巴米揚小村發生。一觸即發的戰爭、對名勝的不當開發、經濟發展與古蹟保存的矛盾、財務困窘的主管當局對古蹟維護的力不從心等等，稍有差池就會對自然和文化遺產造成難以挽回的傷害。

基於珍視世界文化和自然遺產的普遍共識，聯合國教科文組織早在1972年便通過了〈保護世界文化和自然遺產公約〉，並成立了「世界遺產委員會」（World Heritage Committee）和「世界遺產基金」（World Heritage Fund），借助國際力量，共同保護這些世界珍貴的資產。

世界遺產委員會每年召開一次會議，旨在對各國提出的世界遺產申請項目進行嚴格的審核，審核的依據為相關專家事先在申請項

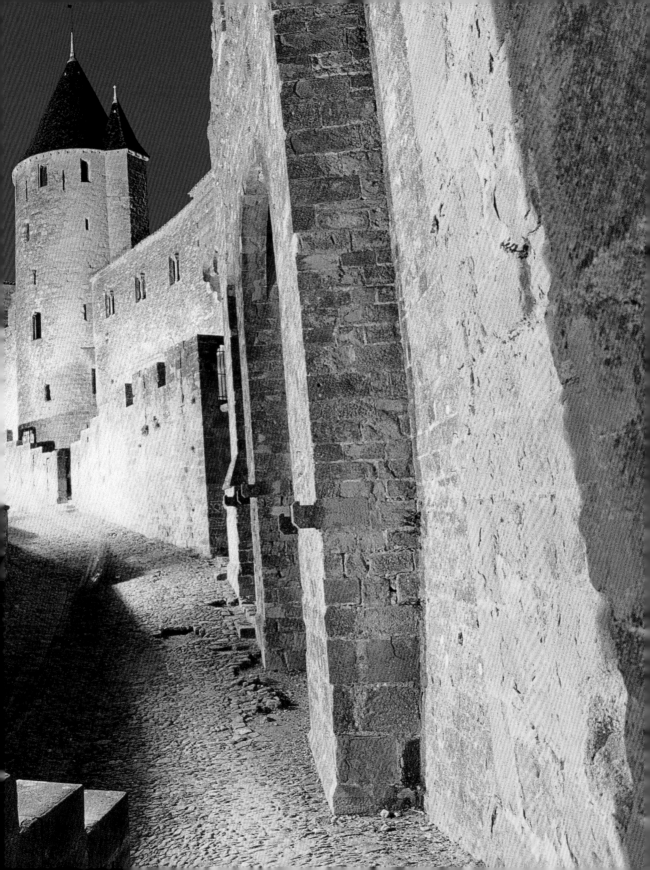

目實地所做的考察報告。這些專家主要來自國際古蹟暨遺址委員會（ICOMOS）和國際自然保護聯盟（IUCN），具有一定的公信力。凡經過專家考察認可，並獲得世界遺產委員會審核通過的項目，便能榮登「世界遺產名錄」(World Heritage List)，受到〈保護世界文化和自然遺產公約〉所有締約國家的共同保護和維護援助。

能夠申請列入「世界遺產名錄」的，包括文化遺產、自然遺產、自然文化雙遺產和文化景觀四種。被列入的文化遺產都具有歷史、藝術創造性、考古和科學上的獨特性，能代表人類創造天才的傑作，或某一文化傳統或文明的典型；而自然遺產除了出色的自然美景外，還必須具備生物、生態、地質上的獨特性，或在地球演化史上占有一席之地。

截至2003年7月為止，全世界128個國家中已有754項世界遺產，其中包括582項文化遺產、149項自然遺產和23項自然文化雙遺產。中國大陸共有包括長城、紫禁城、敦煌莫高窟、蘇州園林、泰山、黃山、九寨溝、雲南三江並流等29項入列。為了宣傳倡導世界遺產保護觀念，我們選出全世界最精采的遺產數十處，依類別編輯成冊。這其中有名城、古鎮，有宮殿、城堡，有教堂、寺廟，有古文明遺址，更有大自然奇景，分佈範圍遍及世界各大洲。每一處均以深入的文字，精彩的圖片作詳盡介紹。內容涉及歷史、藝術、宗教、建築、民俗、考古、都市建設、地理、地質、生物、生態等等，可謂既豐富又有趣，使人觀之不盡。全書最後並附各處實用旅遊資訊及相關網站，方便讀者實地參觀。

無論吳哥窟、大峽谷，還是秦始皇兵馬俑或法國凡爾賽宮，都是人類文明的極致表現及大自然的神奇造化，令人深深感動。讀者飽覽了這一處處精彩的世界遺產之後，在開闊視野、增長見聞之餘，如果能進一步尊重、欣賞不同民族的文化成就，並對保護世界遺產有些基本認識，就更有意義了。這也是本系列叢書出版的最終目的。

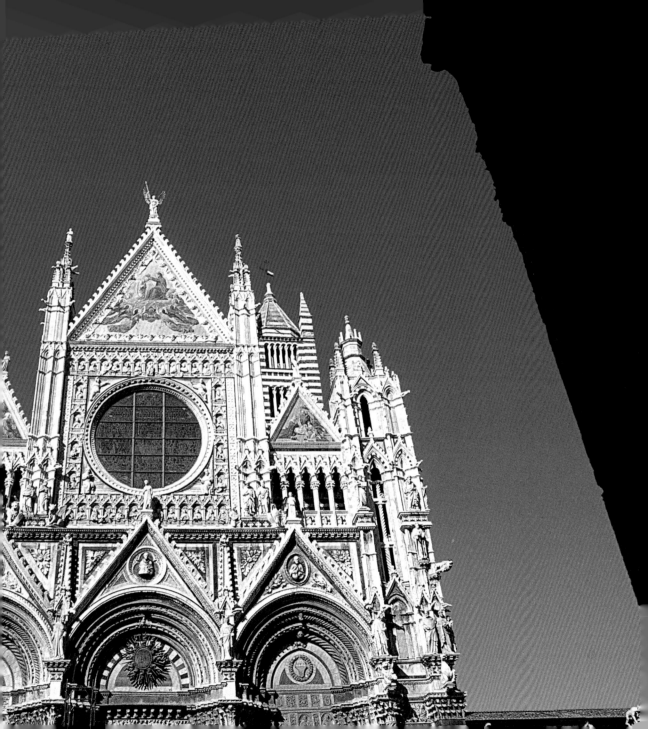

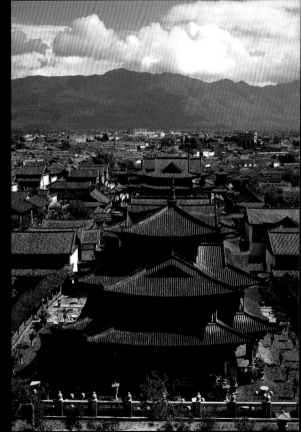

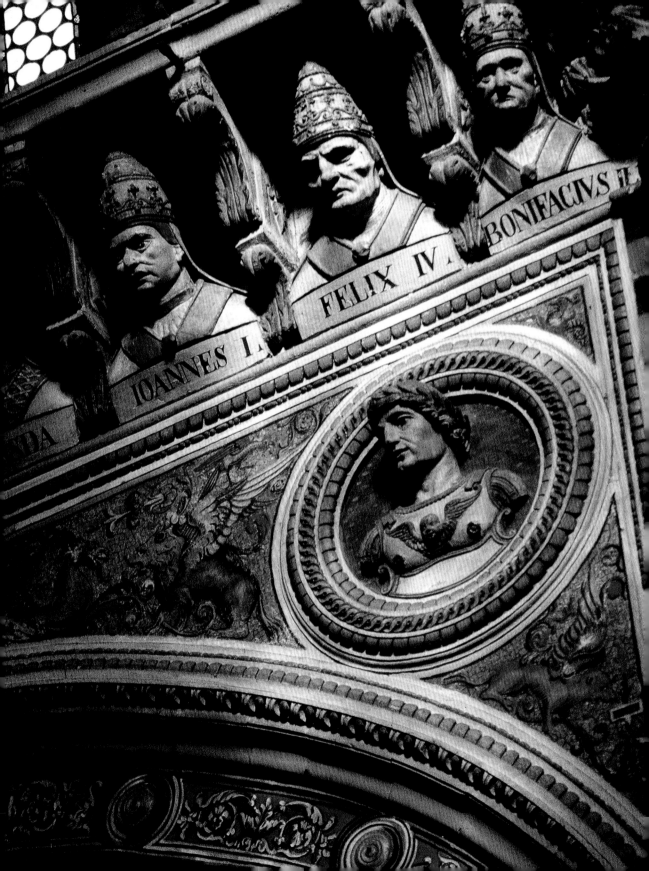

文藝復興名城——

西耶納

Historic Centre of Siena

義大利

‧西耶納

‧羅馬

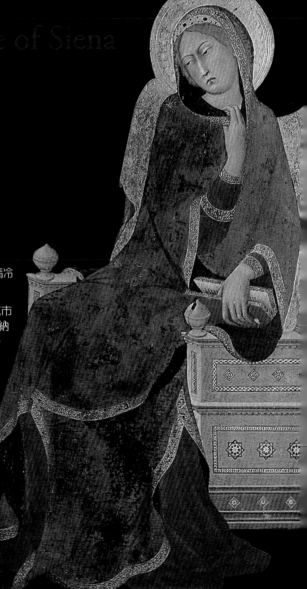

地　　點：位於義大利亞平寧山脈中部托斯卡納地區，文藝復興發祥地翡冷翠以南約70公里處

簡　　史：最早可溯自羅馬帝國奧古斯都大帝時代的開拓殖民，城市發展則始自6世紀倫戈巴人的經營。13世紀中葉，西耶納超越翡冷翠，繁榮百餘年；14世紀末逐漸走下坡。1559年併入麥迪奇家族統治的托斯卡納大公國，1860年歸屬統一的義大利王國，現為義大利中部著名古城

規　　模：全城圍繞田野廣場而建，人口不到6萬人，舊城區皆納入世界遺產

特　　色：充滿中世紀風情的山城，完整保留了12～15世紀的義大利城市風貌。長期與名城翡冷翠相互競爭，文藝復興時期也培育了許多著名藝術家，形成西耶納畫派，留下不少有影響力的繪作。無鞍賽馬節是最能彰顯該城精神的傳統節日

列入世界遺產年代：1995年

西耶納大教堂內部拱廊上方碩大的人物雕刻，將歷代大主教的面容刻畫得十分生動。（左圖）

14世紀西耶納畫派大畫家馬提尼繪的聖母像，將人物精神美表現得淋漓盡致。（右圖）

義大利中部托斯卡納（Toscana）地區，有一座一心要與翡冷翠（佛羅倫斯）爭雄的古城，雖然名氣和影響力不及翡冷翠，卻更古老，也更美。西耶納位於翡冷翠之南約70公里處，崛起在翡冷翠之前，中世紀時期這兩座城市競爭激烈，常常互相攻伐，也互有勝負；藝術文化方面，也是雙雄並立。城市四周丘陵環繞，遍布葡萄園和橄欖園，是中世紀義大利最繁榮的城邦之一。古城七百餘年來風貌不變，至今仍然保存完整，當地政府規定民房內部可改，但外表不能變。狹長的窄巷兩旁，是一座座磚紅色的塔樓、教堂、老房子，都有幾百年歷史了。古樸的外表，帶著歲月的刻痕，過了一個又一個年頭。（有關翡冷翠，請參閱本系列第2冊《世界遺產之旅──歷史名都》「翡冷翠」篇）

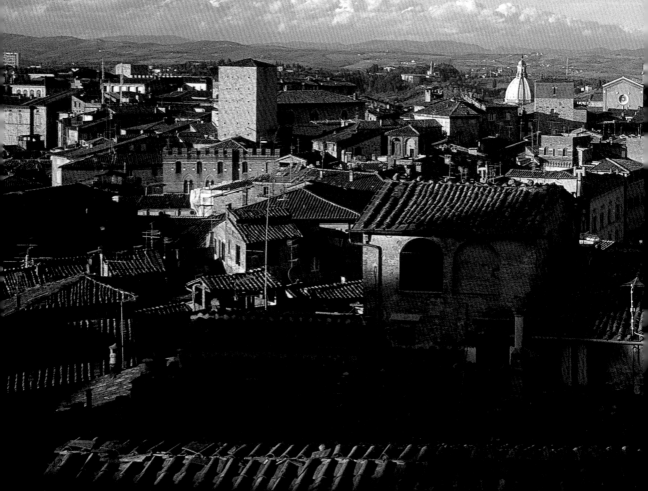

從高處鳥瞰沐浴在陽光下的西耶納。這座文藝復興時期的名城，長期與臨邦翡冷翠抗衡，曾創造出十分輝煌的歷史。市民富裕，文化藝術素養高。全城至今仍保留著12至15世紀的風貌，百年紅牆古宅一幢接一幢，右邊高聳著西耶納的地標──102公尺高的市政廳鐘塔。

 傳說與歷史

關於城市的起源，令西耶納人自豪的是與羅馬城建立緣起有關的母狼傳說。據說，由母狼哺養大的攣生兄弟，其中的羅慕路斯（Romulus）殺死雷慕斯（Remus）之後，在巴拉丁（Palatino）山丘自立為王，建立了羅馬。而雷慕斯之子西尼斯及阿斯奇維斯借神助騎著黑、白二馬逃到這裡建立城鎮，西耶納之名即得自西尼斯。如今市內隨處可見黑白二色組合（源自兩匹馬的毛色）；而當年哺育過攣生兄弟的母狼，成了西耶納的象徵，市內各重要場所的石柱上都看得到它的雕像。儘管有人推測，這樣的傳說實際起於中世紀之後，當時該城迅速發展繁榮，人們為了彰顯自己城市的出身而杜撰出來的，但西耶納人想要和羅馬並列稱雄，卻寧可信其有。

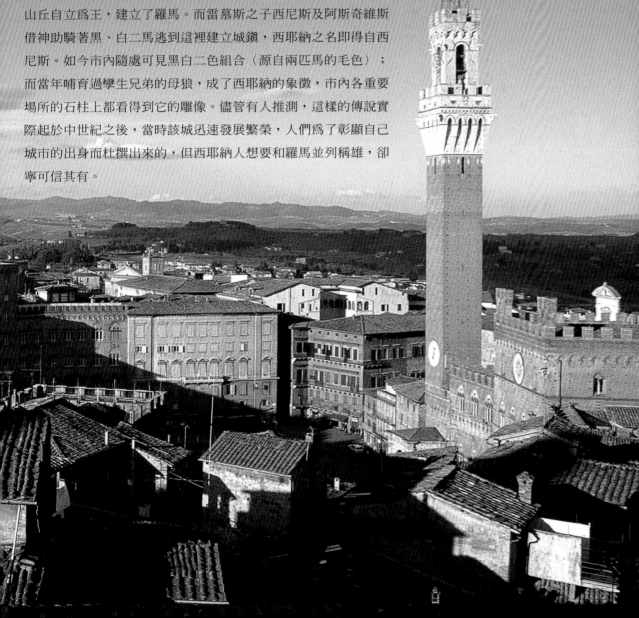

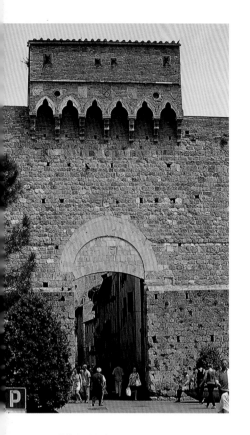

建於山丘上的西耶納，四周有城牆圍繞。中世紀遺留下來的城牆厚達一公尺，至今依然堅固。內外兩層的高大城門，上面還有敵樓和垛口，讓人不由想起當年與翡冷翠打仗時的慘烈。

田野廣場四周的古老建築。田野廣場自古就是西耶納的中心，至今依然如此。從廣場沿著台階及斜坡，可以通往城中各個地方。城中重要建築也都圍繞著廣場而建，這些紅磚老房子多半還保留著數百年前的樣貌。（右圖）

根據史料記載，西耶納是羅馬帝國奧古斯都大帝時代新開拓的一座殖民城市，當時稱爲Sena Iulia。但到了公元6世紀，西耶納才開始眞正發展起來。當時正值歐洲民族大遷徙最後階段，侵入義大利的倫戈巴族（Longobardus，哥德人的一支，長髮族之意）以米蘭之南的帕維亞（Pavia）爲都，建立了倫戈巴王國（該王國後於774年爲法蘭克王國所滅）。倫戈巴王國在亞平寧半島沿西岸向南發展，西耶納因此成爲交通要道，商業、金融業及手工業得以發展，遂逐漸壯大成重鎮，與其北方的翡冷翠並駕齊驅。1260年，在蒙塔貝提（Montaperti）之役中西耶納大敗翡冷翠，創造了百餘年的鼎盛時期。當時的西耶納十分富裕，世界上第一家銀行就是在這座城市成立的；城中有歷史意義的建築物大多在此期間建成，著名的西耶納畫派的傑作亦在此期間繪就。到了14世紀末，西耶納逐漸走下坡，先後爲王公豪族所掌控，直至1559年併入麥迪奇家族（Medici Family）統治的托斯卡納大公國，1860年歸併於統一的義大利王國。

如同歐洲許多古城一樣，西耶納也是在山丘上起建的。現今大教堂附近是最高點，也是西耶納的發祥地。以丘頂爲中心，從粗設防禦的聚居點逐漸擴展成有城牆環繞的小城鎮。城牆在全盛時期達7公里長，大致就是保留迄今的城牆線。約略呈南北走向的上、下銀行大道不但是城中的通衢，也是北至翡冷翠、南抵羅馬的交通要道。當年街道兩旁商家、豪宅櫛比鱗次，還有不少銀行；直到現在，仍有幾家銀行歷經數百年而屹立不搖。

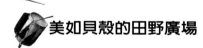 美如貝殼的田野廣場

西耶納整座城市幾乎都圍繞著田野廣場（Piazza del Campo）而建，城內重要建築，諸如市政廳、大教堂等，均分布在廣場四周。這座羅馬時期作爲商品交易的集合場，自古就是城市集會活動的重心，現在廣場四周已經是餐廳和商店林立。當初兩側還是田野，故用此名。整座廣場呈傾斜扇形，宛如貝殼般，所以又有

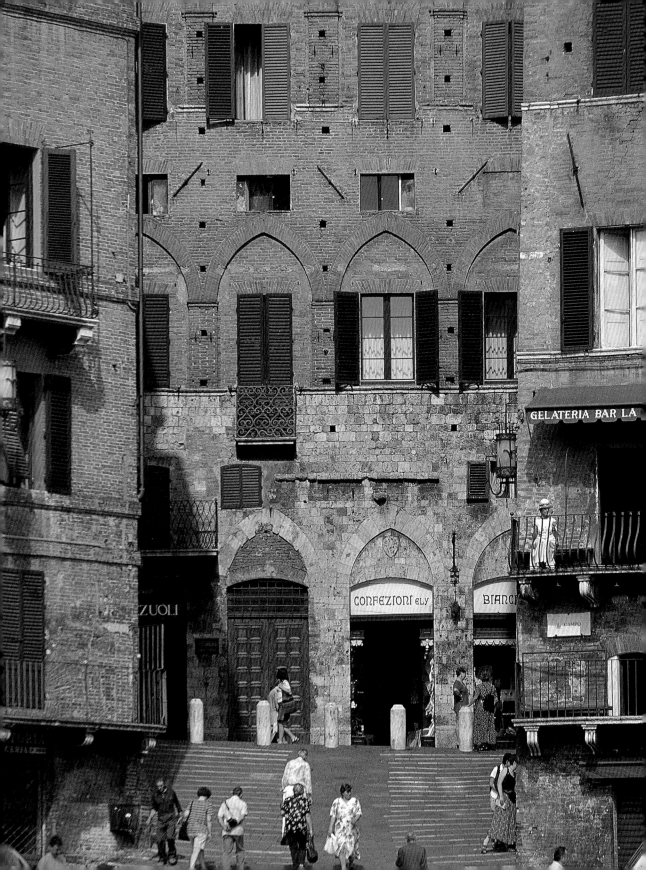

「貝殼廣場」之稱。這在世界上極其罕見，堪稱義大利最美的廣場之一，尤其看陽光緩緩融入廣場的光影變化，就讓人無法移步。廣場上鋪滿地磚，以帶狀石塊分隔成9個部分，象徵當年以9名富商組成的評議會，他們曾將西耶納的城邦政治推展到由人民主政，達到更民主的理想境界。

廣場的最高點是「歡喜泉」（Fonte Gaia）。初建的西耶納原本座落在山丘之上，爲解決供水問題，公元1400年首次成功地將低窪處的飲用水引至丘上的廣場。居民欣喜之餘，便在水管終端花費19年時間修起歡喜泉，泉上裝飾有石雕，出自雕刻家雅各伯·奎查（Jacob Quercia）之手。我們看到這一景點，眞該「飲水思源」呢！

歡喜泉的對面是西耶納市政廳所在地共和宮（Palazzo Pubblico），此名稱源自當年的共和城邦，當時就已是政府辦公處。這座宮殿修建於1288～1320年，其後又按原樣數次擴建。如今的外觀給人印象最深的是由兩根小圓柱和三座小拱門構成的列窗，每扇窗戶都有黑白組合的西耶納市徽，其簡潔有

共和宮中馬提尼的濕壁畫〈莊嚴的聖母〉。聖母抱著聖嬰坐於中間寶座，兩旁有天使及衆聖徒環繞，人物個個衣衫飄動，輕盈優美而真實。馬提尼並運用了透視法，使畫面呈現出深邃的空間感，讓人耳目一新。這幅巨作完成於1315年，是西耶納畫派劃時代的傑作。

力的整體美感，眞不愧是托斯卡納地區哥德式建築的代表。

宮內設有繪畫館，陳列著西耶納畫派的壁畫。主會議廳別稱世界地圖廳，有羅倫傑提（Ambrogio Lorenzetti）繪製的一系列世界地圖濕壁畫及馬提尼（Simone Martini，1285？～1344）的〈莊嚴的聖母〉（1315）；九人廳中有羅倫傑提所繪濕壁畫〈善政的效能〉和〈惡政的弊害〉（1329），這是他最重要的作品，繪畫主題表現出市民參政的理念，這在當時是極其先進的。此畫是中世紀非宗教畫最好的作品，目前依然保存十分完好。宮中還展示著一些中世紀的錢幣、陶器和雕刻。歡喜泉的石雕原作也收藏在這裡。

市政廳最引人矚目的還是左側那座高聳的鐘塔，鐘塔稱爲「曼賈塔」（Torre del Mangia），據傳，「曼賈」是一位敲鐘人的

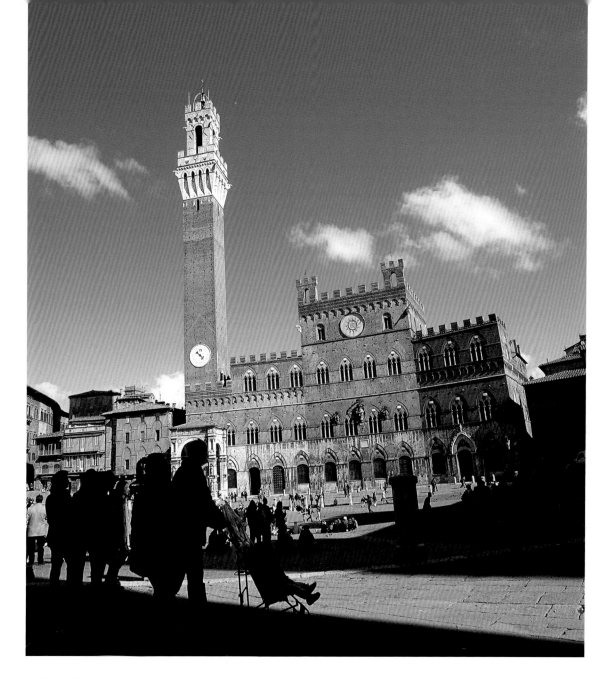

名字。這是一座高102公尺的方形尖塔，建於1338～1348年，是義大利第二高的中世紀塔樓。鐘塔就那樣昂然挺立在廣場上，象徵著西耶納全盛時期的自信和驕傲，現在還是全城的焦點，城裡每個角落都看得到它那峭拔的身影。整個田野廣場也以鐘塔為中心往外放射，登上塔頂俯瞰，廣場及整個舊城區盡在眼底。

西耶納的政治中心——共和宮。此宮14世紀初完成後，一直到現在，都是該城的政府所在地。高聳入雲的鐘塔鶴立於旁，任誰都要多看幾眼。

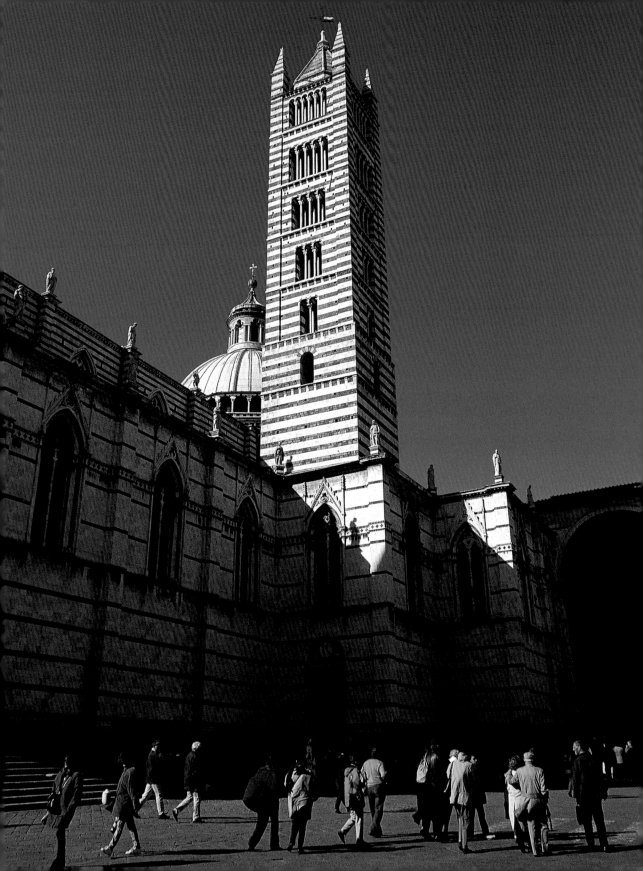

西耶納的精神象徵——大教堂

西耶納的另一個重心是大教堂（Duomo）。教堂集羅馬、哥德式風格於一身，從大教堂廣場向西北觀望，可看到大教堂雄偉的全景：垂直高聳的哥德式主體，反覆運用的三角形正面和大大小小的尖塔，與白色大理石牆體上鑲著的黑色大理石橫向條紋，顯得十分協調。這些條紋讓大教堂增加了整體的穩定感，使上半部繁複的浮雕裝飾不致顯得輕浮細瑣。尖塔下圍繞著36座歷代主教和預言者的塑像，四個角落是著名傳教士的雕像。

◆鼎盛期的建築傑作

全盛時期的西耶納為了炫耀自己的實力，於1196年動工興建大教堂，主體工程於1215年完成，鐘樓則於1313年才竣工。按照當時義大利建築的傳統，都是在完成主體構架後再附加立面。以白色、深綠、粉紅大理石敷就的正立面，係多位設計師通力合作製成：三座羅馬式拱門由喬凡尼·畢薩諾（Giovanni Pisano）設計，哥德式部分為14世紀切可（G. Cecco）的成果，三組尖形天使鑲嵌畫則帶有威尼斯風格。大教堂是托斯卡納地區哥德式建築的傑作，但較一般哥德式建築更注重垂直與水平的協調，裝飾則以畢薩諾及其弟子的眾多雕像為主。如今所見只是複製品，原作已移至大教堂藝術品美術館。山牆上鑲嵌畫則是1877年的作品。

教堂內黑白相間的大理石立柱固然十分醒目，最精采的卻是地面的鑲嵌畫。畫作將聖經故事和傳說分為56個場面，看完一遍，等於上了一堂宗教課。1369年初設時只是在白色大理石上嵌入黑鉛條構成圖案，後來越修補越精緻，至1547年已由多色大理石鑲成地面圖畫。現在所見已是複製品，平時以木板覆蓋或用繩索隔開來保護，原物則移至美術館內保存。

大教堂的東南側翼廊有尼古拉·畢薩諾（Nicola Pisano）於1265～1268年率弟子製作的八角形講道壇。從西北的側廊進入皮可羅米尼圖書館（Libreria Piccolomini），則可觀賞以出身該家族的教皇庇護二世（Papa Pio II）生平為題材的濕壁畫。

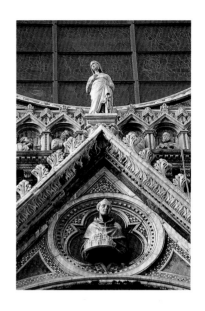

大教堂拱門上方精細的雕刻作品，由當時的名家畢薩諾率眾弟子雕製而成。整座教堂有許多這樣的石雕精品作為裝飾，更增添了教堂的藝術性。

12世紀末，西耶納日漸富裕強大，於是傾全城之力建造大教堂，費時一百多年才全部完工。大教堂採用象徵該城起源的黑白兩色為主，莊嚴中見素雅。以黑白相間橫條紋為飾的教堂鐘塔尤其別緻。（左圖）

◆大教堂藝術品美術館

　　出教堂朝鐘樓的方向前進，即是大教堂藝術品美術館。美術館原是1339年西耶納市民為了與翡冷翠爭強鬥勝而提出擴建新方案的產物。按照原先的構想，原大教堂主殿將成為與新大教堂主殿十字相交的短翼廊，另建更長的主殿，這樣整體規模就會擴大很多。但次年開工後，不久就發生了瘟疫及饑荒，1348年黑死病又奪去了西耶納半數以上的人口。遭逢此難，加上經濟衰退及建築技術上的爭議，新大教堂便半途而廢。人們只好把精力用在美化原有大教堂上，於是才有我們今天看到的精采遺存。至於未完成的新大教堂則改闢成大教堂藝術品美術館（Museo Dell'Opera Metropolitana），展示大教堂的宗教藝術品，後來又增加了一些建築裝飾的原物。其中最有價值的是西耶納畫派名畫家杜契爾（Duccio di Buoninsegna，1255？～1319）的〈莊嚴〉和喬凡尼・畢薩諾的雕像。〈莊嚴〉原本安置在大教堂的主祭壇，畫中眾多天使及聖徒簇擁著聖母子，杜契爾擺脫

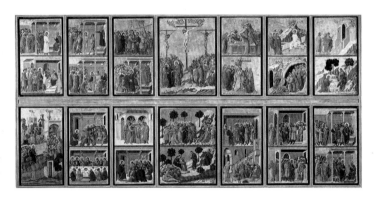

杜契爾的〈基督受難圖〉。以14塊隔版、26幅場景，像連環畫一樣，描繪耶穌受難的經過。此畫原本珍藏於大教堂中，後來卻遭人漠視，甚至被拆解，直到1878年才局部修復，移入大教堂藝術品美術館收藏。20世紀50年代才由熱心的藝術史學家悉心修復，使全畫恢復原貌。

大教堂宏偉的內部。其牆面、圓柱、地板都用黑白兩色的大理石鑲砌而成，與白底黑線條的教堂外觀相互呼應。地板上不但有幾何圖形，還有56幅彩色大理石鑲嵌的宗教畫，尤其珍貴。（右圖）

中世紀呆板的畫風，賦予了人物人性溫馨的一面。此畫的背面是由26幅場景構成的〈基督受難圖〉，詳細描述耶穌受難的經過。其準確的建築構圖、生動的細節描繪和虔誠的情感表達，都十分令人感動。1311年6月9日杜契爾完成此畫，由畫室移入大教堂時，西耶納城內的商店都關起門來，在神父、修士的帶領下，市民排成一支長長的隊伍，隆重的護送這幅巨畫進入大教堂。

　　大教堂後側，在斜坡道的中段是洗禮堂的入口。當年為了加固主殿突出斜坡的地基，便順勢設立洗禮堂（1316～1325）。洗禮堂中央有一件1427年製作的藝術珍品──青銅洗禮盤，洗禮盤上的浮雕出自兩位文藝復興時期的大雕刻家：唐納太羅（Donatello）和吉伯提（Lorenzo Ghiberti）之手。當年西耶納特地從翡冷翠將他們請來，以藝術增添洗禮堂的榮光。頂棚及側壁的濕壁畫，也都是名家作品。

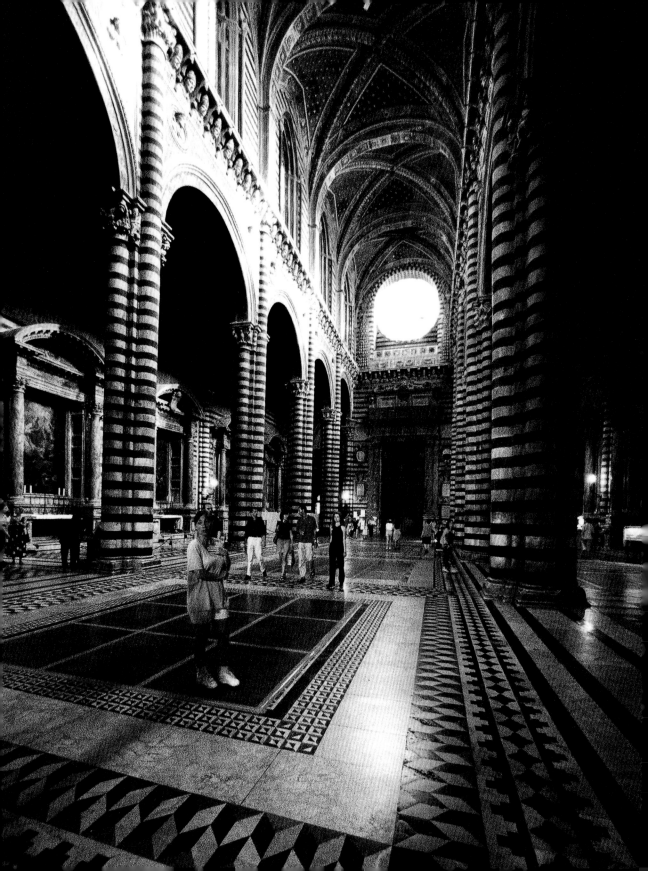

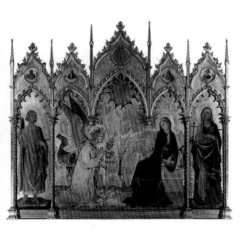

大畫家馬提尼的〈聖告圖〉。這是西耶納畫派最著名的傑作，人物美得含蓄，畫面極富詩意，表現出的抒情意境，少有比擬。原為西耶納大教堂而作，現藏翡冷翠烏菲茲美術館。

教皇庇護二世親手規劃的皮恩札小城，精緻得像座童話屋。

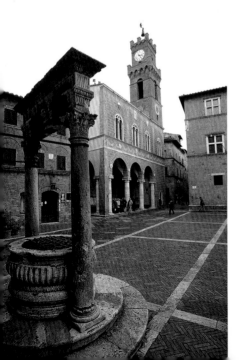

◆國立美術館

　　在義大利繪畫史上占有重要地位的西耶納畫派，與翡冷翠畫派同為托斯卡納地區文藝復興時期兩大流派。當時的西耶納畫家一方面試著將新生命注入僵硬的拜占庭風格，一方面吸收歐洲北方哥德畫風的理想色彩，形成獨有的藝術風格。若想進一步欣賞西耶納的繪畫成就，可以到大教堂之南、聖彼得街上的國立美術館（Pinacoteca Nazionale）。那裡集中了13～16世紀西耶納畫派的作品，是該城收藏藝術品規模最大的美術館。美術館位於一座15世紀宮殿建築內，建築本身就是重要古蹟。裡面藏有杜契爾、馬提尼、梅米（Lippo Memmi，？～1347？）等大師的名作。

拜訪另外兩處世界遺產

　　人口不到6萬的西耶納，全城散發著濃濃的中世紀風情。信步走進任何一條小街巷，都讓人驚喜。然而，西耶納吸引人的還不僅是城內這些讓人發思古幽情的老房子，城外托斯卡納地區的田野風光一樣迷人。如波浪起伏的綠色大地，錯落有致的散布著橄欖樹、葡萄園；挺拔的劍松像劍一樣，拔地而起；一座座磚紅色的古樸莊園點綴其中。這一帶出產上好的橄欖油和葡萄酒，一個不起眼的小莊園，可能就藏著美食家夢寐以求的珍品。沿著鄉間小路遊逛，往往讓人樂而忘返。

　　如果興致高，還可順便造訪附近兩座同樣列入世界遺產的小城。一座在北，稱為聖吉米納諾（San Gimignano），人口約七千，1348年黑死病肆虐之後，這座城就停滯不前，一直保持著中古時期的風貌。城內最著名的是12～13世紀建的高大塔樓，這是當年的權貴為了炫耀財富權勢而建的，塔樓建得越高，表示越有錢有勢。最盛時有七十幾座，現在僅剩十餘座。

　　另一座在南，名為皮恩札（Pienza），人口僅兩千餘。這是教皇庇護二世的故鄉，1458年他上任後親自規劃，原想建成一座充滿人文主義色彩的「理想之城」，可惜未完成即病逝，工程只好

熱血沸騰的無鞍賽馬節

就吸引觀光客而言，翡冷翠似乎完全占了上風。不過每年會有兩天例外，「無鞍賽馬節」（Palio）這兩天西耶納所散發的光芒蓋過了翡冷翠，來自世界各地的觀光客湧入參與盛會。這期間，西耶納就像舉辦嘉年華會，全城都沸騰起來。

西耶納自古便分為17個教區（contrada），每個區就像一個大家族，緊密團結，榮辱與共。各區擁有自己的教堂、服裝和代表旗幟，彼此互相競爭，尤其是無鞍賽馬最能彰顯這種傳統。賽馬源自古羅馬的軍事訓練，最早的紀錄可以追溯到1283年。賽馬節每年7月初、8月中各舉行一次，屆時各區自由推派的騎手穿著傳統服裝，群集在田野廣場上進行比賽。

每年以抽籤方式決定，17區只有10區可以參賽，經5場淘汰賽後進入最後決賽。遵照古老傳統儀式，騎手及馬匹也由抽籤確定，身上各自披著不同的裝扮，輪流走過台前。還會有身著中古服飾的人揮

賽馬節前夕，參賽隊伍穿著傳統服裝，敲著戰鼓，一遍遍加緊練習。

舞旗幟，偶爾還穿插表演，引來觀眾的歡呼。四頭白牛拉著一輛裝飾華麗的車，車上一位穿長袍的人沿著跑道巡視。

其實從賽前數日，已有各種不同的表演及化妝遊行（據傳還有賭注）陸續登場。比賽前一天晚上，各區民眾群聚在各自的地盤上喝酒、歌唱，搖旗吶喊，彷彿出征前的誓師大會。一方面壯大自己的聲勢，一方面也和其他區互別苗頭。

第二天下午的決賽雖然只有短短90秒鐘，卻是盛況空前。成千上萬的人湧入田野廣場，為的就是目睹這短暫卻刺激的時刻。比賽進行時，四周旗幟飛揚，呼聲震天；跑道上煙塵滾滾，市政廳淹沒在一片迷濛中……。90秒後，比賽立見勝負，獲勝者贏得象徵最高榮譽的信物——一幅繪有聖母子的錦旗。一場熱鬧盛會結束，眾人偃旗息鼓之餘，不由得又期盼起明年的比賽了。

中斷。但從已完成的部分即可看出此城的不凡。城中的道路、廣場、房舍、噴泉，大體以庇護二世廣場（Piazza Pio II）為中心，對稱排列，安排得極為和諧完美。這座有「文藝復興玩偶之屋」美稱的小城，精緻優雅得讓人疑似童話夢境，相形之下，托斯卡納其他城市多少顯得有些凌亂、粗糙了。

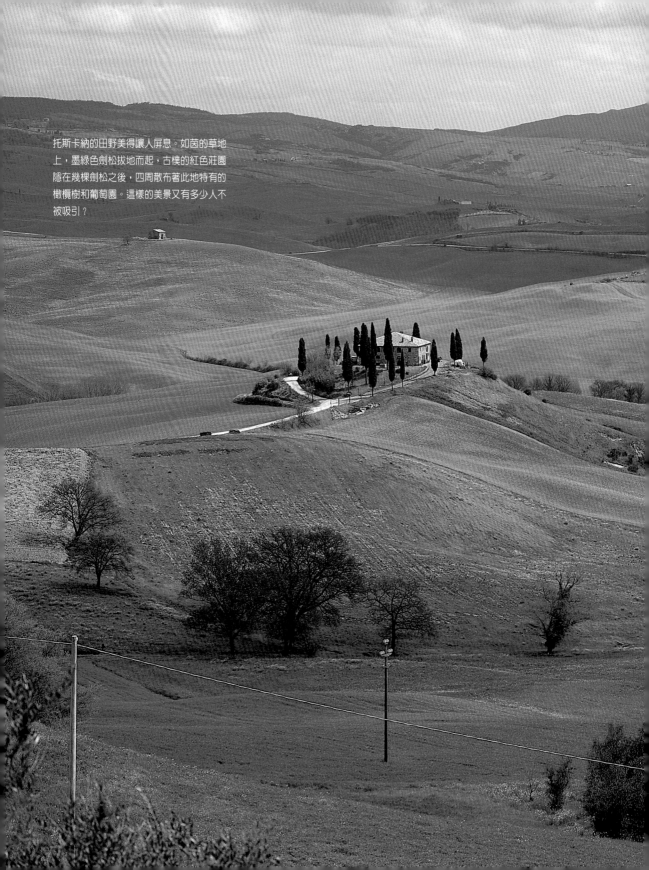

托斯卡納的田野美得讓人屏息。如茵的草地
上，墨綠色劍松拔地而起，古樸的紅色莊園
隱在幾棵劍松之後，四周散布著此地特有的
橄欖樹和葡萄園。這樣的美景又有多少人不
被吸引？

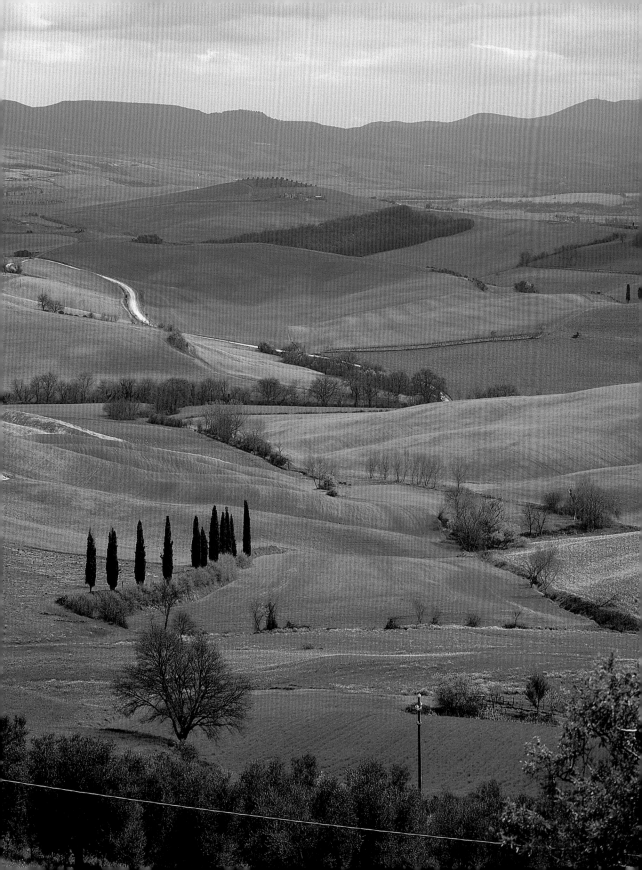

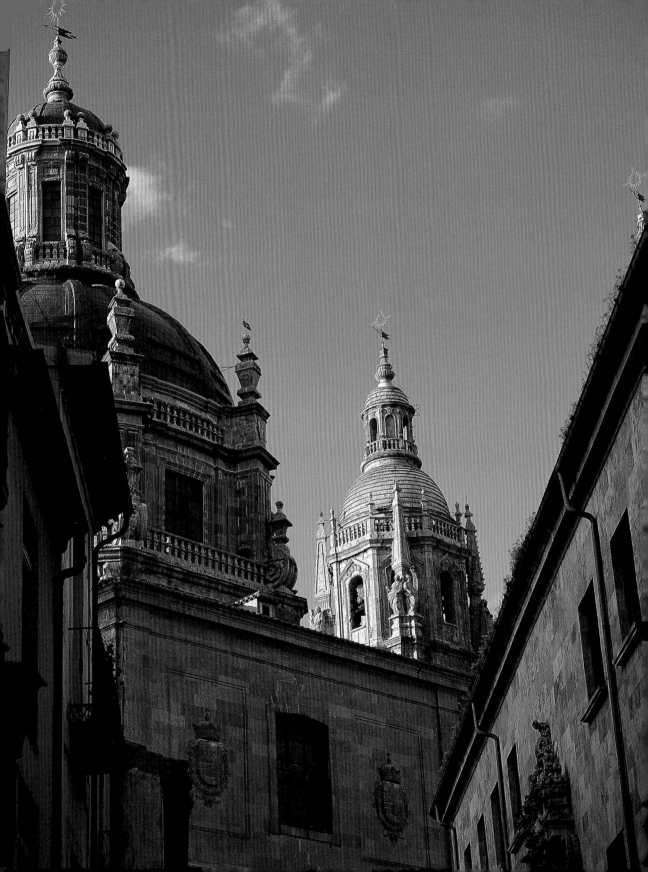

古老的大學城——

薩拉曼卡

Old City of Salamanca

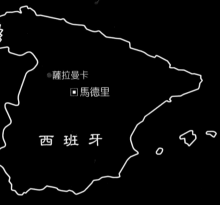

●薩拉曼卡

▣馬德里

西班牙

地　點： 西班牙薩拉曼卡省的省會，位於伊比利半島北部高原，在首都馬德里西北方約210公里處

簡　史： 公元前3世紀，曾經被迦太基人征服。隨後成為羅馬帝國殖民地，11世紀時又被摩爾人統治。13世紀時，阿方索九世在此興辦大學、提升了薩拉曼卡的地位，使它成為西班牙的學術、文化中心。受到19世紀初西班牙獨立戰爭影響，大學城漸趨沒落，直到19世紀中葉才逐漸恢復舊觀

規　模： 整個城市主要由大學的學院組成，類似英國的劍橋

特　色： 擁有創立於13世紀西班牙最古老的大學，迄今仍為歐洲最知名學府之一，由於名氣鼎盛，吸引不少海外人士到此學習西班牙文。城內保留有中古時期的老建築，建築風格多樣，堪稱建築藝術總匯

列入世界遺產年代：1988年

漫步薩拉曼卡舊城，令人驚艷的各式建築不時映入眼廉。圖為巴洛克建築傑作、主教大學校地之一的克萊里西亞教堂。（左圖）

佛萊‧路易士——薩拉曼卡大學16世紀名教授，也是西班牙著名詩人。（右圖）

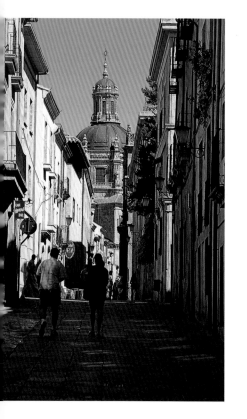

13世紀初大學的設立，奠定了薩拉曼卡的學術地位，走進這座歷史悠久的大學城，最常看見的畫面就是滿街的青年學子——古老的街道卻洋溢著一股青春氣息。

薩拉曼卡歷史悠久，在托瑪斯河（Río Tormes）兩岸自古就有古伊比利亞人聚居。公元前220年迦太基大將漢尼拔（Hannibal）曾率軍向這裡挺進。古羅馬帝國時期，這裡雖地處偏遠，但由於地扼安達魯西亞到奧地利的「銀路」（Ruta de la Plata），不久就成了交通樞紐和貿易中心。作為那段歷史的見證，羅馬橋的圖像還留在城中一些盾形紋章上。此後，這裡和伊比利半島上的許多地方一樣，先後經歷了西哥德人及摩爾人的統治，天主教徒及穆斯林的不時征討，直到1102年，波哥拿的雷蒙多（Raimundo de Borgoña）才得以重建薩拉曼卡。當時所築的堅固城牆，如今尚可在一些地方見到其殘跡。

1218年萊昂王國的阿方索九世（Alfonso IX）國王下令在此興辦大學，讓薩拉曼卡的地位一舉提高。從此薩拉曼卡大學與英國的牛津大學、法國的巴黎大學、義大利的波隆那大學相提並論。哥倫布曾到此請益他的航海計畫，《唐吉訶德》一書作者塞萬提斯（Miguel Cervantes）曾在這裡攻讀。此地培育出許多西班牙傑出人才，堪稱是西班牙文化的搖籃。繼大學成立之後，4所學院和28棟學生宿舍樓也相繼破土動工，各式建築爭奇鬥勝。從此眾多學者和修士雲集，薩拉曼卡在成為西班牙文化與學術中心的同時，也成了數百年間發展起來的各種建築流派展示之地。這裡不但為西班牙——甚至遠及美洲的西屬殖民地——的高等學府奠定了建校標準，而且為日後的大型建築樹立了楷模。

西班牙最美的拱廊廣場

位於薩拉曼卡舊市區中心的大廣場（Plaza Mayor），是當年菲力普五世（Felipe V，1683～1746，1700～1724年1月及1724年9月～1746在位）為感謝該市在王位繼承爭奪戰中的支持而下令修建的。廣場四周由金黃色的四層建築環繞，一樓均有拱廊，被譽為全西班牙最美的拱廊廣場。整座廣場外型酷似馬德里的大廣場，但規模較小。由西班牙最著名的藝術家和建築師阿爾伯托‧

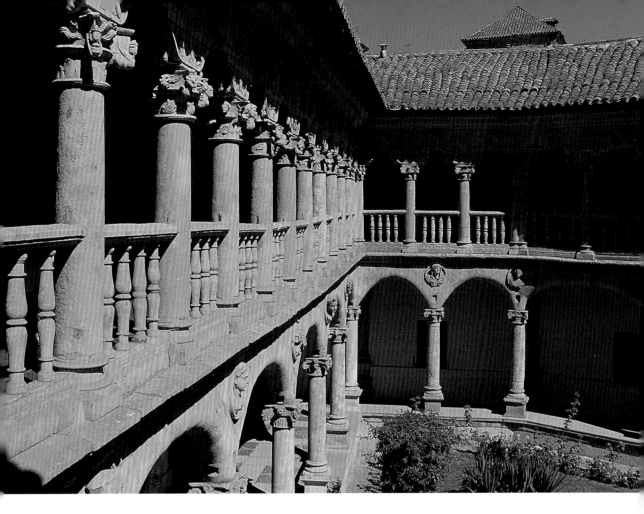

丘里格拉（Alberto Churriguera）擔綱設計，從1729年開始建造，歷時一個半世紀才完成。拱廊很寬敞，使行人不致有日曬雨淋之苦，又有櫛次鱗比的店鋪，足以滿足購物者所需。每個廊柱的上方，即半圓形拱券之間，裝飾著鑲在圓框中的西班牙歷代帝王和名人的頭像浮雕。二、三、四樓的陽台上裝有鐵欄杆。

　　在廣場四周的建築中，北側巴洛克風格的市政廳是中心，其正面不但有華美的立柱、柱頭和層與層間的裝飾，正中的貼壁人物浮雕和以6個人物雕像為主體的屋頂更是精緻奪目。東側的皇家大廳雖沒有市政廳的顯赫氣派，卻更清楚地體現了藝術家最初的創作理念。這個大廣場一向是舉行重大盛典的場地，19世紀之前還充當過鬥牛場，如今仍是人們最常駐足的休憩之處。在落日餘暉中坐在露天咖啡座欣賞美景，也是難得的雅趣。

有建築藝術之都美譽的薩拉曼卡，面積不大的市區集結了各式絕妙精湛的建築極品。上圖為女子修道院內庭的文藝復興式迴廊，被視為全城最精美的迴廊。柱頭上的精緻石雕、拱券間的浮雕頭像，都是中世紀石雕藝術精品。

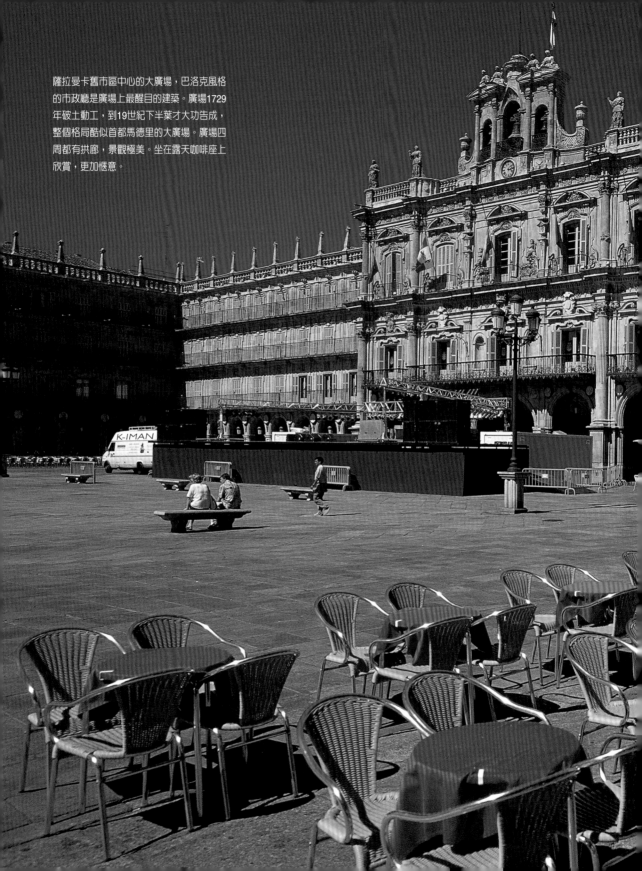

薩拉曼卡舊市區中心的大廣場，巴洛克風格
的市政廳是廣場上最醒目的建築。廣場1729
年破土動工，到19世紀下半葉才大功告成，
整個格局酷似首都馬德里的大廣場。廣場四
周都有拱廊，景觀極美。坐在露天咖啡座上
欣賞，更加愜意。

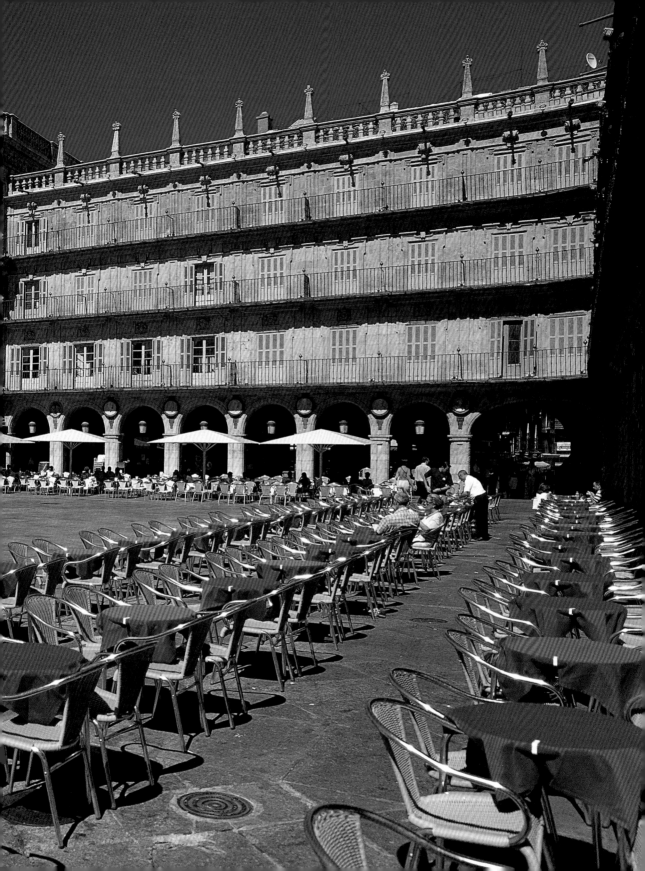

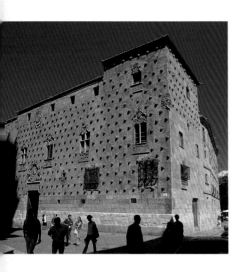

牆上布滿貝殼雕飾的貝殼之家是薩拉曼卡著名的地標之一。這座建於15世紀的宅第，被認為是伊莎貝拉式建築風格的代表作。

薩拉曼卡大學門樓牆上的層層浮雕，其線條及圖案的繁複，令人目不暇給，將西班牙銀匠式裝飾藝術表現得淋漓盡致。（右圖）

薩拉曼卡大學門樓牆上斐迪南二世和伊莎貝拉一世的浮雕。西班牙卡斯提爾女王伊莎貝拉一世和亞拉岡的斐迪南二世聯姻，逐退西班牙境內的摩爾人，完成統一大業，是西班牙人民心目中的民族英雄。

從大廣場南面的主街向南逶迤而行，會看到一棟融合早期文藝復興及西班牙哥德風格的建築，其外牆上除了鐵條裝飾和石雕外，還整齊地排列著400個海扇貝殼砂岩雕刻，這便是貝殼之家（Casa de las Conchas）。這裡原是聖雅各騎士團的羅德里哥·馬爾多納多（Rodrigo Maldonado）於15世紀末為自己修建的宅第，貝殼正是騎士團的象徵。如今這裡已闢為公共圖書館和旅遊中心，不時舉辦藝術展覽。

西班牙的「劍橋」── 薩拉曼卡大學

如果大廣場周邊的建築樂章還只是序曲，那麼由大學和大教堂組成的阿納亞廣場（Plaza de Anaya）一帶便是主旋律了。

薩拉曼卡大學（Universidad de Salamanca）設立於1218年，但現存的主樓建於1415～1433年間，是大學建築群中最為出色的建築。融合哥德和巴洛克式建築風格的主樓，在古老的哥德式外牆上，附加了以紋章、頭像浮雕及花草線條組成的繁複裝飾，這就是所謂的西班牙銀匠式裝飾藝術。薩拉曼卡大學正是這種建築藝術風格的代表，也是至今保存最完好的一個。

大學入口的門飾就不同凡響。雙拱門之上有三層雕飾：下層以斐迪南二世和伊莎貝拉一世的圓形浮雕為主軸，周圍襯以精緻的花紋；中層是六個圓形頭像和三個盾形紋章──幾乎所有西班牙重要歷史建築物上都有的重要裝飾，象徵著王室和貴族；上層的中心是教皇和修士的浮雕，四周則陪襯著小型全身聖像、圓形頭像和枝葉裝飾浮雕，並與頂層的花飾連接成整體。上述裝飾左右分別夾在由燭台形壁柱構成的框架中，壁柱又與下面雙拱門外側的立柱相銜接，渾如一幅工整又精細的浮雕畫。有趣的是，在那密密麻麻的雕飾中有兩隻小青蛙，被校內的大學生視為吉祥物。這兩隻小青蛙的位置有點隱蔽，藏在牆上眾多精緻雕塑中不太容易找到，不過從門牆外仰角45度一下便可看見。據說能夠不經人指點自己找出，就會交好運，不但考試都能順利通過，還能

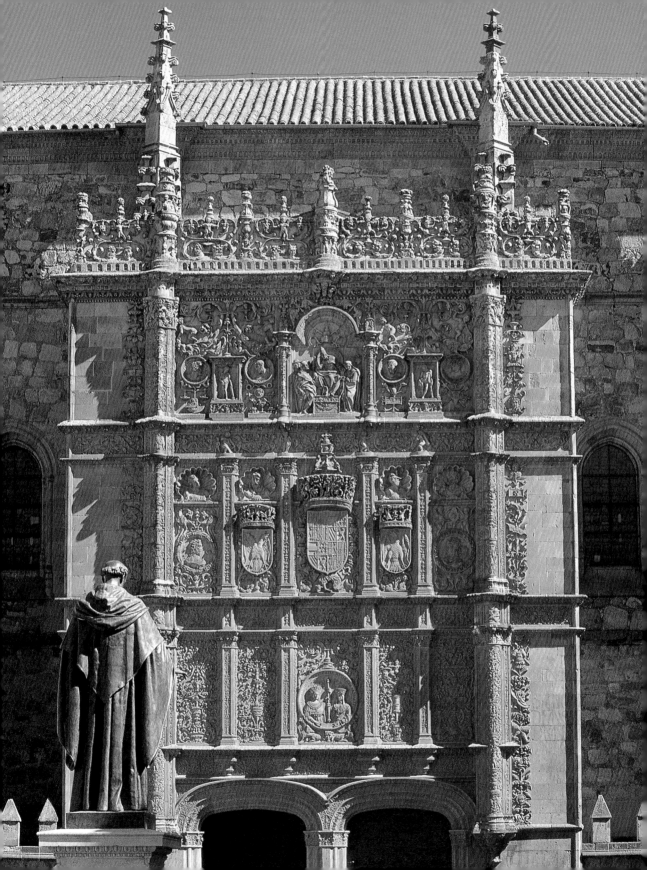

在一年內喜結良緣。

學生廣場（Patio de Escuelas）位於正門入口前方，廣場上屹立著一尊建於19世紀的萊昂的佛萊‧路易士（Fray Luis de León）教授的雕像。當年他因將《聖經》中的〈雅歌〉譯成西班牙文而遭宗教法庭判刑入獄，5年後重返講台，第一堂課開場白就是「繼續我們昨日所講……」，這句話已成為該校名言。

位於學生廣場西側的學生宿舍（Escuelas Menores），現已闢為大學博物館，其入口的雙拱門門牆也是銀匠式裝飾風格。裡面有一座優雅的中庭，庭院中央有一口古井，四周則環繞著源自摩爾風格的燭台狀柱廊，因這一獨特的創新，而被稱為「薩拉曼卡式柱」。

昔日的學生宿舍中庭。迴廊四周環繞著源自摩爾風格的花崗岩柱，迴廊頂上裝飾著一圈優雅的巴洛克式欄杆。兩種風格融為一體，形成這座迴廊最大的特色。

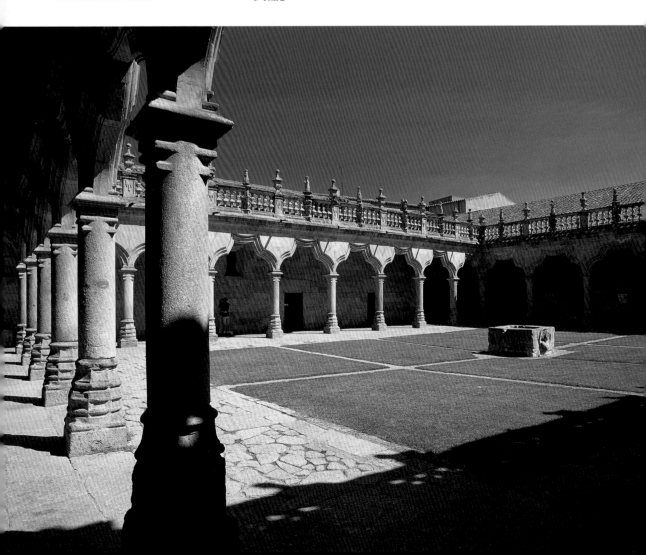

銀匠式裝飾藝術

銀匠式裝飾藝術是西班牙一種獨特的建築裝飾風格，出現在15世紀下半葉。「銀匠式裝飾」（Plateresque）一詞最早出現在克利斯托·巴爾（Christo Bal de Villalon）所著的《萊昂大教堂》（1539）一書，他認爲這種建築工藝就像銀匠雕鏤首飾般精美，故有此名。

早期的銀匠式裝飾多與西班牙傳統建築、荷蘭式和德國式建築，尤其與早期哥德式相結合，故有「哥德-銀匠式」之稱，又因適逢伊莎貝拉一世女王在位，也叫「伊莎貝拉式」。其後，義大利興起文藝復興運動，在建築上出現了源自古典風格的對稱工整之美，西班牙的

舊大教堂外牆上精美的銀匠式雕飾。

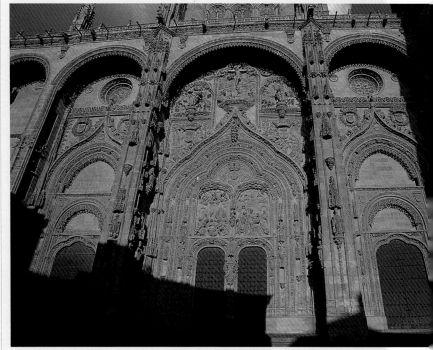

新大教堂的西側入口「誕生之門」，以精湛的銀匠式裝飾藝術描繪耶穌誕生的故事。

銀匠式裝飾受其影響，進入發展的第二階段，所以「銀匠式裝飾」又指16世紀初期的西班牙文藝復興裝飾風格。從義大利傳入西班牙的文藝復興藝術融合摩爾式及晚期哥德式，人文主義色彩並不濃厚，反而比較傾向爲宮廷和教堂服務，從建築中可以看出注重裝飾風格的宮廷特色。

由於當時的西班牙已在海外開拓殖民地，此一風格又傳到拉丁美洲，一時蔚爲風潮。銀匠式裝飾一般是在建築物正面的外牆和入口處由盾形紋章、燭台形壁柱、圓形壁龕及鑲嵌的頭像浮雕組成，並襯以繁複的花草和線條細節。這種外部裝飾往往大面積鋪展，且細節繁複，顯得格外輝煌，令人目不暇給。17世紀中到18世紀歐洲流行巴洛克藝術，晚期巴洛克回歸銀匠式建築風格，在西班牙形成特有的丘里格拉風格（Churrigueresque）——建築表面十分精緻且極盡裝飾之能事，包括斷續的三角形飾、波浪形橝口、逆向漩渦紋飾、粉飾貝殼和花環等。

走進正門，通道穹頂上飾有許多皇家紋章。紋章本是描繪在騎士盾牌和戰馬披掛上識別用的圖記，後來逐漸演變成家族紋章，之後又因聯姻而將雙方的紋章組合，以致越來越複雜考究。

進了主樓，更可欣賞到年代久遠、琳瑯滿目的建築精品。迴廊的天花板上是摩爾式的花格木雕。兩側的教室及其木製桌椅仍保存著17世紀時的原貌。樓梯兩側是表現天主教道德觀的精美石雕。二樓迴廊仍隱現著中世紀的古老壁畫。圖書館係阿方索十世命人於1254年建造，是全歐大學中歷史最悠久的圖書館。全館現存圖書16萬5千冊，以大量中世紀藏書著稱，尤以11世紀的手抄本和13世紀的《聖經》最為珍貴。天花板上原有作於15世紀的黃道十二宮濕壁畫，該巨畫僅存一部分，現收藏在大學博物館內。

不論是哥德風格的新大教堂（右），或是羅馬式的舊大教堂（左），薩拉曼卡的兩座大教堂都能躋身西班牙建築傑作之列。除了建築本身，舊大教堂內的雕刻、畫作、墓碑……，新大教堂內的唱詩席、管風琴、祭壇等，藝術珍寶無數。

建築風格迥異的新舊大教堂

薩拉曼卡有新、舊兩座大教堂。舊大教堂（Catedral Vieja）興建於1150年，歷經近百年才全部竣工，整體呈拉丁十字造型，以大型鐘樓為主體，建築風格仍延續羅馬式。其塔樓顯然受拜占庭風格影響，因覆蓋羽毛狀瓦片，而有「公雞塔」之稱。內有義大利肖像畫家弗倫提諾（Nicolas Florentino）所繪、包括53幅耶穌及聖母像的祭壇屏風和穹頂畫〈最後的審判〉。16世紀初，薩拉曼卡進入第一個黃金時代，舊大教堂已不敷使用，

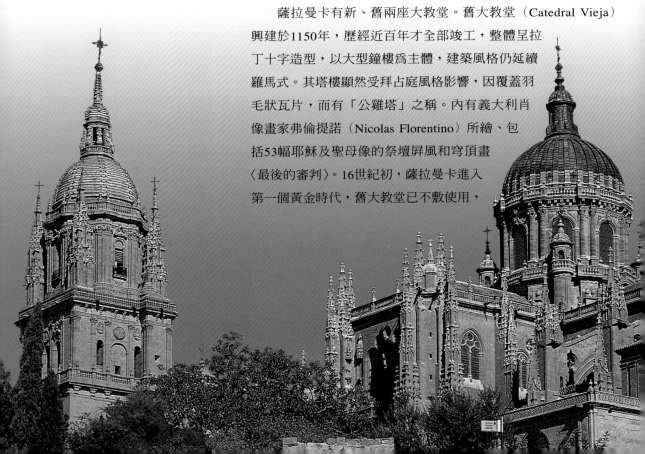

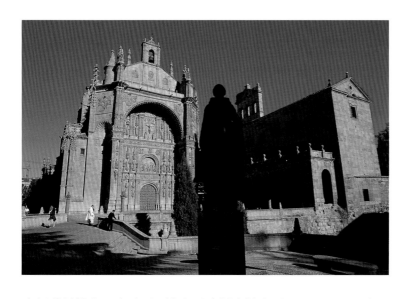

集文藝復興風格與哥德式建築之大成的聖司提反修道院，華美精緻的正門門牆也是令人歎服的銀匠式裝飾藝術傑作。修道院前豎立一尊聖徒司提反的紀念雕像。

在伊莎貝拉女王資助下，決定另建新大教堂（Catedral Nueva），並吸引了許多著名藝術家和建築師的參與，由胡安（Juan Gil de Hontañón）主導設計。教堂於1513年開始興建，爲晚期哥德式風格，1526年胡安辭世，其子羅德里哥（Rodrigo Gil de Hontañón）在正門等處加銀匠式裝飾，其西側入口稱「誕生之門」，以精細的石雕描繪耶穌誕生的故事，也是該城銀匠式裝飾的另一傑作。新教堂內的主殿十分高大，顯得軒敞開闊。主聖壇以黃金和斑斕的色彩裝飾，莊重尊貴。大教堂中還珍藏著豐富的宗教藝術品。

道明會修道院

除了新舊兩座大教堂，薩拉曼卡還有兩座屬於道明會（Dominica）的修道院——聖司提反修道院和女子修道院，都值得一觀。

聖司提反修道院（Convento de San Esteban）建於1524年，爲紀念第一位殉道的使徒司提反而建，完成於1610年。

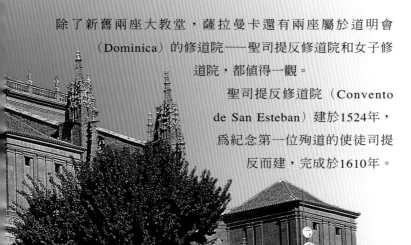

修道院在當時享有殊榮，修士可在大學任教，且可諮詢建議國事。其建築集文藝復興風格與哥德式之大成：西面外牆為銀匠式風格，二層樓的迴廊為哥德式，教堂樸實的內部與約30公尺高金色祭壇屏風相互映襯，圓柱裝飾之華美，令巴洛克風格相形失色。這座由眾多名家參與的古建築，以入口處的大門門牆最令人難忘。門牆上有三層浮雕組，將耶穌受難、聖司提反殉道，以及兒童和馬匹等不同主題，經過各式各樣的紋章和徽飾及人物的陪襯，巧妙的組合成一個整體，令人歎為觀止。

女子修道院（Convento de las Dueñas）初建於1419年，原是皇室的一座小行宮，皇室贈給道明會後改建為修道院，於1533年竣工。這座女子修道院為哥德-摩得哈爾（Gothic-Mudejar）式建築，教堂和內庭是全院最重要的部分。教堂入口有簡單的銀匠式裝飾，內部的主聖壇則為典型的18世紀巴洛克風格。內庭的迴廊為文藝復興式，輪廓呈五邊形，分上下兩層。下層拱券間有圓形深浮雕頭像，上層廊柱較下層多出一倍，柱間有石欄杆；柱頭有精緻石雕，並保有一座摩爾式磚砌拱門。這座造型獨特的迴廊被視為全城最精美的迴廊，而二層過梁、過梁與柱頭接合部的胸像、人頭、怪臉、奇獸、巨人和妖魔，都是中世紀石雕藝術中的精品。

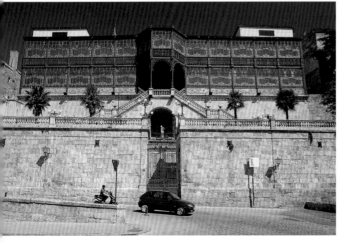

看遍了薩拉曼卡大量的文藝復興式建築，採用鑄鐵、彩色玻璃為素材，建於20世紀初新藝術風格的里斯之家，絕對讓眼睛為之一亮。現已闢為新藝術暨裝飾藝術博物館。

藝術總匯，建築大觀

除了上述建築，薩拉曼卡還有好幾處藝術名宅頗值一觀。建於1538年的鹽宮（Palacio de la Salina）本是皇室成員的一座私邸，一度充當鹽庫，故有此名，現為省議會所在地。鹽宮的精華在於其內庭雙層迴廊的奇巧構築和上面裝飾的許多栩栩如生的石雕人像，此迴廊集多種風格之大成，本身就體現了薩拉曼卡博覽建築的意味。

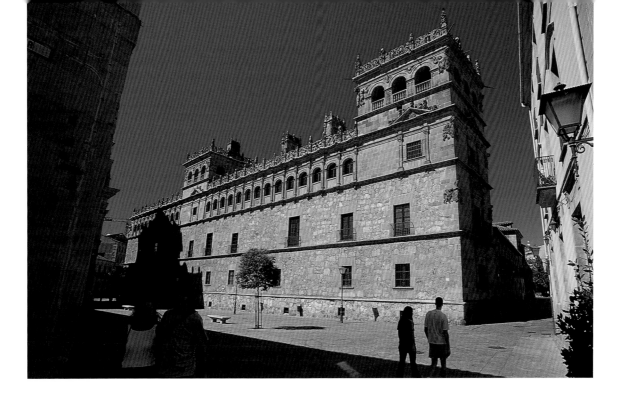

　　1539年開始建造的蒙特雷宮（Palacio de Monterrey）原為阿爾巴公爵（Duke of Alba）的私邸，雖由於種種原因，後來完成的一翼只是原設計的四分之一，卻是後世模仿的典範，現在乃是全西班牙最好的文藝復興式民居。這也是新大教堂建築師羅德里哥的作品。

　　此外，作為建築藝術的總匯，薩拉曼卡擁有類型豐富的各式建築，從古羅馬到現代建築都有。其中最古老的建築物當屬羅馬橋（Puente Romano），這座建於公元前1世紀的15孔石橋，是典型的羅馬風格，18世紀修復後與原存的少部分遺跡連接成一體，既保留了原有風貌，又能看出殘存。在薩拉曼卡舊城，許多地方的斷壁頹垣和壁面裝飾上仍遺留著羅馬時代的殘跡，似乎在提醒人們羅馬占領該城的一段歷史。

　　其他如約建於1480年的主守望者塔（Torre del Clavero），下面四方、上面八角的奇特造型；建於12世紀末聖馬可教堂（San Marcos），其圓塔狀外形和小鐘樓的獨特外觀，以及20世紀新式建築代表的里斯之家（Casa Lis）──1994年闢為「新藝術暨裝飾藝術博物館」，都以不同風格為這座建築藝術之城增色生輝。

建於16世紀的蒙特雷宮是西班牙最著名的文藝復興式民宅，據說建造當時的構想原本應有8座像圖中那樣的方形塔樓，後來因故只建了2座。蒙特雷宮的下層牆面極其簡樸，毫無裝飾，但頂層羅列著一排裝飾精美窗戶的長廊，外牆則滿布花飾、盾形紋章和燭台狀塔的精緻銀匠式雕飾。

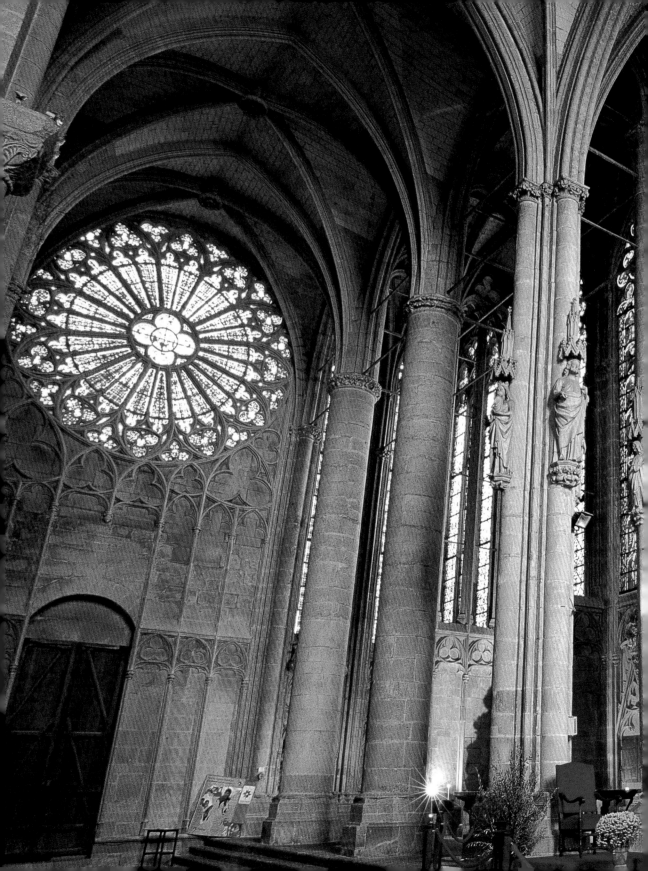

固若金湯的中世紀古堡——
卡爾卡松

Historic Fortified City of Carcassonne

□巴黎

法　　國

卡爾卡松

地　　點：位於法國南部，隔庇里牛斯山與西班牙相望。東西向連接地中海與大西洋，南北向緊守歐洲大陸通向伊比利半島的重要通道，自古就是兵家必爭之地

簡　　史：公元前1世紀經由羅馬軍隊的駐紮而創城。350年，法蘭克人一度進占，但很快又被羅馬人奪回。436年復遭西哥德人占領，在羅馬人修建的要塞基址上築內城牆。8世紀時遭摩爾人侵略，13世紀初曾被十字軍攻陷。13世紀中期在路易九世和菲力普三世治下，城堡始具備今天的規模。17世紀後法國版圖擴大，卡爾卡松失去邊塞重鎮的地位

規　　模：卡爾卡松城主要由舊城、下城和其四周的新市區三部分組成，被列入世界遺產的舊城區位於城市東南角，由兩重厚厚的城牆圈圍著

特　　色：矗立在50公尺山丘上的古城，是歐洲中世紀最大的防禦城堡，極目四望，視野極為開闊。這裡過去是軍事要塞，高牆環繞整個城區，城裡有各種防禦設施與監控系統。城內古老的教堂及街道，十分具古早的歐洲味

列入世界遺產年代：1997年

卡爾卡松舊城內聖納賽爾大教堂的十字翼廊和唱詩席。（左圖）
13世紀初，一場十字軍征討異教徒的宗教戰爭在卡爾卡松展開，當時為純淨教派（Cathars）根據地的卡爾卡松，旋即被十字軍攻克。（右圖）

兩次率領十字軍出征的路易九世。據稱卡爾卡松的雙重城牆，即以他東征途中在巴勒斯坦看到的要塞為藍圖而建。

巴黎是法國的中心，有人認為遊覽巴黎就等於看過法國；不過，巴黎現存最早的古蹟也不過六、七百年，要想領略更古老的法蘭西風光，最好的去處還是歐洲中世紀最大的防禦要塞——卡爾卡松（Carcassonne）城堡。兩重厚厚的城牆，周圍滿布碉堡塔樓，完整的城池像巨龍一般盤踞在歐德（Aude）河畔的山坡上。隨著法國南部旅遊愈來愈熱門，卡爾卡松已經成為遊法國新行程必到的觀光點。

 ## 城堡中的城堡，要塞中的要塞

卡爾卡松位於朗格多克-魯西雍（Languedoc-Roussillon）區西南角、歐洲大陸伸向拳頭似的伊比利半島腕部，地處阿爾卑斯山脈、中央山地和庇里牛斯山脈之間的平坦縫隙，自古就是從地中海邊的納爾本（Narbonne）通往大西洋岸波爾多（Bordeaux）

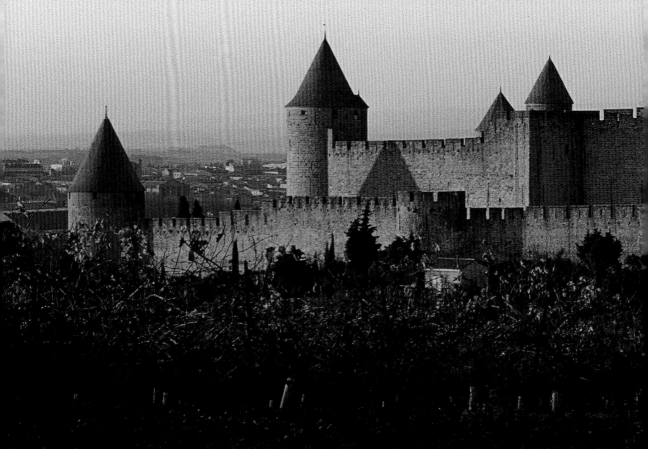

的必經之路。早在古羅馬時期就修建了途經卡爾卡松、連接兩大水域的大道（今113號國道即沿此古道而建），18世紀增拓的米提運河（Canal du Midi）河道、近代修築的鐵路，以及號稱連結「兩大海域」的63號高速公路，也都經過這裡。交通要衝的地理位置使得卡爾卡松成爲兵家常爭之地，既是軍事重鎮，修建城堡也就順理成章了。基於地理位置的戰略優勢，羅馬時代便開始在此修寨駐紮。隨後幾百年不斷加建防禦工事，至中古初期城堡已經建設得十分堅固。

卡爾卡松的建城史可以上溯到羅馬人占領高盧之時，當時這裡有一條通向西班牙的大道。4世紀時，羅馬人和法蘭克人都想將此戰略要地攫爲己有。436年復遭西哥德占領，在羅馬人修建的要塞基址上築起了內城。由於羅馬人與法蘭克人的征戰不斷，所修築的要塞十分簡陋，卡爾卡松城池的正式修築應該從5世紀西哥德人統治時期算起。

卡爾卡松城堡南面內外城牆，牆外是一片葡萄園。圖右方的方型塔樓原是南側出入口聖納賽爾門，如今已被封死。13世紀開始，這種有兩道城牆的城堡大量出現，內牆遠高於外牆，爲的是讓內牆上的弓箭手有更佳的視野和更積極的防禦。

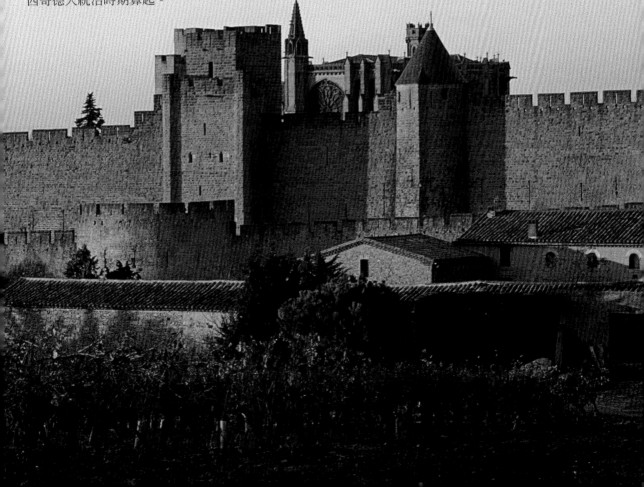

713年和1209年，卡爾卡松又先後被摩爾人侵占及羅馬教會十字軍的攻陷。及至13世紀中期開始，才在法王路易九世（Louis IX）和菲力普三世（Philippe III le Hardi）的治下，使城堡具備今日的規模。從此固若金湯，再也未曾被攻克，而且被譽為「城堡中的城堡，要塞中的要塞」，成為歐洲難能可貴的防禦建築。

卡爾卡松城主要由三部分組成：以伯爵古堡（Château Comtal）和城池為主的舊城（La Cité），其後在歐德河對岸至米提運河之間谷地上擴建的下城（Ville Basse），以及近代才在四周擴展的新市區，分別展現了這座古城在不同歷史階段的面貌。

卡爾卡松城堡西面城牆一景。堅實的城牆、雙重的護衛、密布的塔樓，是成就一座防禦城堡牢不可破的重要因素之一；然而卡爾卡松這片壁壘、塔樓、碉堡、城垛，現在看來，除了宏偉森嚴，卻也別有一種浪漫情調。

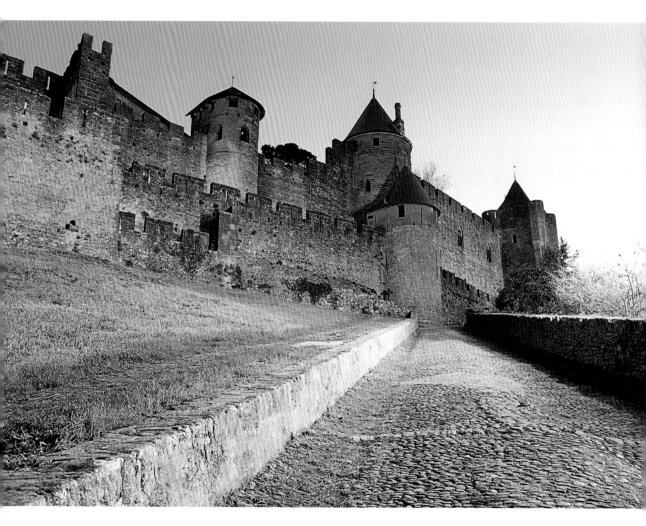

內外城牆，雙重護衛

　　舊城最大特點是雙重城牆，從外部觀看即可清楚地看出城牆經歷代修建的痕跡。內城牆是羅馬帝國時期的產物，從現存的納爾本門（Porte Narbonnaise）至歐德門（Porte d'Aude）之間的北半圈仍保持一千七百多年前的原貌；南半圈則是以古羅馬城牆為基礎，於中世紀同時在上下兩個方向加高的城垣。將原有的城牆增高加厚，本是防範風雨侵蝕和提高防禦能力的慣用辦法，但卡爾卡松內城卻別出心裁。最初的城牆建在山坡之上，沿城基向下深挖再填塞石塊，既可增加城牆的高度以箝制仰攻的可能，又可節省開支和運石上城的工程量，一舉數得。如今可以從城牆側面明顯看出不同時期填堆的石料及其加工和疊砌手法的差異，尤以東部城牆最為顯著。

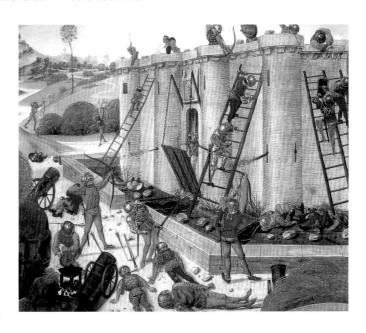

在人類尚未發展出火力強大的大砲之前，城牆一直是陸地上最佳的防禦工事，護衛著堡內居民的生命財產。卡爾卡松曾經發生過慘烈的戰爭，當時的情景大概就像此圖所繪。

　　城堡的建築最初是由木樁加夯土造就的，後來又發展成疊巨石堆積的辦法。羅馬帝國時代發明了強力灰泥，用來黏合小磚塊或磚瓦，類似今天的混凝土施工法。由於不必再採用巨石，使搬運和施工都省力不少。可惜隨著羅馬帝國的消亡，這門獨特技術跟著失傳。西哥德人入主卡爾卡松之後，城牆修築手法十分粗糙。中世紀中期才又恢復採用巨大石塊疊砌，黏度不足的灰泥只能用來砌縫。到了13世紀，則以加工過的平直長方形條石來修補和增高加厚。路易九世時的條石外側是平整的，而菲力普三世的條石外側則附加了突出的四角形裝飾。

　　這兩位法王統治時期同時也修建了外城牆。外城牆的基點本來就順坡而下，築得較內城為低，完全不會影響在內城牆上觀察敵情的視線。兩道城牆之間墊成的平坦通道，稱作「巡察道」，平時可練兵競技，戰時便於兵力調動。

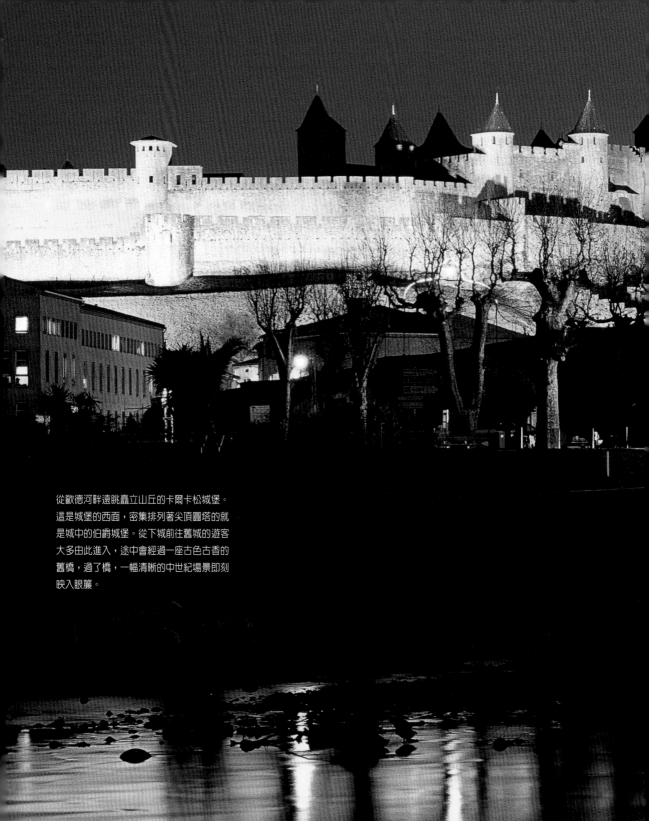

從歐德河畔遠眺矗立山丘的卡爾卡松城堡。
這是城堡的西面，密集排列著尖頂圓塔的就
是城中的伯爵城堡。從下城前往舊城的遊客
大多由此進入，途中會經過一座古色古香的
舊橋，過了橋，一幅清晰的中世紀場景即刻
映入眼簾。

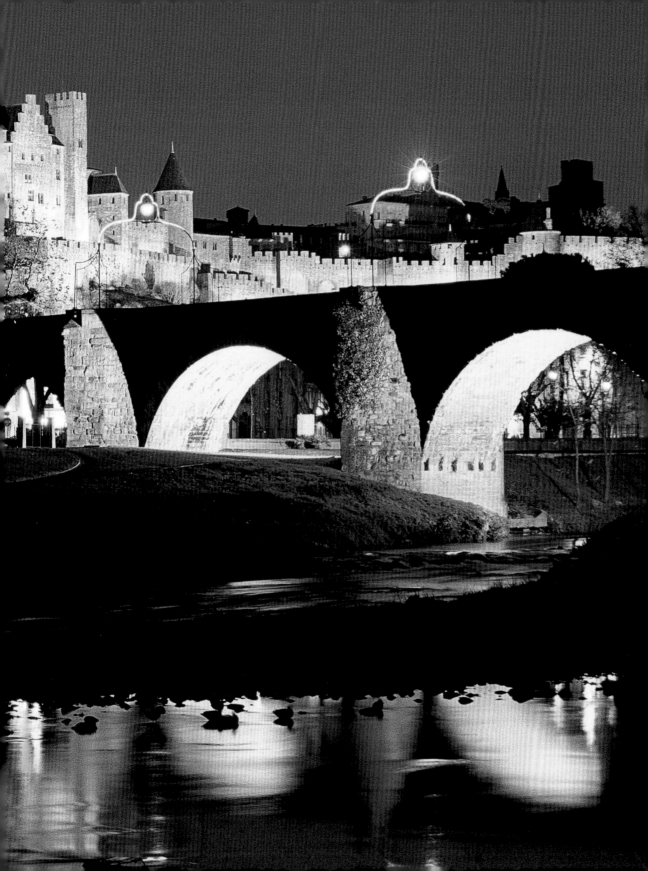

卡爾卡松的內外兩道城牆分別設有29座和17座塔樓、碉堡。碉堡多為尖頂圓柱體，向外突出於平直的城牆，又高過城牆，極利於瞭望和駐守。羅馬帝國時期一般城鎮的城牆多呈長方形，並在東西南北四方各設城門，兩座相對的城門間以大道相通，東西向和南北向的兩條大道在城內中央廣場處呈十字形交叉。不過，也有一些城鎮的城牆是隨著所處地勢而成形的。

卡爾卡松依山臨水，在50公尺高的山丘上修建城牆，最初設有四門，中世紀後，為了防禦近鄰強敵的侵擾，於是順應地形，把不屬交通要道的南北二門堵死，只留下東側的納爾本門和西側的歐德門。前者因連接通往地中海濱海城市納爾本，而被命名為「納爾本門」，後者則因臨歐德河而稱作「歐德門」。由於山丘東側（即東城牆外）地勢平坦，易受敵人攻擊，故東城牆的防禦特別牢固，納爾本門宛如一座獨立的要塞，內城門兩側都設碉堡，其內囤積的軍需、糧食足夠供數十日之耗。城外原先還有內外兩道升降閘門和寬闊的護城河，現大部已經填平。如果想仔細參觀卡爾卡松的城牆，最好沿內外城牆之間的巡察道繞城一圈，約莫1.2公里的路程。

說到城堡，立刻讓人聯想到全身盔甲、騎著戰馬的騎士。戰爭時，馳騁戰場、捍衛家園是他們的職責；平時，這些騎士則以比武競技作為訓練，以儲備戰力。

熱鬧的河埠──下城

中世紀的歐洲，隨時代的發展和人口的增加，許多城鎮都將原有城牆外擴，以拓展城內面積。卡爾卡松城堡的東面是平地，擴展城牆本非難事，但也將因此失去原來沿山坡築城的優勢，加上西北兩向也與平地相接，失去了山丘的屏障，整座城池不再易守難攻。於是路易九世時期，一方面加固原有的城牆，一方面在歐德河對岸另闢新城區，即現在所稱的「下城」（Ville Basse）。當時商業和手工業（尤其是紡織業）已

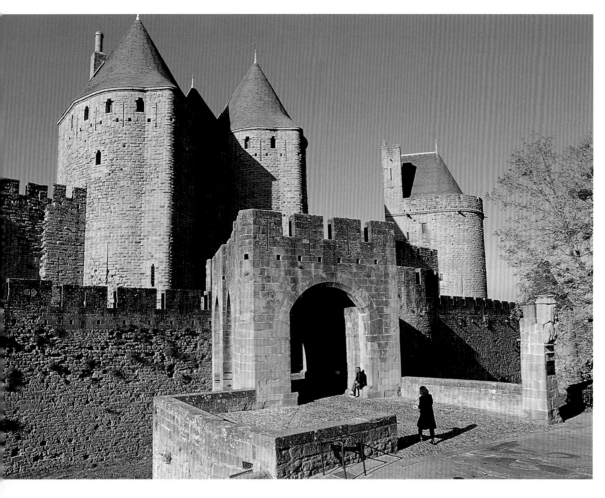

經相當發達，在平地上臨河建立新城區，可充分發揮運輸之便。17世紀法國疆界南擴，舊城失去其戰略地位，行政中心及貴族宅邸也從此遷至下城。

由下城通往舊城必須越過歐德河，河上有新舊兩座橋──南邊的是舊橋（Pont Vieux），北面是新橋。若論尋幽訪勝，當然是舊橋更富古韻。跨過橋去，再爬上一段陡坡，就可到達歐德門，由於地勢陡峭，城門設防不多，但門內卻碉堡林立，堅不可摧。遊客也可由東側的納爾本門進城，道路較爲平順，納爾本門的拱形城門上方有座13世紀的哥德式聖母像，慈祥的笑容似在歡迎遊客，但不知當年能否笑退來敵？

極富中世紀古風的舊城區

舊城區街道格局雖不如下城工整，但房屋鱗次櫛比，街道狹窄曲折，古風猶存。城牆內十多條舊街，數百年來沒變動多少，地面鋪的是粗石板，兩旁房屋也同樣保持古樸；不過，臨街的門面均闢為商店或咖啡館。這裡真正的古蹟有兩處，一是伯爵城堡，一是聖納賽爾大教堂（Basilique St-Nazaire），若是過其門而不入，便枉此一行了。

◆戰備設施齊全的伯爵堡

伯爵城堡位於舊城西部偏北，建於1130年左右。城堡呈長方形，由一座橫跨護城河的石橋通往外界，城堡外還建有半圓形的甕城。城堡獨特之處是城牆上端的塔樓之間有木造迴廊，這種迴廊就像是加裝厚板作為廊壁的棧道，壁板上開有射箭孔，壁板足以防禦，射箭孔便於攻擊。迴廊下面只設擱架而不鋪板，戰鬥中可向下面投石或狙擊爬雲梯攻城的敵軍。當初設置這種木造迴廊是為了消滅防禦上的死角，但由於年久木朽，多處只殘留城牆上支撐迴廊托架的四角形洞穴。所幸有人根據古圖，特意復原了一段木造迴廊，使後人得觀其貌。

伯爵城堡為12世紀特宏卡維伯爵（Viscount Bernard Aton Trencavel）所建，城堡背面傍著舊城內牆而建，大門位於東側，由一座跨越護城河的石橋通往外界。護城河早已乾涸並填平，如今橋下只見一片碧綠草地。城門右側塔樓及城牆上端的木造迴廊是19世紀修復的。

進入城堡後可四處參觀舊有設施，也可登上城牆及塔樓領略當年戰爭的景況。城堡內部現闢爲博物館，陳列當地的歷史文物，如5世紀的石棺、7～17世紀的雕刻等。尤爲有趣的是樓上的展示室，裡面布置著真人大小的蠟像，有伯爵、夫人、郡主、侍女、士兵、主教、修道士、商人、工匠、平民和小孩等，還有士兵賭博、修道士抄經書等場面。人物栩栩如生，場景逼真，再現了當年的生活。

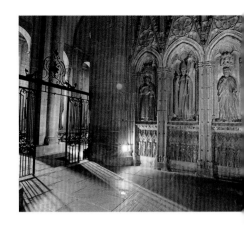

羅切福特主教在任內（1300～1322）主持了聖納賽爾大教堂的修建工程，身後就唇骨在聖皮埃爾小教堂裡。圖爲豎立在羅切福特主教墓前、雕工精緻的紀念墓碑。

◆羅馬與哥德風格並容的聖納賽爾大教堂

聖納賽爾大教堂位於舊城南部，緊靠著業已堵塞的南門。不明就裡的人可能會嫌大教堂規模偏小，名不副實，其實，所謂「大教堂」指的是由教區主教所主持的教堂。1096年修築的聖納賽爾大教堂的羅馬式主殿，就建在6世紀的小教堂原址上，當年由於地處邊塞，加之人煙不旺，故規模不大。但哥德式大教堂那種主殿及兩側翼廊——祭壇處向兩翼延伸與主殿形成十字形結構、壇上拱頂豎尖塔，以及壇後圓弧圈內祈禱室的定型，都已初見端倪。大教堂擴建時由於經費不足，保留了主殿，但巧妙地將其羅馬式風格與整座教堂的哥德式建築融爲一體。主祭壇和翼廊上的彩繪玻璃是13～14世紀期間增補的，增添哥德式大教堂必有的絢麗色彩。至於十字翼廊和唱詩席梁柱上的人物雕像，則增加了莊重肅穆的氣氛。主殿北迴廊中的聖皮埃爾小教堂（Saint-Pierre Vault）裡有羅切福特主教（Bishop Pierre de Rochefort）的墳墓，壁龕中有主教本人及兩位執事的雕像，其下方爲一組送葬隊伍，生動細膩地保留了當時的情景。

 ## 宏偉古城再受世人垂青

17世紀後法蘭西版圖擴大，卡爾卡松失去了邊塞重鎮的地位。19世紀中，古城由衰而毀，舊時的建築材料甚至被拆卸移作他用。所幸後來有浪漫主義與新古典主義的崛起，才喚起人們對

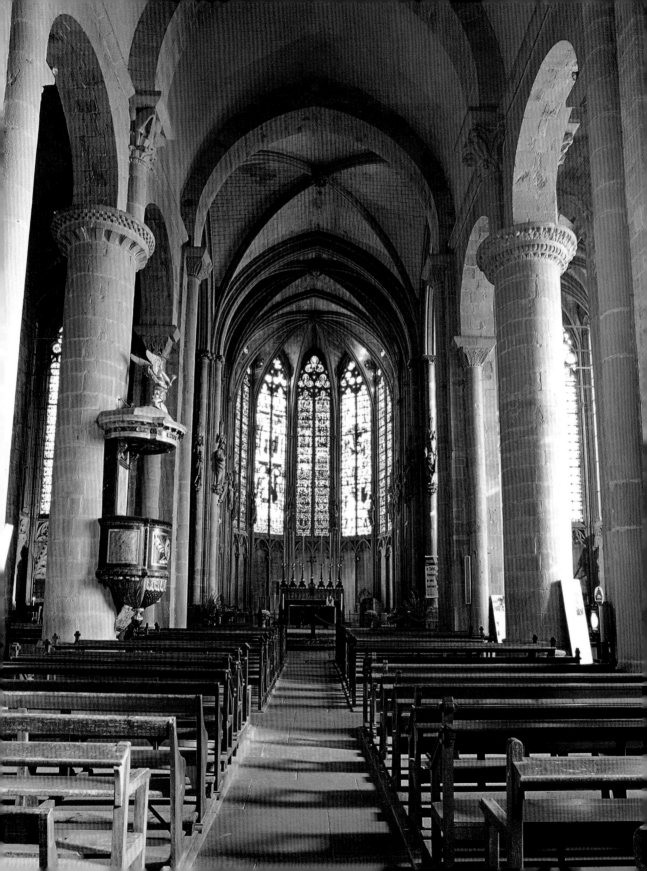

納賽爾大教堂雖然沒有典型哥德式大教堂高聳的塔樓、繁複的雕刻與飛扶壁外觀，但從教堂南面上方的大花窗仍可看出哥德式建築風格的特色。

聖納賽爾大教堂的羅馬式主殿。大教堂擴建時由於經費不足，保留了主殿，但巧妙地將其羅馬式風格與整座教堂的哥德式建築融為一體。（左圖）

古代文學、戲劇、音樂、美術、建築諸方面的興趣，重視和搶救古蹟的呼聲也得到了回應。

在這種背景下，因《卡門》（Carman）一書名噪一時、對歷史與考古情有獨鍾的作家梅里美（Prosper Mérimée，1803～1870），被法國政府任命為歷史文物財產總監，專事全國各地歷史文物的視察。

他於1835～1840年期間陸續整理發表4冊《南法遊記》，引起極大回響。深受梅里美影響的鄉土歷史學家克羅‧梅維約（Jean-Pierre Cros-Mayrevielle）等人更起而保護卡爾卡松古城及遺跡。政府便委派前一年剛剛接受了重修巴黎聖母院任務的法國著名建築家、古蹟保護及修復專家維利‧杜克（Eugéne Viollet-le-Duc，1814～1879）率三千多名有工匠技藝的軍人，從1844年開始修復卡爾卡松舊城牆和伯爵城堡。為紀念其功績，在舊城的馬克廣場（Place Marcou）豎立了一尊杜克的紀念雕像。如今這座中世紀城堡的完好形貌，不僅為人類的防禦工程史留下最珍貴的範例，同時也為長久以來對「公主與王子」城堡故事充滿遐想的人們，提供了最具體的場景。

藝術之都——

薩爾斯堡

Historic Centre of the City of Salzburg

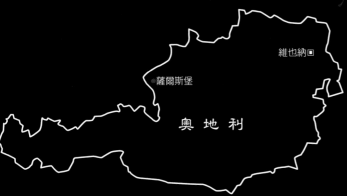

維也納▣

●薩爾斯堡

奧 地 利

地　　點：奧地利中部偏北，位在阿爾卑斯山北坡，靠近德國南部的巴伐利亞地區

簡　　史：因鹽礦而興起的城市，7世紀末德國主教入境建立教區，成為奧
　　　　　地利境內最早接受羅馬文化與天主教洗禮的城鎮。8世紀末升格
　　　　　為大主教駐地，從此該城一直由有爵位的大主教執政。1800年
　　　　　拿破崙的大軍進入薩爾斯堡，終止了大主教專制統治。現在是奧
　　　　　地利薩爾斯堡州的首府

規　　模：舊城區全部被納入世界遺產

特　　色：曾經是大主教轄地，到處是巴洛克式建築；也以天才音樂家莫札特的故
　　　　　鄉聞名，經常舉行各種國際音樂盛會

列入世界遺產年代：1996年

薩爾斯堡以精緻的巴洛克建築著稱，全城古典而優雅。（左圖）
出生於薩爾斯堡的莫札特，是史上最偉大的天才音樂家。薩爾斯堡也因為他而成為
名聞遐邇的音樂城。（右圖）

看過電影「眞善美」（Sound of Music）的觀眾，一定都對影片中秀麗的湖光山色、神聖的修道院、優雅的大宅一見傾心。片中那座典雅的城市正是薩爾斯堡。薩爾斯堡是奧地利中部偏北一座中古時期興起的城鎮，靠近德國巴伐利亞地區，三面環山，一水穿城，青山綠水之中，巴洛克式建築林立。這裡是許多教會和社會組織的總部，也因爲是大音樂家莫札特的出生地而聞名於世。

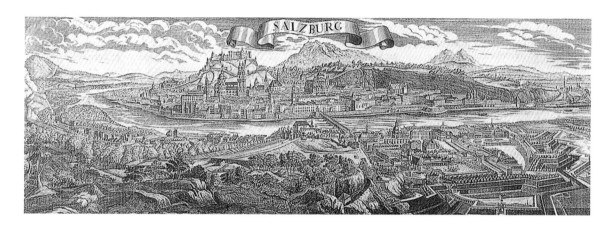

18世紀中葉畫家筆下的薩爾斯堡全景。遠方是阿爾卑斯山，薩爾札赫河穿城而過，城堡、大教堂、大主教宮歷歷在目。當時全城人口僅一萬多人。

大教堂建築細部。潔白的牆體，流暢柔美的線條，使整座建築充滿靈動之美，這正是巴洛克風格的特色之一。薩爾斯堡也因爲城內處處是這種美麗的巴洛克建築，而被視爲文化珍寶。（右圖）

以鹽礦發跡的宗教城

薩爾斯堡德文原義爲「鹽城」。公元前500年前後，凱爾特人在此定居，開始採掘鹽礦，藉薩爾札赫（Salzach）河運送當年有「白色黃金」之稱的鹽礦到歐洲各地貿易，薩爾斯堡由此得「鹽城」之名。

羅馬人於公元前15年在這裡建了一個名叫烏瓦姆（Juvavum）的城鎮，5世紀毀於蠻族，現在還殘存著幾處當年建築的遺跡。7世紀末魯伯特（Rupert）主教從今德國入境，一心要重振基督教文明。他在原有的聖彼得修士修道院擴建教堂，並說服巴伐利亞大公狄奧多爾（Theodore）皈依基督教。狄奧多爾將薩爾斯堡賜給他作爲主教駐地，還附贈山坡堡壘——薩爾斯普赫（Salzpurch）和周圍收益極豐的鹽礦。

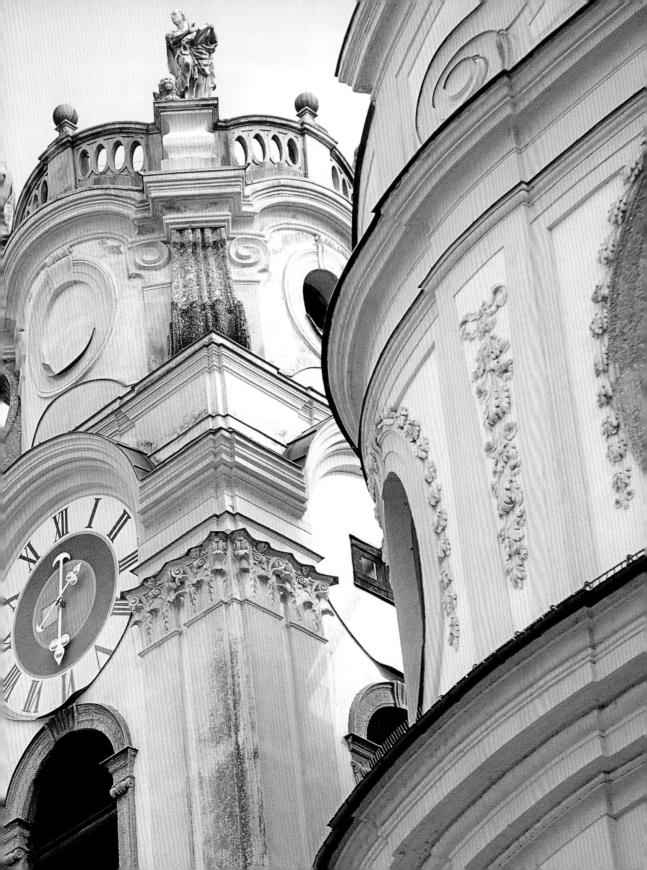

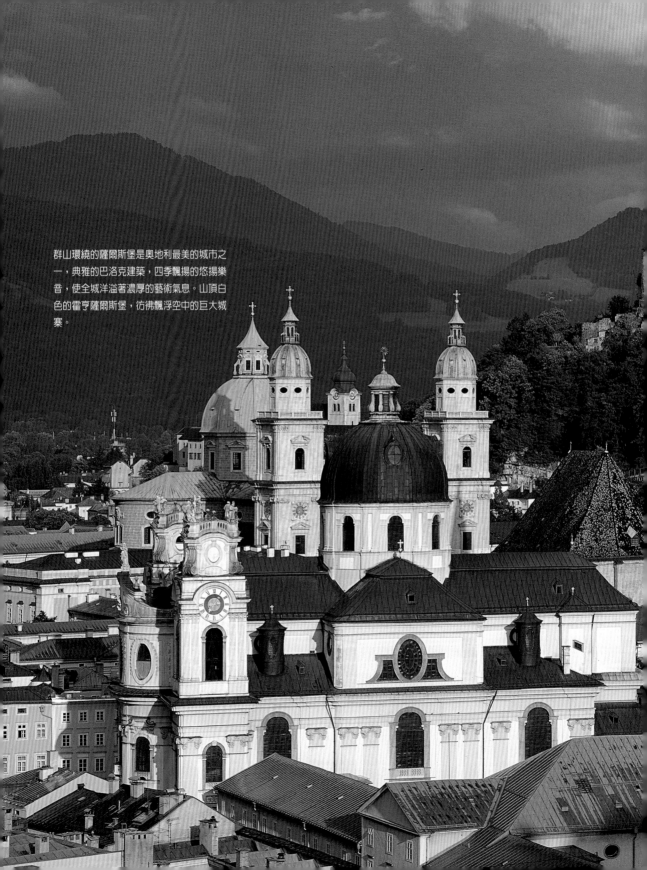

群山環繞的薩爾斯堡是奧地利最美的城市之一，典雅的巴洛克建築，四季飄揚的悠揚樂音，使全城洋溢著濃厚的藝術氣息。山頂白色的霍亨薩爾斯堡，彷彿飄浮空中的巨大城寨。

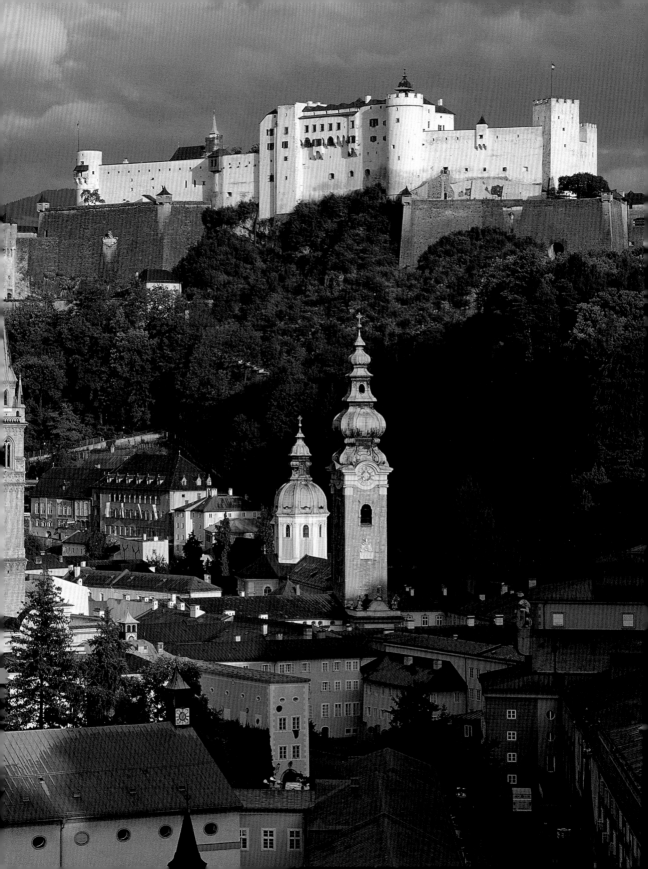

公元739年這裡建成獨立的主教區，幾年後來自蘇格蘭（一說為愛爾蘭）的維吉爾（Virgil）建造了第一代大教堂，薩爾斯堡遂成為一座宗教城。8世紀末這裡升格為大主教駐地，第一位大主教便是當時的巴伐利亞大公。從此該城一直由有爵位的大主教執政，這在歐洲的獨立城邦與自由城中十分獨特。

16世紀末，大主教沃爾夫・迪特里希（Wolf Dietrich von Raiteneau）因嚮往義大利，一心想仿照新興的巴洛克風格，將薩爾斯堡改建成一座「完美之城」。經過一個世紀的精心營造，到17世紀末該城的建築藝術已達到頂峰。

1756年這裡誕生了天才音樂家莫札特，他從宮廷樂師出身，進而成為世界知名的音樂巨匠，是薩爾斯堡最著名的人物。1800年拿破崙的大軍進入薩爾斯堡，終止了大主教專政，進行了一系列的「世俗化變革」，該城逐漸從宗教城發展為藝術之都。美麗的自然風光、燦爛的建築藝術和豐富的藝術活動，構成了今天薩爾斯堡的觀光焦點。一連串著名音樂節相繼在此舉行，終年飄揚著美妙的樂音。

1756年，莫札特出生在格特萊德街9號的樓房內，17歲以前，他和與父母、姊姊就住在這裡，現在已改為紀念館。這是19世紀初，一位不知名畫家描繪的莫札特故居及附近的街景。

格特萊德街是城內最著名的老街，舊時匠人的店鋪一家接一家，現在已改成時髦的商店，卻還保留著中世紀流傳下來的雕花招牌，成了此街最具特色的景觀。（右圖）

 ## 莫札特出生地——格特萊德街

歷史悠久的建築大都集中在薩爾札赫河左岸的舊城區，有人形容這裡是「北方的羅馬」，到處可見古色古香的教堂與巴洛克建築。貫穿舊城區的格特萊德街（Getreidegasse）是市內最熱鬧的街道。沿街房屋多建於15～18世紀，保持著奧地利「過道廊樓」民居的特色：門面狹窄，縱深極長；穿過前樓，後面是花園式的柱廊庭院，然後才是後樓，有時直抵下一條橫街或廣場。

位於街道北端古老的市政廳
（Rathaus）十分樸實，與大主教宮相
比，甚至有些寒酸，可見16世紀時市民
地位的卑微。18世紀時增加了巴洛克浮
雕牆飾，面貌才煥然一新。當年這條街
上擠滿手工匠人的店鋪，素有「糧食街」
之謂。如今店鋪雖已改為精品店，但古
典精緻的鐵製雕花招牌仍琳琅滿目。招
牌中間鑲著的行業標記顯示著緣自中世
紀的專利特徵，連新擠進來的麥當勞速
食店也要應景地做一個類似的招牌。

這條街最著名的是9號的莫札特故
居（Mozarts-Geburtshaus）。這是一幢六
層樓建築，莫札特出生後，和父母、姊
姊一家四口住在四樓，有客廳、書房、
廚房及兩間臥室，並不寬敞。據說莫札
特經常抱怨回家沒有睡覺的地方，他17
歲時，舉家遷往薩爾札赫河對岸兩層樓
的新居，情形才得以改善。現在故居的
一樓是商店，二樓和三樓闢為莫札特紀
念館。這幢古老的民宅建於1408年左
右，19世紀時曾將前門面大肆整修，但
後樓仍保持著莫札特時代的洛可可風
格。紀念館內展示莫札特小時候用過的
小提琴、鋼琴、歌劇《魔笛》等舞台藍
圖以及書信、親筆樂譜等。雖然莫札特
長大後多半不在故鄉，與維也納的關係
比薩爾斯堡還要深厚，但人們還是樂意
到這裡來追尋莫札特小時候的身影。每
年國際藝術節名流薈萃、遊客雲集，更
比平時擁擠熱鬧幾倍。

音樂神童莫札特

史上最偉大的音樂家莫札特（Wolfgang Amadeus Mozart，1756～1791）的天才火花在幼時就光芒四射。4歲開始跟著父親學習音樂，6歲就和姊姊在奧國瑪麗亞‧泰莉莎女皇御前演奏。7歲時寫出第一齣喜歌劇，並以神童之名在歐洲各大城市中演奏大鍵琴、小提琴及風琴，也常即席看譜演出一些高難度的音樂，十分受王宮貴族們的喜愛。14歲時完成第一部大型歌劇，並接受羅馬教皇的晉封，成為世界上最年輕的爵士。15歲時受聘為薩爾斯堡大主教的宮廷樂團首席，開始了他一連串的創作。青年時期的莫札特就已經精通任何型式的音樂，每一首作品都動聽感人。當時著名的詩人歌德曾稱讚：「莫札特是稀世之寶，他創造了世間一種極為罕見的音樂光環」。

莫札特小時候雖然體弱多病，但過得還算愉快。不但在音樂上天賦異稟，他的義大利文和算術也不錯。小時候的他，大半時間都在歐洲巡迴演出中度過。也因為這樣得以很廣泛地接觸到當時歐洲各地不同的音樂，成為他日後作曲的最大資源。旅行演奏途中，莫札特的音樂天才一再令眾人刮目相看。一次有位國王要求他：「以絨布蓋著琴鍵演奏。」結果他仍然很流暢地彈奏出美妙的樂曲，博得滿堂喝采。還有一次他在羅馬的教堂聽到一首九聲部的《慈悲經》後，就將旋律背起來，回到旅館再將樂譜全部抄錄下來。後來他再回到教堂去聆聽核對，結果只發現極少的錯誤。消息傳開後，羅馬人便要求他在一個音樂會場合中表演，成為一段美談。

莫札特出生在宗教氣息濃厚的天主教家庭，父親是薩爾斯堡大教堂的小提琴手。青年期的莫札特迫於現實

莫札特的音樂天才從小就耀眼非凡，小時候經常隨著父親在歐洲各地王公貴族面前表演。這是他6歲時在奧國女皇御前獻演的情形。表演非常精采，女皇欣喜之餘，將原本為小王子訂做的一套華麗禮服賜給了他。

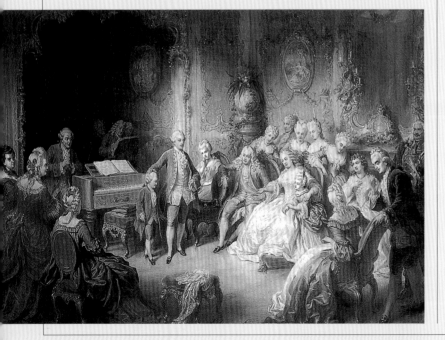

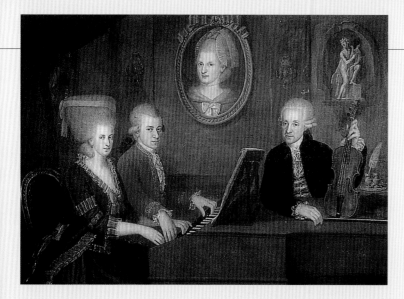

莫札特全家。此畫繪於1780～1781年間，當時他母親已經去世兩年，牆上掛著她的遺像。圖右邊是莫札特的父親，他是小提琴家，也是莫札特的啓蒙老師；最左邊是大他5歲的姊姊安娜，她是天分很高的鋼琴家，年輕時經常與莫札特一起演奏。

生活，不得不為五斗米折腰。1772年他接受了家鄉薩爾斯堡大教堂的管風琴師及教堂作曲家職位，創作風格卻得不到大主教認同。1775年，莫札特離鄉走訪歐洲各大都市尋求發展，可惜不能如願，只好再回到使他抑鬱的家鄉。儘管在渴望創作與維持家計的現實中徘徊，莫札特在這段身心煎熬的歲月裡，卻能夠以成熟的宗教情操及音樂深度，寫下19首彌撒曲及50多首經典的教會音樂，包括最著名的《聖體頌》（Ave Verum）。無論他的生活多麼困苦，他的作品總是純淨而充滿歡樂氣氛，連後代的音樂大師柴可夫斯基，也尊稱他為「音樂的救世主」。

莫札特是維也納古典樂派的代表人物之一，他幾乎寫遍各類型的音樂，而且都是箇中翹楚，包括47部交響曲、27部鋼琴協奏曲、29部鋼琴奏鳴曲、37部小提琴奏鳴曲等。

此外，他還寫了很多膾炙人口的歌劇，包括《費加洛婚禮》、《唐・喬凡尼》、《魔笛》等，在樂壇上久演不衰。

1782年，莫札特與康斯丹莎（Konstanze Weber）在維也納結婚、定居，初期他們的生活並不虞匱乏，許多著名作品也在這時期完成；他也在這裡認識了海頓，兩人結下深厚的友誼。少年生涯光芒萬丈的莫札特，晚年卻因不善理財加上遭逢戰亂，表演機會減少，導致生活困頓，才35歲便英年早逝，葬於不知名墓地中。去世後的莫札特，人氣依然高漲，每年為他的家鄉薩爾斯堡賺進不少外匯。除了各種音樂節以外，讓人印象最深刻的莫過於巧克力盒上面一頭蓬鬆假髮、深紅色高領外套、粉紅大領結的莫札特肖像了。帶著微笑的他，就像他的音樂一樣，永遠給人平和與歡樂。

莫札特未完成的肖像畫，繪者是他妻姊的丈夫。此畫繪於1789年，莫札特去世前兩年。當時的莫札特貧病交加，生活極為艱苦，卻依然創作不綴，在最黑暗的日子寫出最輝煌動人的作品。

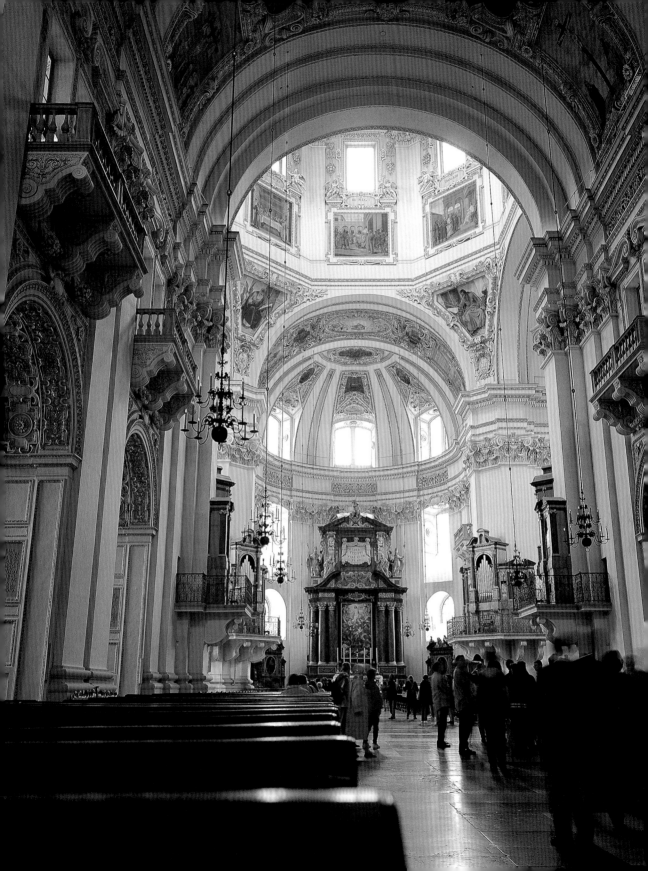

勝過王宮的大主教宮

全城最豪華宏偉的建築非大主教宮（Residenz）莫屬，這裡從1120年以來就是薩爾斯堡大主教的府邸。17世紀初將原有建物改建爲宮殿，也許是怕引起非議，外觀線條簡潔，只有主層窗戶才附加裝飾，屬典型的當地傳統建築風格。

大主教既有貴族頭銜，又獨掌政權，加上鹽城的滾滾財源，大主教宮內部之奢華，連維也納的王宮也相形見絀。主樓層的大廳長50公尺，1600年建成後曾經加高，屋頂是羅特梅爾（Michael Rottmayr）所繪的羅馬神話故事，石階上的銅柱可以敲出高低不同的音符。這裡是當年迪特里希會見貴賓之處，接見大廳牆上的古老壁毯描繪著古羅馬人的故事，是迪特里希從布魯塞爾訂做的。19世紀中葉，奧皇和普魯士「鐵血宰相」俾斯麥曾經在此廳簽訂和約。御座大廳過去專門用來接待皇族，現仍保留著18世紀名貴的紅色金花絲絨牆布。宮內每個房間選用不同的壁毯，以便和房間內花紋各異的地板相配，構成了不同的風格，當年大主教生活之奢靡，由此可見一斑。

會議廳平時議事，冬季則成了舉行音樂會的場所，少年莫札特就常在這裡爲大主教和貴族們演奏。繪畫廳曾經掛滿歷代大主教收藏的名畫，19世紀初，「偷盜公爵」托斯卡尼大公在此執政時曾竊走很多藏品；另有一部分名作在薩爾斯堡併入奧地利後被轉移到維也納。

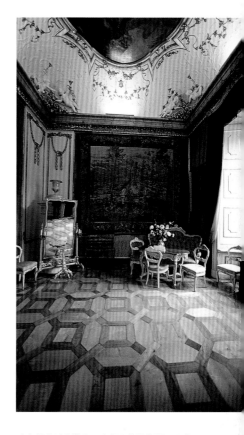

大主教宮外表樸實，內部卻非常華麗，形成強烈對比。其壁毯、地板、吊燈、家具無不精心布置，很多都是遠從維也納甚至鄰國訂製的；牆上則掛滿名畫。大主教的財力及權勢之大由此可見。

宗教中心——薩爾斯堡大教堂

大主教宮旁邊就是全城的宗教中心——薩爾斯堡大教堂（Salzburger Dom）。大教堂於774年由大主教維吉爾創建，用來作爲向全奧地利傳教的中心。早期的木建築後來毀於大火，1118～1200年重建的晚期羅馬式大教堂又於1598年遭焚。據傳此事與當時的大主教迪特里希有關，甚至有人認爲就是他指使人縱的火，

大教堂的主殿。陽光從窗戶流洩而下，將穹頂上名家繪製的宗教畫襯托得更加生動。精緻細膩的石雕裝飾花邊，更是巴洛克藝術的精采傑作。白色爲主的教堂，顯得光輝而聖潔。（左圖）

因為正可借機實現他宏偉的重建計畫。真相已不得而知，但目前所見的大教堂的設計與施工的確是在他任內開始的，其繼任者一邊修改一邊建造，直到他之後的第三代大主教手中才完成。規模雖較原先設想的為小，但仍足以傲視其他建築。後來又增加了一些巴洛克式的特色，不過在1859年的整修中有些又被拆除了。第二次世界大戰中，一顆炮彈洞穿圓頂而下，對內部造成慘重破壞，直到1959年才修復。天花板的彩繪工作由來自各國的專家共同完成，號稱中歐規模最大的教堂鐘直到1962年才又重新掛上。

大教堂正面的門樓十分高大，兩邊聳立著大理石塔樓。三層人物雕像和巴洛克式拱門構成一體。門口三座青銅門分別象徵基

薩爾斯堡藝術節

薩爾斯堡藝術節（Salzburg Festival）堪稱全球最重要而盛大的音樂盛會，每年7月下旬到8月底為期5～6週的表演期間，都會湧進世界各地的音樂文化界人士及二、三十萬遊客。藝術表演內容主要分成音樂會、歌劇和音樂劇三大類，傳統與創新兼具，有一般的古典音樂會，也有充滿後現代特色的前衛歌劇。很多作品選擇在此首演，其水準往往成為當今全球音樂水準的重要參考指標。

早在19世紀中葉，這裡就經常舉行向莫札特致敬的音樂會。1917年一群藝術家及市民為推廣莫札特音樂開始籌辦藝術節。經過幾年籌畫，爭取到各方的贊助及國家支

歌劇《費加洛婚禮》的場景之一。這齣莫札特最著名的歌劇，經常在藝術節上演。

持，終於在1920年成立。藝術節最初以演出莫札特作品為主，後來才陸續加入其他作曲家的作品及現代歌劇。

主要的表演音樂廳包括前皇家夏季騎術學校、小音樂廳（Kleines Festspielhaus）和大音樂廳（Grosses Festspielhaus）；其他演出場地還有莫札特音樂院的大音樂廳、大主教宮花園和大教堂區內的教堂與劇院等。

樂團是演出的要角，幾乎所有世界最重要的樂團，都曾經在薩爾斯堡音樂節中共襄盛舉。最早是維也納愛樂管絃樂團，除了所有的管絃樂音樂會外，它也負責歌劇、戶外音樂和宗教音樂會演出。1957年開始，柏林愛樂也分擔了部分演出。此外，紐約愛樂也曾經在此表演。在音樂會擔綱的指揮家皆為一時之選，如卡拉揚等。當代音樂的部分，自1970年起由奧地利電台管絃樂團擔任演出。

督教教義「信、望、愛」。主廊全長99公尺，雙塔樓高79公尺，主圓頂高75公尺，頂上還裝飾著寶珠。進入內部，仰望主圓頂，更覺得其高大雄渾，靈動的巴洛克線條和巧妙的採光，使之毫無沉重感。穹頂上有以耶穌生活與受難為主題的彩繪，右翼側廊禮拜堂的「耶穌受洗」圓頂聖壇則是巴洛克式宗教藝術精品。大教堂前廣場是城內重要慶典舉行之處，自1920年起，每年夏季的薩爾斯堡國際藝術節都這裡揭幕。

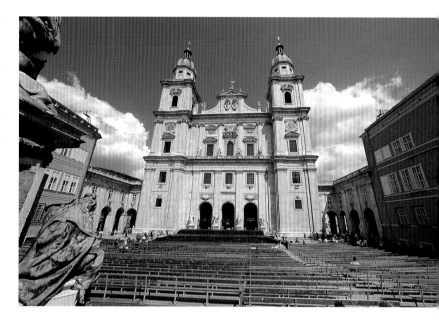

大教堂宏偉的正門。淺色大理石砌造的教堂，外表沒有過於繁複的裝飾，只有幾座聖人雕像成為視覺焦點，素雅而莊嚴。教堂前的廣場經常舉行重要慶典，著名的薩爾斯堡藝術節每年都在這裡揭幕。

 ## 風格各異的修道院與教堂

「宗教城」薩爾斯堡並非浪得虛名，城內教堂處處，由於每座教堂都由不同教派修建，風格也彼此各異。例如聖彼得修士修道院（Stiftskirche St. Peter）是修士的聖殿；方濟會教堂為普通市民的教區教堂；大學教堂（Kollegienkirche）附屬於薩爾斯堡大學。儂山小修道院（Stift Nonnberg）建於公元700年左右，是全世界最古老的女修道院之一，因真人真事改編的電影「真善美」而聞名全球，片中女主角瑪利亞就是這座修道院的實習修女。

◆聖彼得修士修道院

修道院位於大教堂廣場之南、修士山崖下，已有上千年歷史，為薩爾斯堡以及阿爾卑斯山以北最早的修道院。院中修士至今仍保持著傳統的嚴修生活，且不接待女性訪客。

修道院的主體建築是教堂，由聖魯伯特建於7世紀。17世紀時，外牆與塔樓被改建成巴洛克式，並加上圓塔，但大堂仍保持

羅馬式空間設計，內部裝修則取洛可可風格。這座融多種風格於一體的建築，外觀上不失莊重，結構主要仍是羅馬式造型。穹頂有奧皇法蘭茲親繪的大型繪畫和洛可可風格的裝飾，遮蓋了羅馬式結構的原型。主廊兩翼為方柱和圓柱交錯的柱拱結構，是興建之初即有的羅馬式柱廊，圓柱上仿大理石圖案也是最初原有的裝飾；廊壁則掛滿大幅宗教油畫。

主聖壇上有18世紀的巨幅宗教畫，聖壇兩側有聖魯伯特、維吉爾等人的雕像，也是18世紀的藝術傑作。北側禮拜堂內聖母像，於1420年製作，不但年代悠久，而且表情生動、服飾逼真，堪稱鎮堂之寶。

修道院庭院中間的噴泉屹立著聖魯伯特的雕像。魯伯特是薩爾斯堡基督教的奠基人，據說他初來此地時，曾與一群基督徒生活在這個修士山崖下的岩洞中。另外，修道院還附屬有聖彼得墓園（Petersfriedhof），為全城最悠久的基督教墓園，已有一千三百多年歷史，薩爾斯堡很多名人，包括莫札特家族成員均葬於此。中世紀風格的墓園古樸幽靜，並有小花壇點綴其間，有人甚至認為這是全世界最美的墓園。

◆方濟會教堂

方濟會教堂（Franziskanerkirche）位於大教堂廣場之西，與大主教宮毗鄰。初創於8世紀，1167年毀於大火，1223年重建為羅馬式的長廊形教堂，聖壇大堂則於1408年增建完成。16、17世紀的大主教們醉心義大利藝

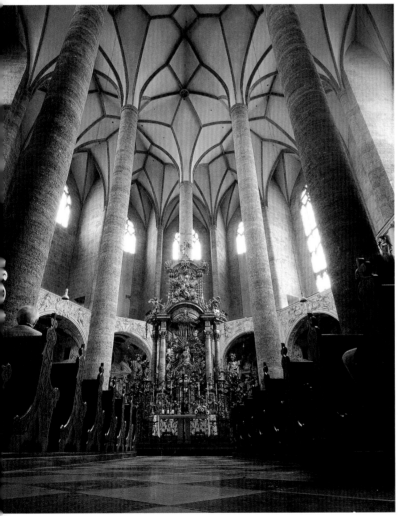

方濟會教堂主殿內部。此教堂融合了多種建築風格，繁複的拱頂、細長的白色圓柱、美麗的彩色花窗、華麗的聖壇，雖分別由不同時代的設計者完成，卻能巧妙融於一體，營造出一個極佳的崇拜空間。

術，一心將全城建成繁華的巴洛克之城，該教堂自然也在改造之列。到了17世紀末，大主教約翰‧恩斯特‧馮‧頓伯爵任用擅長南德風格的巴洛克大師埃爾拉赫（Fischer von Erlach），又將教堂修整了一番。

這座教堂將各種建築風格融合得天衣無縫，其對應之和諧，令人歡服。主長廊仍保留部分羅馬式造型；主長廊前面的聖壇柱廊大堂屬晚期哥德式建築；巨柱下的聖壇則出自埃爾拉赫之手。石柱上的古畫殘跡可能是當地早年的遺風，以繽紛的色彩象徵天堂之樂，與世俗環境的灰色單調形成對比。1614年竣工的卡爾‧玻洛茅斯（Karl Borromäus）禮拜堂則是精緻華麗的巴洛克風格，以金色與白色為主調，四周並以天使雕像為飾，給人平安之感。

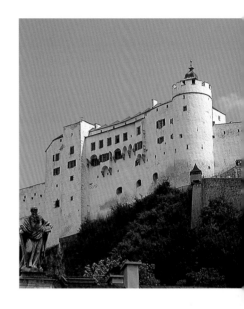

雄踞於山頂的霍亨薩爾斯堡有著絕佳的戰略地位，居高臨下，易守難攻，是歷代統治者都必須牢牢控制的要塞。如今防禦作用已失，白色的城堡聳立山頭，倒成了全城最顯著的地標。

地勢險要的霍亨薩爾斯城堡

建在陡峭山頂的霍亨薩爾斯堡（Festung Hohensalzburg），是目前保存最完整的歐洲中世紀城堡建築之一。城堡高出城市地平面近120公尺，為薩爾斯堡地標建築，近千年來始終是大主教權力的象徵。這裡也是鳥瞰全城的最佳地點。

城堡始建於1077年，當年由於大主教吉布哈德（Gebhard）支持羅馬教皇對抗德意志，城堡被建成武備充盈的要塞，然而在多年的戰爭中仍數度被毀。15世紀城堡改成大主教居所，好戰的大主教萊昂哈德（Leonhard von Keutschach）更將這裡建設成大規模堅固城堡，戰時可長期閉關堅守。19世紀被拿破崙軍隊占領後，內部損毀嚴重，但外觀仍宏偉依舊。內部有大主教的儀式房、刑房、11世紀手拉風琴、16世紀的哥德式火爐及收藏中世紀美術品的博物館（Burgmuseum）等。周邊的碉堡為17世紀時增建。

登上山頂即可體會其險要的戰略地位。這裡不但可以控制山腳下的城市，還扼守著通向德國邊境的要道。東面的要塞居高臨下地俯控著河道及城東，確實是易守難攻。當年誰控制了城堡，誰就能握有整個薩爾斯堡，其重要不言而喻。

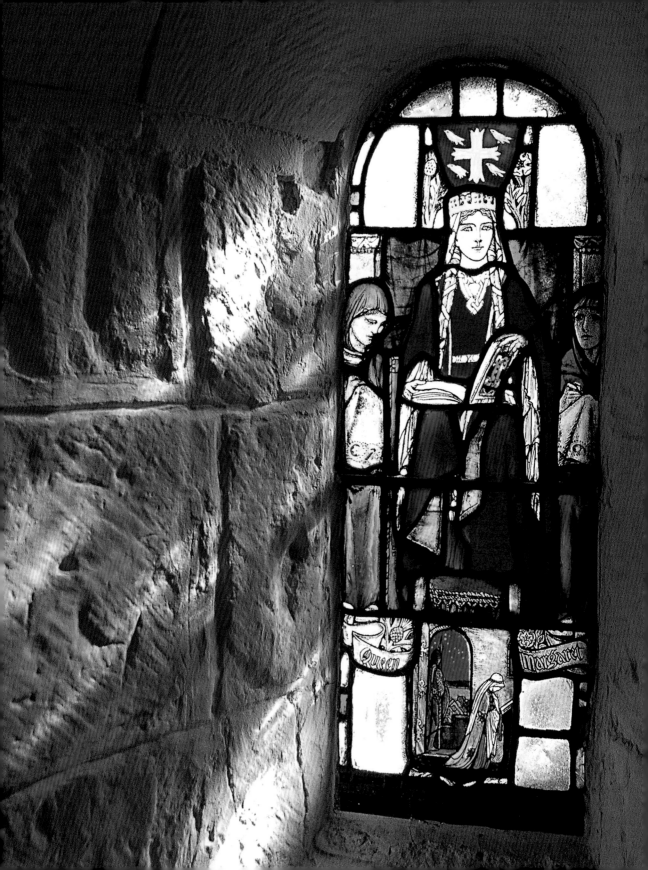

蘇格蘭歷史的縮影——

愛丁堡

Old and New Towns of Edinburgh

愛丁堡

英　國

倫敦▣

地　　點：位於英國蘇格蘭南部低地地區，福斯灣（Firth of Forth）
　　　　　南岸

簡　　史：自15世紀以來愛丁堡就是蘇格蘭的首府，也是英
　　　　　國重要的文化及教育重鎮

規　　模：面積135平方公里，市中心以王子街公園（Princes Street
　　　　　Garden）為界線，以南為舊城區，以北為新城區，新舊城區
　　　　　並列世界遺產

特　　色：舊城區記錄著中世紀以來愛丁堡的發展軌跡，其中建於
　　　　　7世紀的愛丁古堡更刻烙著蘇格蘭歷史的榮衰；而充滿
　　　　　美麗街道與新古典主義建築風格的新城區則充分展
　　　　　現愛丁堡18、19世紀都市計畫的優雅風貌。新舊
　　　　　城區風格迥異但和諧並存

列入世界遺產年代：1995年

聖瑪格麗特小教堂內繪有皇后瑪格麗特形象的彩色花窗。
這教堂是愛丁古堡現存最古老的建築。（左圖）
蘇格蘭女王瑪麗·斯圖亞特。她美麗卻命運坎坷，愛
丁堡不幸成為她人生悲劇的舞台。（右圖）

愛丁堡（Edinburgh）這個地名的緣起，無論是來自「山上的堡壘」（Dun Edin）抑或得自7世紀的愛德溫（Edwin）國王，都說明了這裡自古就是一座要塞。它東臨注入北海的福斯灣（Firth of Forth）南岸，其餘三面都是幾十公尺高的峭壁，古堡本身則座落在130公尺高的城堡岩（Castle Rock）山上，地形十分險要。正因為這裡自古是兵家必爭之地，作為蘇格蘭的首府，又凝聚著這個民族榮辱盛衰的歷史。

 ## 征戰不斷的歷史

這座城市的歷史可以上溯到青銅器時代，當時已有凱爾特人（Celts）和皮爾當人（Piltdown）居住此地；1世紀時也曾被羅馬軍團占領。但有記載的歷史是從11世紀開始的：蘇格蘭王馬爾卡姆三世（Malcolm III，1057～1093在位）推翻了篡位的馬克白（Macobeth）——此事後來被莎士比亞寫成其四大悲劇之一，成為世人皆知的一段蘇格蘭歷史。馬爾卡姆的王后瑪格麗特是將此小城建成王宮並設置供奉十字架的「聖瑪格麗特小教堂」的第一人。1174年英格蘭戰勝蘇格蘭，首次占領愛丁堡並俘虜蘇格蘭王威廉，後來因為英王要籌措第三次十字軍東征的軍餉，威廉才得以將愛丁堡贖回。

13世紀時英王愛德華一世（Edward I，1272～1301在位）強奪走了蘇格蘭王冠的珠寶，蘇格蘭王約翰·貝利（John Baliol，1292～1296在位）起兵反英，經8天對抗，愛丁堡重陷英格蘭軍隊之手。民族英雄威廉·華萊士（William Wallace）繼續抗爭。臨危受命的羅伯特·布魯斯一世（Robert Bruce I，1306～1329在位），屢戰屢敗，在受到蜘蛛結網那個著名故事的啟示下，終於在1314年取得獨立戰爭的勝利，奪回愛丁堡。如今在城中各地，都可以看到這位百折不撓國王的戎裝雕像。此後蘇格蘭贏得了十多年的和平，但深思遠慮的羅伯特王唯恐要塞他日為英格蘭人所用，便下令拆毀了城堡和聖瑪格麗特小教堂。果然不幸

很難想像，新城與舊城間這一大片綠意盎然的公園，原本是個湖泊，現已成為愛丁堡市民最佳的休憩去處。在公園內逛累了，隨處找張長椅或席地而坐，欣賞舊城區美麗的天際線也是一大享受。（右圖）

改變蘇格蘭歷史的兩位民族英雄——威廉·華萊士（下圖）和羅伯特·布魯斯，鎮守著愛丁古堡的城堡大門。

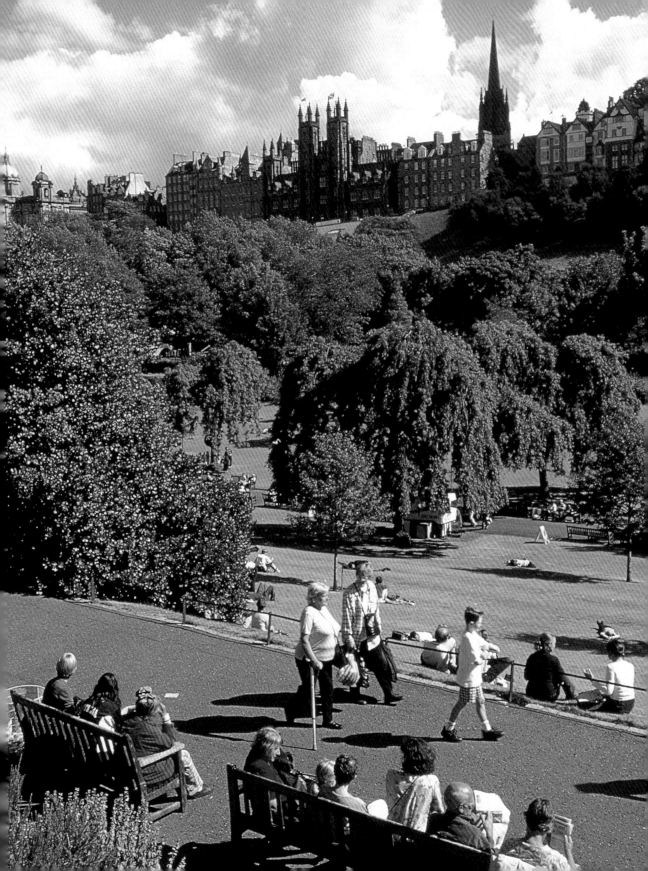

被他言中，他死後新王加冕之際即遭英格蘭進攻。此後的數百年間，蘇格蘭的土地上征戰不斷，不是國內貴族爭權，便是對外禦辱，或是陷入宗教之爭；愛丁堡也在戰火中屢遭劫難。

聳立崖頂的愛丁古堡

愛丁堡建在7座山丘之間，而其城堡則雄踞一座山崖頂上。若想在整體上欣賞這座古城，就要從城堡開始。遠觀城堡，巍峨聳立於崖頂，宛如從岩石上生長出來的一般。隨著歷代的擴建，城堡分為上城、中城和下城。上城中最古老的建築物是始建於1080年的聖瑪格麗特小教堂（St Margaret's Chapel），這座立於最高點的典型諾曼第風格皇家小教堂，外觀樸實，但其尚不足24平方公尺的內部卻十分華麗。16世紀時曾一度改建為彈藥庫，至今仍時時充作婚禮或其他儀式的場地。上城西南的半月砲台及其東面的城門吊閘，也是堡內最古的遺跡，一起構成了上城的重心。位於西北的蘇格蘭國家戰爭紀念館（National War Museum of Scotland）由古代兵營改建而成，雖是為紀念世界大戰陣亡將士而立，但館內卻停放著名人棺柩，環壁盡是戰爭場面的浮雕和軍徽、軍旗，陳列品有古代盔甲和武器裝備等。

遠眺愛丁古堡。在古堡雲集的蘇格蘭境內，愛丁古堡雖然稱不上是最美麗的，但卻是其中知名度最高、最受旅遊者青睞的一座。耐人尋味的歷史、古堡內的收藏、浪花拍岸、斷崖峭壁的遼闊景致，每年吸引上百萬的遊客前往參觀。

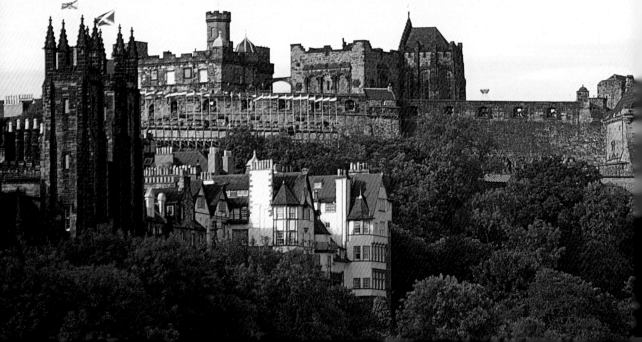

事實上，整座古堡就是一座博物館，從建築到實物，觸目皆是古蹟。下城城門兩側的凹龕內分立著蘇格蘭民族英雄威廉‧華萊士和羅伯特‧布魯斯的戎裝雕像。門上方則鑲有蘇格蘭王室的紋章。砲台曾在1650和1689年遭到嚴重摧毀，但不久即修復成現有的舊觀。當年雉堞間置備鐵製火籃，逢戰便燃放烽火報警；16世紀時王室還下令鑄造了名為「七姐妹」的大砲。如今我們在城垛砲台可以看到許多大砲，其中一尊鑄於15世紀，長達4公尺、口徑50英寸、石彈射程可達2.5公里、重達5噸的古砲，據稱是世界上碩果僅存的古砲之一，現在每逢中午一時還要發射一響，向人們報時。

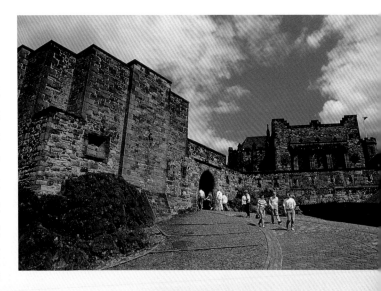

通往愛丁古堡上城的城門。從11～16世紀，愛丁古堡一直是深受皇家喜愛的離宮，之後發展成軍事指揮中心及議政之地。蘇格蘭納入大英帝國版圖後，古堡軍政地位不再，反成為著名古蹟與皇家珍寶收藏之地。

古堡中除了比比皆是的名勝古蹟，更可以飽覽許多珍貴文物。其重點當是上城西南隅的王宮。宮中的大廳建於1502年，經過整修的露梁屋頂十分獨特，在1639年蘇格蘭與英格蘭議會合併之前這裡是蘇格蘭國會的議事廳。宮中有1566年詹姆斯六世出生的房間，陳列著王冠、權杖、御座及御劍等。其中詹姆斯五世於1540年設計的那頂純金打造的蘇格蘭王冠，嵌有94顆珍珠、33塊寶玉和10粒鑽石。而牆壁和天花板上鑲著的王室徽記和各種紋章更是一段活現的蘇格蘭歷史。

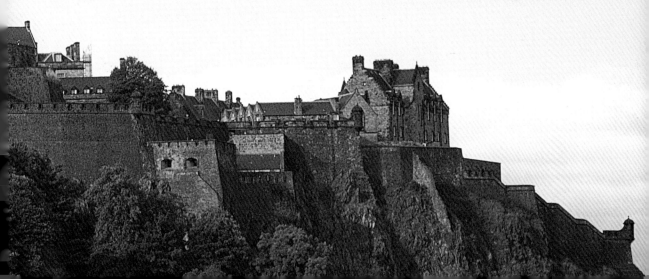

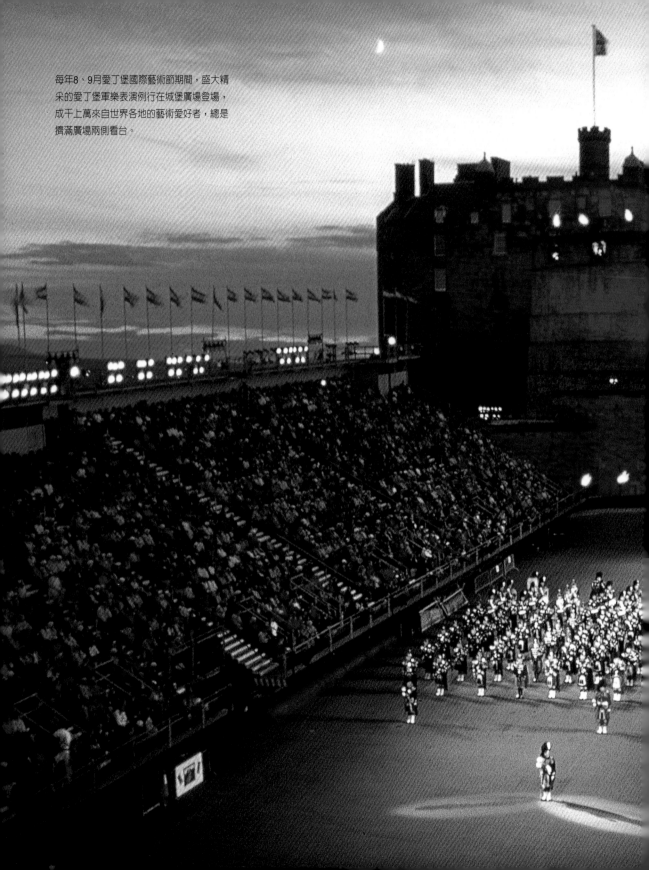

每年8、9月愛丁堡國際藝術節期間，盛大精采的愛丁堡軍樂表演例行在城堡廣場登場，成千上萬來自世界各地的藝術愛好者，總是擠滿廣場兩側看台。

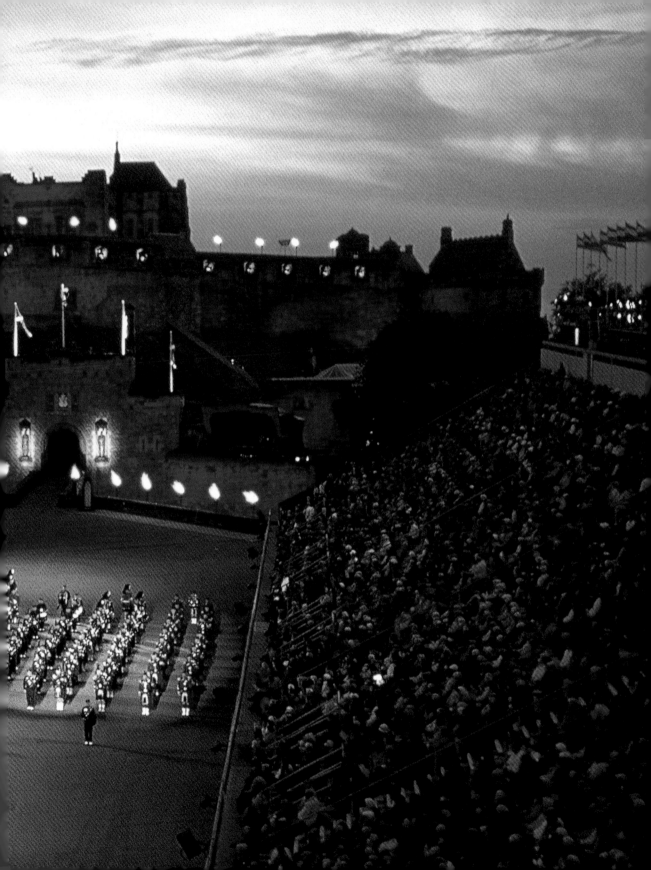

愛丁堡國際藝術節

自1947年以來，每年8、9月間，愛丁堡都會舉行爲期3周的國際藝術節（Edinburgh International Festival）。來自世界各國的藝術團體雲集於此，這場超大型藝術嘉年華，不僅爲全球藝術愛好者熱切期盼的焦點，也爲愛丁堡帶來一筆可觀的觀光收益。

愛丁堡國際藝術節與法國亞維儂藝術節並列爲世界上規模最大的國際性藝術節，演出以音樂、舞蹈、戲劇並重，是目前公認最重要的藝術慶典活動之一。許多世界知名的劇團、歌劇團、舞團、樂團都曾在這個世界級的舞台上出現，部分節目甚至在演出前四、五年就開始邀約。除了一流表演藝術團體之外，主辦單位也會安排具潛力的新秀的創新演出。

愛丁堡盛夏藝術嘉年華

愛丁堡這場盛夏蓬勃展開的藝術、文化活動，實際上匯集了在差不多同期間舉辦的5個不同主題展——愛丁堡邊緣藝術節（Edinburgh Festival Fringe）、愛丁堡軍樂隊表演節（Edinburgh Military Tattoo）、爵士藝術節、國際電影節和國際書展，這段期間來到愛丁堡，就像點了一道滿漢全席，令人眼花撩亂的佳餚，讓遊客恨不得有數個分身能夠全部享用。

其中軍樂隊表演節的愛丁堡軍樂、儀隊精采演出，還有世界各國軍樂儀隊的遊行，老少咸宜；以個人及小劇場表演爲主的愛丁堡藝穗節規模之大（數量），創金氏世界紀錄成爲「地球上最大的藝術慶典」；當然主菜絕對是一流演出水

這些街頭表演者也許就是明日舞台巨星。

準的愛丁堡國際藝術節。表演場地則由大型劇院、音樂廳等室內場所延伸到公園、學校和街頭的即興表演，全市張燈結綵，熱鬧非凡。

愛丁堡邊緣藝術節

如果搶不到國際藝術節的票也不必太失望，四下都有可口小菜及甜點——愛丁堡邊緣藝術節的眾多節目。據說，在第一屆國際藝術節時，有8個未受邀請的劇團不請自來，找機會露臉，第二年起，這些不在正式邀請名單上的表演團體就自組了邊緣藝術節與國際藝術節分庭抗禮。凡有興趣參加的表演團體只要在報名截止日前向主辦單位登記，多半會被安排演出。因爲量大，安排過程繁複，所以節目表公布得較晚，6月左右才能完全敲定。現在每年有來自各國的表演團體作出一千多場次的演出，雖然多屬個別演出，規模不大，或者知名度不夠，但是其中不乏明日之星，頗有尋寶樂趣；此外也讓年輕藝術家有嶄露世界表演舞台的機會。

充滿蘇格蘭風情的風笛表演，是遊客爭相目睹的藝術節節目。

承載歷史的舊城區

從愛丁古堡出來向東抵聖十字宮（Palace of Holyroodhouse）的這條大街，稱作皇家哩路（Royal Mile），因當年國王常乘車騎馬往來其間而得名，實際全長只有六百多公尺。現今的街名，自西至東順坡而下，依次為城堡山街（Castlehill）、草地市場街（Lawnmarket）、大街（High Street，又名正街）和教規門街（Canongate）。沿街集中了許多古蹟，是舊城區的軸心，而向南北兩側延伸的街巷，則展現了這座古城的風貌。

◆皇家哩路

城堡山街是愛丁堡最古老的街道，狹窄而昏暗，一派中世紀景象。當年戰亂頻仍，居民只能龜縮在城內，故民居多為六層，也有十多層的。當地人很為這些已有三、四百年歷史的高樓驕傲。他們說，當紐約還是小村莊時，愛丁堡就有摩天大樓了。這些高大的民居加上深褐色的塔樓和教堂，簡直令人感到陰鬱。不過這條街的北側由於有一座充滿浪漫情調的藍賽花園（Ramsay Gardens）而

皇家哩路集中了許多古蹟，是舊城區的軸心，沿街有不少供遊人歇腳的露天咖啡座。

豁然開朗。這座以18世紀詩人命名的花園，由善於創新的城市規劃師蓋地斯（Patrick Geddes）爵士於19世紀末改建。其活躍的布局和明快的色調，既與街對面哥德式聖約翰教堂的肅穆刻板形成對比，又與北面新城區的開朗相呼應。

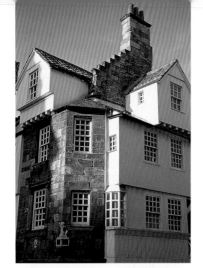

16世紀約翰‧諾克斯曾在蘇格蘭領導宗教改革，這是他逝世前最後的住所。（上圖）。文學博物館是愛好文學者不可錯過的景點，裡面收藏著史考特、彭斯及史蒂文生3位蘇格蘭名家的作品。（下圖）

聖吉爾斯大教堂始建於何時已不可考，現今所看到的哥德式建築外觀，大部分重建於15世紀，教堂內部則比外部更有看頭。（右圖）

繼續向東就是草地市場街，此街因原先是固定的集市而得名，為便利買賣雙方，街面稍寬，兩側雖仍是深褐色的石牆，卻要敞亮一些。18世紀之前，這裡一直用作行刑的場所。南側的建築立面平整而規矩，北側的一排建築背後則是一座座寬敞的庭院和一棟棟充滿歷史記憶的住宅。最著名的便是建於1662年、後於1719年成為史黛爾夫人之家（Lady Stair's House），如今已改闢的文學博物館（The Writers' Museum），館內收藏有蘇格蘭多位名家的遺作，包括歷史小說家瓦特‧史考特（Walter Scott）、民族詩人羅伯特‧彭斯（Robert Burns）及作家史蒂文生（Robert Louis Stevenson）等。

但踏上大街後，才能看到舊城區的中心。這裡沿街兩側，南北對峙著聖吉爾斯大教堂（St Giles' Cathedral）和小教堂（Tron Kirk）。現存的聖吉爾斯大教堂有著15世紀時重建的哥德式外觀；其獨特的拱頂是鏤空的，宛如蘇格蘭王冠。教堂前一座多層的底座上豎立著17世紀蘇格蘭宗教改革家約翰‧諾克斯（John Knox）的立像；教堂內則停放著這位反對主教權威及個人崇拜的鬥士的靈柩，棺木上面仰臥著他的潔白雕像。教堂中的其他人像雕塑亦以精美著稱。這條街的兩側還分別矗立著約翰‧諾克斯故居（John Knox House）和莫伯雷故居（Moubray House）。這兩棟住宅面積不大，但在色彩、構圖和建材的處理上，卻顯得奔放瀟灑，與這條街上議會大廈和市政廳的古典莊嚴，相映成趣。綜觀這段中心街區，儘管建於不同年代的建築具有不同的風格，但由於建材的統一和建物高度的管控，豐富多采之中仍見統一和諧，毫無雜亂無章之感。

皇家哩路的最東段為教規門街，16世紀以前，這裡處於城牆之外，至今仍有一種寧靜開闊的城郊氣氛。為了逃避市區的雜亂與喧囂，當年有許多貴族都在這一帶營建宅邸，現存的有莫雷（Moray）、艾奇遜（Acheson）、昆斯伯里（Queensberry）等豪宅。這裡還有一座教規門監獄，那陰沈的調子雖令人想起當年牢房的場面，但畢竟無法掩過總體的明快。這段路最東面的聖十字宮又是另一個遊覽重點。

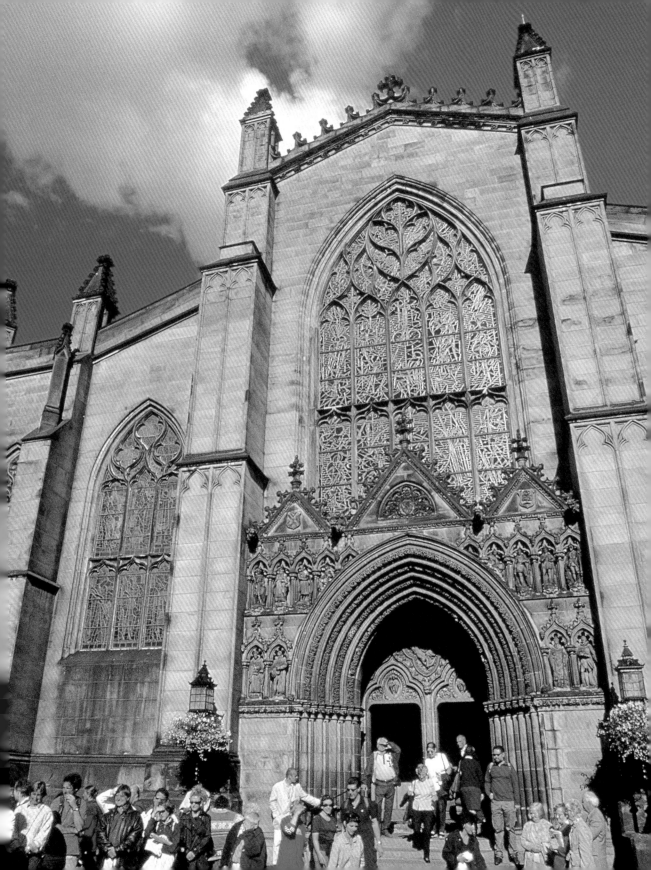

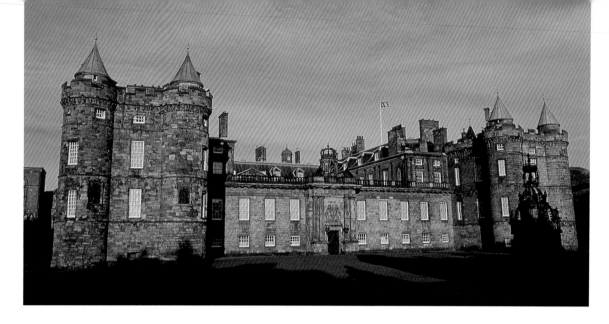

維多利亞女王第一眼看見愛丁堡就深為它的恬靜所迷，從此聖十字宮成為她每年夏天北訪的行宮，之後的英王也都沿襲這個慣例。

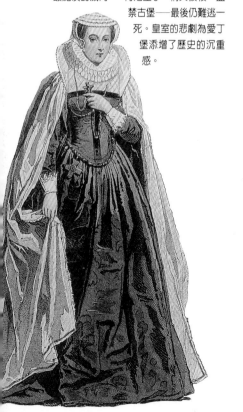

蘇格蘭女王瑪麗・斯圖亞特在愛丁堡度過了最黯淡的歲月——再婚生子、情夫被殺、監禁古堡——最後仍難逃一死。皇室的悲劇為愛丁堡添增了歷史的沉重感。

◆聖十字宮

聖十字宮（Palace of Holyroodhouse）因同名修道院而得名。傳說大衛王曾違反教規，於1128年的一個禮拜日出獵，而遭到一頭雄鹿的襲擊，緊急之間，面前出現金光閃爍的聖十字架，遂得脫難。大衛王脫險後即下令建聖十字修道院（Holyrood Abbey），兼作王室的驛館。1520年由詹姆斯四世改建為王宮，如今是英國女王的夏日行宮，每年五、六月駐蹕期間關閉，不對外開放。

聖十字宮外形如城堡，規模不大但不失堂皇之氣勢。當年詹姆斯五世命運多舛的女兒——蘇格蘭女王瑪麗・斯圖亞特（Mary Stuart，1542～1567在位）的悲劇故事就在此上演。1542年她出生不滿一周，父王便死於英格蘭軍隊的砲火之下，只好遠渡法國。1560年其夫法王法蘭西斯二世去世，她於翌年返回蘇格蘭繼承王位，並再嫁但利（Darnley），於1567年生下一子。因與義大利祕書里奇奧（David Rissio）過從甚密，妒意難平的但利於是派人將里奇奧殺死於她的房間——現今地板上仍嵌有一塊銅牌，供人悼念。後伯斯威爾（Bothwell）伯爵殺但利而娶瑪麗，女王就此大失人心，被逼讓位給皇子詹姆斯六世，自己則被監禁在愛丁古堡。後來她逃至英格蘭尋求伊莉莎白一世的保護，終因牽連宗教陰謀被處以絞刑。事實上，漫步愛丁堡，隨時隨地都可見可聞這類沉重的蘇格蘭歷史。

宮殿背後的聖十字公園（Holyrood Park）十分開闊，原是王室的狩獵區。園內有一座名爲亞瑟王寶座（Arthur's Seat）的死火山遺跡，從山頂（約250公尺高）回眸愛丁堡，可窺城市全貌。公園外沿有一圈馬路，由於維多利亞女王喜歡這條道路，故稱爲女王車道（Queen's Drive）。

 ## 喬治王時代建築風格的新城區

在舊城區之北是新城區。1766年8月，愛丁堡市政府從6個規劃方案中選定了詹姆斯・克雷格（James Craig，1744～1795）的設計，並於次年動工興建，在18世紀末完成。新城面貌體現了英國喬治王時代建築風格浮華虛榮的社會風尚，成功地把愛丁堡打造成世界最美麗的城市之一；這種新舊城區的鮮明對比，在歐洲任何擴建了新區的古城中是十分罕見的。

從亞瑟王寶座山頂眺望新城區。整個新城區街道規劃工整，和舊城區的中世紀風情截然不同，卻又諧和並存。

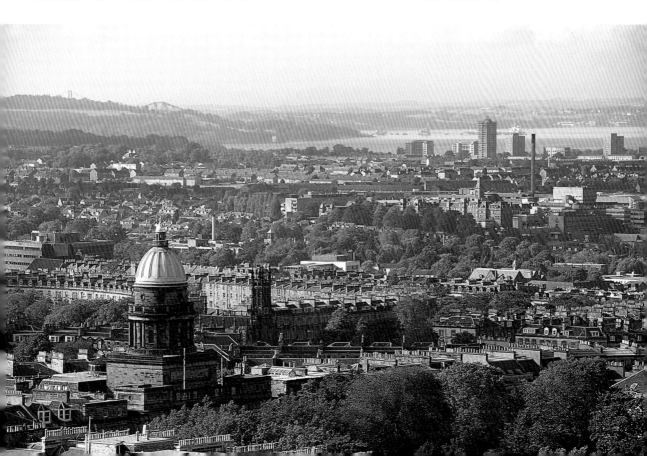

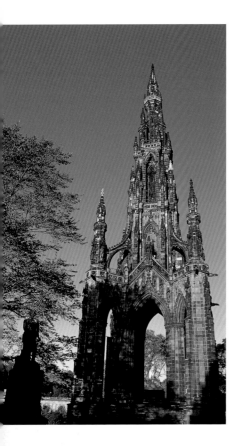

史考特紀念塔是為紀念出生於愛丁堡的小說家瓦特·史考特而建，這座哥德式紀念碑的造型，來自參與設計競賽獲得冠軍者的構想。

克雷格的規劃工整而簡明：由三條東西向的通衢與七條南北向的街道垂直交叉，分割出規則的矩形街區。位於中間的東西通衢叫喬治街（George Street），兩端各有一方形廣場：東為聖安德魯廣場（St Andrew Square），西為夏洛特廣場（Charlotte Square）。另外兩條東西通衢北為皇后街（Queen Street），南為王子街（Princes Street），構成了眾小街區的外框。在面積相等的各小街區內各有窄巷將其等分。而在東西兩端廣場的南北兩側則安排了四組較小的建築群。

在各街區內的住宅也十分整齊劃一。不包括地下室和閣樓的三層連排住宅都是簡潔的長方形，臨街牆面由於連續的屋簷和等距離、同規格的門、窗、壁柱及台階，顯得整齊清爽。至於建築物的細部，如優雅的宅門入口、纖細的鐵欄杆和精美的路燈，都呈現出喬治王時代的建築風格，使愛丁堡的城市環境被譽為「理性的微笑」——在那個哲學和自然科學崇尚理性的時代，愛丁堡卻是在城市規劃和建築上呈現出理性的極致。

後來，在克雷格的新城區之北，又由羅伯特·雷德（Robert Reid）和威廉·希博多（William Sibbald）設計，擴建出第二階段的新城；爾後，進而由詹姆斯·吉勒斯皮·加拉漢（James Gillespie Graham）設計了向西延伸的新城區，即莫雷開發區（Moray Place）。這最後一塊新城區於1820年開工，以一連串的半圓形、圓形和十二邊形廣場的組合，將新城區的建設推向了巔峰。

◆北方雅典

側重城市規劃的新城區讓愛丁堡榮獲「理性的微笑」封號，19世紀蘇格蘭著名新古典主義建築師威廉·亨利·普雷費爾（William Henry Playfair，1789～1897），則以其希臘復興與古典式的建築設計讓愛丁堡獲得了另一項封號——北方雅典。愛丁堡許多知名建築都出自普雷費爾之手，其中聳立在新舊城區之間高台上的蘇格蘭國家美術館（National Gallery of Scotland）和蘇格蘭皇家學院（Royal Scottish Academy）是其代表作，而在新城區東端卡爾頓山（Calton Hill）山頂的天文台（Observatory）、民族

蘇格蘭國家美術館所收藏、從文藝復興時期到後印象派的歐洲繪畫和雕塑作品，居蘇格蘭之冠。館內更有完整豐富的蘇格蘭畫家藏品。

紀念碑（National Monument）以及史都華紀念碑（Dugald Stewart Monument）也都是他的傑作。其中為紀念拿破崙戰役中犧牲的蘇格蘭人、仿雅典帕特農神廟（Parthenon）而建的民族紀念碑，由於經費不足，在建起12根立柱後便無限期停工了。

◆史考特紀念塔與國立肖像館

　　新城值得一看的地方還有蘇格蘭詩人和歷史小說家史考特紀念塔（Scott Monument），以及收藏豐富的國立肖像館（Scottish National Portrait Gallery）。這座位於韋弗利橋（Waverley Bridge）前、60公尺高的哥德式高塔，塔頂有瞭望台可眺望市景，而塔底部豎立著史考特的大理石雕像，其作品中的64個代表人物雕塑則簇擁在周圍。國立肖像館內則展示蘇格蘭歷代帝王肖像、斯圖亞特王朝12代君王的歷史，以及諸多王室遺物。

　　歐洲很多古城進入蒸汽時代後都為火車站的選址感到為難，最後往往不得不設在城郊。由於18世紀中葉愛丁堡舊城與新城間的北湖（Nor' Loch）已經乾涸，於是成為建設新城的填土坑，後來就利用這塊地建造了王子街公園（Princes Street Garden），韋弗利火車站（Waverley Station）就建在公園東側。如今乘火車抵達愛丁堡，一出車站就已置身愛丁堡的中心，環顧四周即可對古城概貌有一瞭解。而當你聽到由詩人彭斯填詞的《驪歌》（Auld Lang Syne）響遍世界的熟悉旋律，其實你已經融入古老的蘇格蘭歷史中了，那是多麼沉重、奇譎又燦爛啊！

位於新城皇后街東端的國立肖像館，各式蘇格蘭人物畫像收藏豐富，藉由這些畫像，參觀者可以更深刻地了解蘇格蘭歷史。

85

印加帝國的黃金城——
庫斯科
City of Cuzco

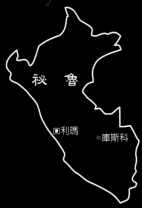

祕魯

□利瑪　●庫斯科

地　　點：位於祕魯東南方，安地斯山區，海拔3400公尺，距離首都利馬1168公里

簡　　史：約在公元1000～1200年左右印加人定居庫斯科谷地。12世紀庫斯科被選作都城。15世紀國王帕查庫蒂，在南美洲建立龐大的帝國版圖，庫斯科城發展成印加帝國的宗教行政中樞。1532年西班牙人入侵，擊潰印加大軍，從此占領這一地區，直至1821年祕魯才脫離殖民統治

規　　模：現今庫斯科城市布局與印加時期相去不遠，面積約76平方公里，現有人口約30萬

特　　色：曾經是印加帝國的首都，印加帝國遺跡遍布，這裡也是通往印加著名遺址馬丘比丘（Machu Picchu）的大門。城市本身融合了印加及西班牙殖民風格，市內有不少建築在印加文化基礎上的西班牙殖民式結構的教堂

列入世界遺產年代：1983年

庫斯科市內聖玻拉斯區（San Blas）的老街。（左圖）
用黃金打造、象徵太陽神或月神的典型印加工藝品。（右圖）

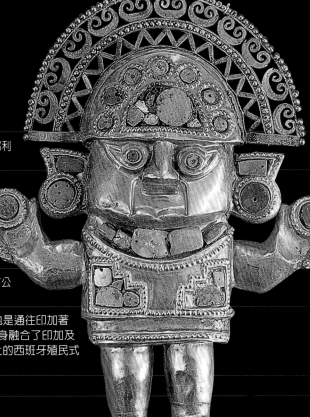

美洲有全球聞名的三大文明：馬雅（Maya）、印加（Inca）和阿茲特克（Aztec）。馬雅文明雖然出現較早，遺憾的是已經神祕地消失了。以墨西哥爲中心的阿茲特克文明，雖與印加文明同期，但不那麼成熟。因此，在今日祕魯一帶的印加文明可以說是美洲印第安文明發展的巔峰。

位於「世界中心」的印加帝都

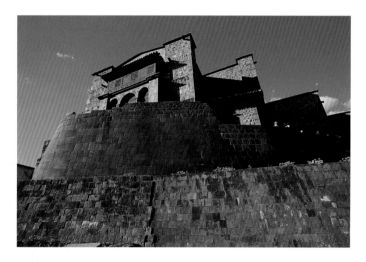

今日聖多明哥教堂的現址，是昔日印加帝國最輝煌的太陽神廟所在，圖中教堂建築下的圓弧形印加石牆就是當時太陽神廟的遺跡。

印加後裔每年舉辦太陽祭節慶活動以追憶先祖。在庫斯科的太陽祭中，由現代祕魯人裝扮成印加王，主持傳統的宗教儀式。（右圖）

在當年的美洲國家中，印加帝國以其罕見的理性，組織了相當成熟的社會制度，從而發展出許多劃時代驚人的成就，包括：長達數千公里、被譽爲「新大陸的羅馬大道」的發達道路網；當時全球最迅捷的郵遞系統；由水利工程和梯田支持的農業；不可思議的巨石工程……。到16世紀初，印加帝國的總面積已達兩百多萬平方公里，庫斯科谷地及其附近農業發達地區聚居的人口有600萬。

印加人原稱自己的國家爲「塔萬廷蘇尤」（Tahuantinsuyo），在印加王室後裔加西拉索·德拉維加（Garcilaso de la Vega，1539～1616）的名著《印加王室述評》問世後，人們才採用「印加」這一名稱。這個原本幅員遼闊、組織嚴密、軍事強大、經濟有序的強國，卻在鼎盛時期，被西班牙探險家和殖民者於1532年用類似「鴻門宴」的詭計和種種陰謀分裂手段瓦解了。隨之而來的是慘無人道的屠殺、毀滅性的破壞和瘋狂的掠奪，這個由印第安人創建的偉大文明就此灰飛湮滅，走進歷史。如今我們只能在瞻仰遺跡中追溯那一段歲月的輝煌了。

「塔萬廷蘇尤」意思是「連接在一起的四個部分」或「組成世界的四個部分」，這一點反映了印加人對地理和世界的認識。

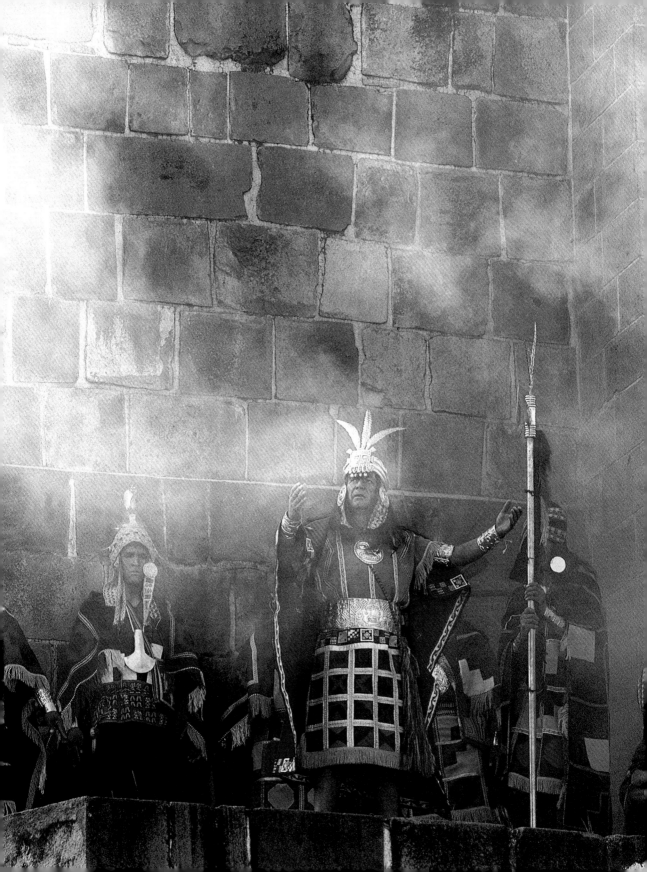

而國都庫斯科（Qosco）這個名稱，在當地的克丘語（Quechua）中，直譯為「大地的肚臍」，也就是「世界的中心」。印加人崇拜太陽神，認為自己是太陽神的後裔，國王則是其在人間的嫡子。太陽神廟和王宮所在、海拔3400公尺的國都庫斯科，在印加人心中的地位就可想而知了。如今祕魯的首都已遷到濱海的利馬（Lima），但作為庫斯科省會的庫斯科城，仍是印第安人心中的聖地。遠道而來的遊人，多在此憑弔當年由石頭和黃金鑄就的帝國之都遺跡。

令人讚歎的道路網

印加帝國最震撼人心的成就是它的石砌工程，而印加文明最典型的代表就是道路網，其意義堪與埃及的金字塔和中國的萬里

從薩克薩瓦曼古堡俯瞰庫斯科城區。印加人約在公元1000～1200年左右即定居庫斯科谷地一帶，15世紀下半葉，印加國力達於頂峰，帝都所在的庫斯科城也蓬勃發展。西班牙人入侵後，印加帝國滅亡，庫斯科也淪為殖民地，失去了原有風貌。

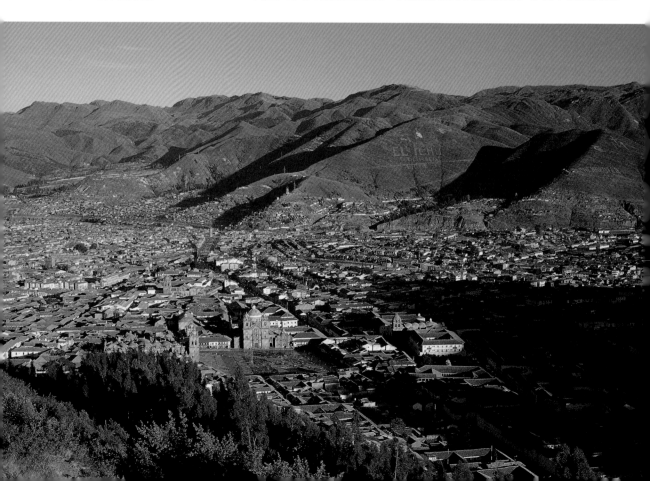

長城相提並論。連一向嚴謹的德國歷史學家洪堡（Alexander von Humboldt）也曾讚歎道：「這些用石頭砌造的大路，或許可以和我在義大利、法國和西班牙曾經見過的羅馬帝國最好的大道媲美。」為方便統治和交通，印加人在險峻的安地斯山區（Andes）建造共長達二萬三千多公里的驛道。在印加時代被賦予「王室大道」（Inkañan）神聖名稱的幹線有四條，都從庫斯科——更準確應該說從其太陽神廟前的廣場出發——呈輻射狀向外延伸。最重要的是南北向的兩條大道，分別長2500公里和3200公里，平均寬度為3.5～4.5公尺。主幹道的路面全由大塊的平整石板鋪成，有些地方還使用了由瀝青和黏土混成的黏合劑，那些路段至今仍堅硬如岩石。

東西向的大道從安地斯山中通過平原，抵達海岸。平原地段為砂質土壤，為避免表層砂礫的浮動與磨損，採用修建鐵路的方式，先堆築出一條高出地面的路基，再在上面築路，路兩旁還建了防風沙的土牆。而在沼澤和洪氾地帶，則要先疊起一、二公尺高的石堤，再在石堤上築路。在有灌溉網的平原農區，兩旁設柵欄維護，有的柵欄上還飾有神祕的動物等圖形的淺浮雕，含義耐人尋味。有些灌溉渠則傍路而挖。工程量之浩大，由此可見。

王室大道不愧為「系統工程」，除了有專人分段維護之外，為了便於道路的辨識，每隔3英里左右就立有一根石柱。在沙漠地帶還在路兩旁打入巨大的木樁，平原地帶則栽種路樹和零星灌木。如此精心設計的「里程碑」和林蔭道，實在遠遠勝過古羅馬大道；在歐洲，這樣規格的公路只有進入工業化之後才出現。

此一四通八達的大道，主要用於軍事目的：傳信與遣兵。因此，每隔15或20公里就設一「坦博」（Tanpu），裡面備有軍需及糧草，作用如同驛站。有的「坦博」實際是兵站，建有規模宏大的碉堡、兵營、庫房及其他軍事設施。有的「坦博」還修成行宮，供印加王出巡之用。

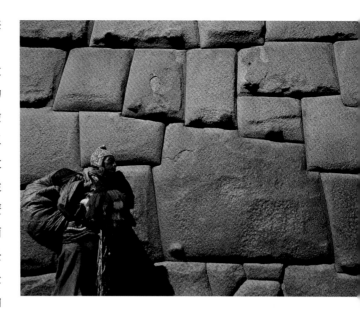

巨石街著名的12角牆。印加帝國的石砌工藝至今仍教人讚歎，在沒有今日先進的工具與技術條件下，印加人如何開採、砍削和疊砌這些屹立不倒的石塊建築？據研究，他們除了懂得使用一種軟化岩石的方法外，還巧妙地利用幾何原理的疊石建築法。

 # 巨石工程的極致——薩克薩瓦曼古堡

總長達三萬多公里的印加大道，儘管工程浩大，還不算最令人驚歎。巨石工程的顛峰之作，應是薩克薩瓦曼（Sacsayhuamán）古堡。

據傳，印加帝國在其偉大的帝王帕查庫蒂（Pachacuti）及其繼位者圖帕（Topa Inca Yupanqui）規劃國都庫斯科時，將它設計成一座仿美洲獅（Puma）身形的城市，其頭部便是位於城北小山上的薩克薩瓦曼古堡。以武力征服全境、統一各部落的印加帝國，十分注重武備，碉堡和瞭望塔之類的軍事建築遍布全國。比較著名的有庫斯科附近的由五重圍牆組成的奧利揚台坦沃古堡（Ollantaytambo），沿海的磚砌堡壘帕拉蒙加堡等，但最傑出的還是薩克薩瓦曼古堡。這個名稱意為「帝國獵鷹」，是居高臨下扼守帝都的巨大防禦工程。

薩克薩瓦曼古堡呈鋸齒狀的三重城牆。此古堡被認為是美洲印第安人最偉大的軍事工程之一，令人遺憾的是，這座龐大的軍事建築似乎沒有發揮它應有的作用，西班牙人竟然輕而易舉地越過這道屏障，長驅直入庫斯科城。

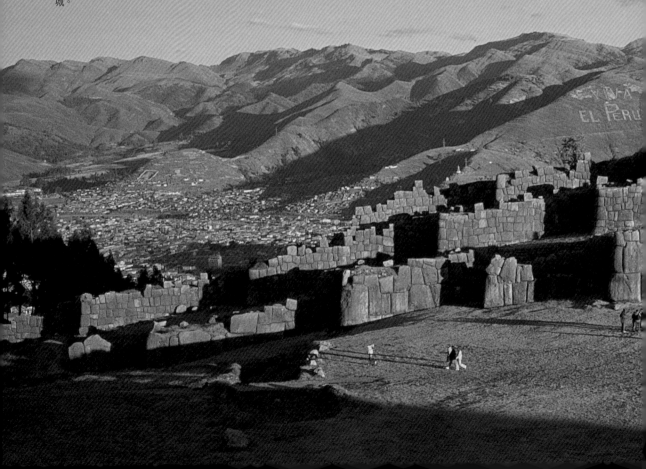

　　古堡面向庫斯科的一面是峭壁，形成古堡背後的天然屏障，故只建有約400公尺長的護牆。與之相對的山坡是開闊的坡地，易成為敵人進攻的要道，因此沿山坡從下到上修建了三道高壘，每一道各高18公尺，長度超過540公尺，均呈半圓形，並與面向庫斯科一側的護牆合圍。三道高壘的中央，設有吊橋形的大門，門洞可放下巨石堵死。這三道高壘之間各相距七、八公尺寬，用土石填平到護牆的高度，便於士兵運動及防禦，而高壘上則有80公分高的胸牆，用來掩護守兵。

　　三道高壘圍成的場地上建著三座塔樓，依地形構成三角形。中央一座為圓形，基部呈輻射狀，樓內有溫泉，巧妙地運用虹吸管原理，通過地下管道從遠方引水上山。這座圓形主堡還兼有行宮的功能，供印加王登山後休憩之用。另兩座塔樓都是正方形，是駐軍的所在。整座古堡下設有石頭砌成、似迷宮的網狀地道。

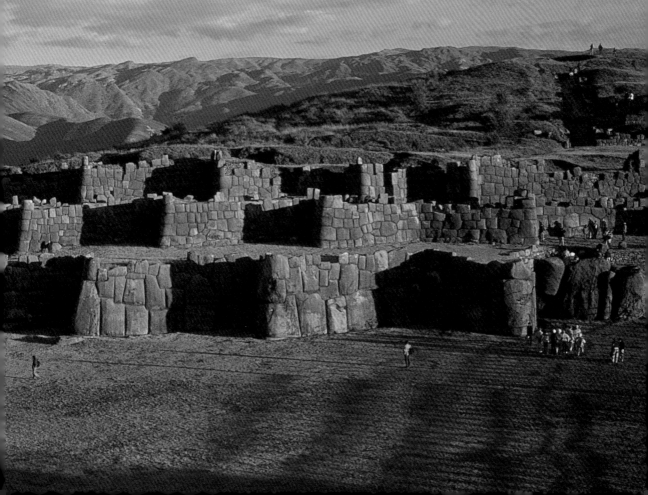

這座古堡最令人不可思議的地方乃是作為古堡建材的巨形石塊，每塊巨石長8公尺、寬4.2公尺、高3.6公尺，重達200噸。這些石料的產地距庫斯科近則30公里，遠則80公里。在沒有鐵器做切鑿工具，沒有車輪做運輸工具，沒有吊車、滑輪做吊裝工具的困難條件下，這些石料的開鑿、切割、運送、拼砌，實在是天大的困難。但印加人憑著他們的聰明才智，竟然靠著最原始的方法，從1470年代開始，花費50年的時間，築成屹立至今的宏偉工程。各石塊之間的細縫，居然連薄刀片都插不進去！其施工之縝密，可見一斑。可惜，這一森嚴壁壘仍不敵西班牙侵略者的槍砲，西班牙人奪取薩克薩瓦曼古堡後，便將石頭一塊一塊敲下移作他用，拆毀了這座印加的工程與藝術奇蹟，至今只留下殘毀的城牆遺跡。

聖多明哥教堂內部拱廊建構在原來的印加石塊上，這種西班牙殖民時期的建築手法，在庫斯科隨處可見。

印加羅卡宮外牆是現存於庫斯科最著名的一段印加石牆。印加人高超的石砌技術從石牆得到了最好的印證。（右圖）

黃金打造的國度

歷史學家普萊斯考特（William H. Prescott）說過：「從機械工藝方面衡量一個民族文明，最確切的標準是他們的建築技術。」庫斯科城中的王宮、太陽貞女宮（Ajlla Wasi，House of Virgins of the Sun）和神廟（Qorikancha），充分展現了印加文明的美學理念和工藝成就。他們所採用的「疊石法」在建築技藝上獨樹一幟，至今仍有著生命力。

據研究，印加人當初用打眼插木再注水的方法，利用木質浸水膨脹的道理來分割石料；用一種可以降低岩石硬度、軟化岩石表面的神奇植物，將石料加工成形；還用瀝青與黏土混成的黏合劑，不留痕跡地填塞砌石之間的縫隙。用這種工藝造成的石砌建築物，雖比後來西班牙殖民者用近代工藝修建的建築物要早得多，卻更能抗震。若不是侵略者的人為破壞，可能至今仍會完整地展現在世人面前。

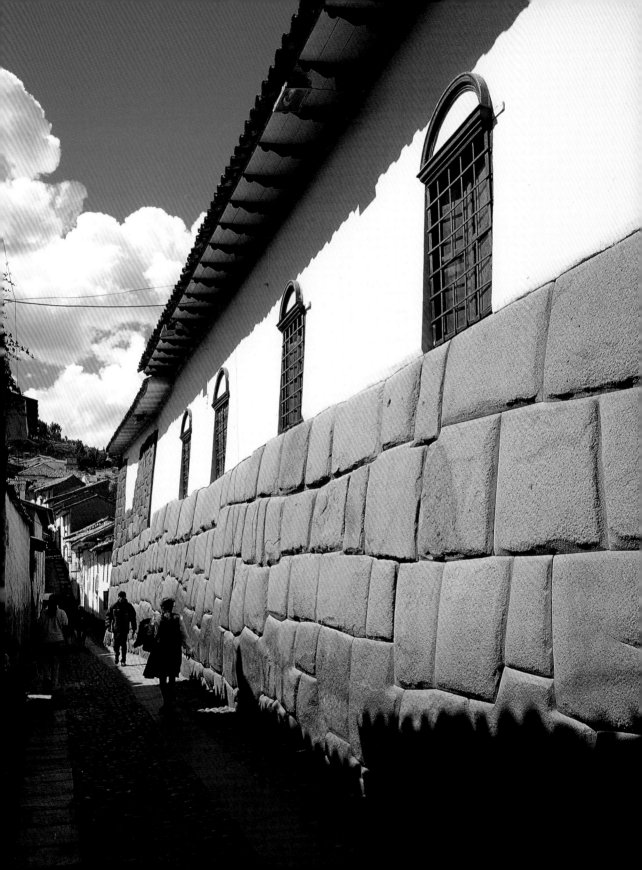

印加建築物的共同特點是規模宏偉、外觀雄渾，內飾金箔。實際上，無論是太陽神廟、王宮（以及行宮），還是太陽貞女宮，都是遍及全境，數量驚人。而且，每一座太陽神廟和王宮的牆壁都貼以金箔。各種器物多用金銀打造：印加王的寶座是一塊約30公分高的完整金塊，中間塑成凹座，底座則是一塊巨大的正方形金板；印加王的浴盆也是純金的，輸水管則是銀製的。其他飾物也都貼金鑲銀，其豪華程度超過古往今來的任何王宮。正是這些數不盡的金銀引得西班牙征服者垂涎不已，他們在陰謀俘虜印加王阿塔瓦帕（Atahualpa）之後提出：只要他將長約6.6公尺、寬約5公尺的囚室，全部填滿高達2.7公尺的黃金，並在另外兩間較小的房間裝滿白銀作為贖金，就將他釋放。後來，金銀雖源源運抵，侵略者卻背信棄義，殺害了殷勤接待他們的主人。

遍布印加帝國的太陽神廟中，以稱作「寇里坎查」（Qoriwayrachina，意為「黃金聖地」）的庫斯科太陽神廟為最。它位於市中心，即原規劃的美洲獅肚臍所在，周長約400碼。在厚實的圍牆中，那座聞名的「黃金庭院」早已被入侵者洗劫一

聖多明哥教堂的內院中庭就是傳說中印加太陽神廟的黃金庭院。昔日黃金打造的金碧輝煌景象早已被西班牙殖民者破壞殆盡，只剩下歐洲式的修道院中庭迴廊。

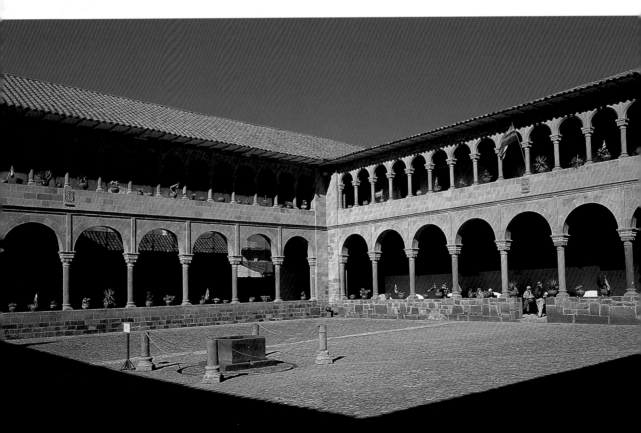

空，從基地可看到有一幢主建築、幾座神殿和一些次要建築。神廟中有一段聞名遐邇的半圓形牆壁，全由磨光的方形凹面石板拼砌而成，工藝高超。神廟外牆上飾有嵌入牆內的80公分寬金帶。東門前整座牆上安放著一個巨型金盤，上嵌名貴珠寶，雕著一張金光輻射形的人臉，這便是擬人化的太陽神。在印加人眼中，黃金是太陽神的眼淚，用黃金打造太陽神像，自有一種悲愴意味。

印加-西班牙式的殖民時代建築

如今站在庫斯科市中心廣場上，已經看不到這些雄偉的建築了，取而代之的是西班牙殖民者修築的天主教堂及其他建築。它們或是吸取了印加建築的特色，成為「印加-西班牙式」，或是利用原來的建築再加工，例如在太陽神廟舊址改建成聖多明哥教堂（Iglesia y Convento de Santo Domingo）。這種外形和內涵上的「嫁接」，表現出印加文明昔日的渾厚及後來的屈辱。

不過，廣場上還有兩條石牆街道大體保持著原貌。一條是太陽貞女街，它原是太陽貞女宮的一段圍牆，現已將原宮址改建為聖凱薩琳修女院（Convento y Museo de Santa Catalina）。太陽貞女是印加文化中很獨特的現象。從王室選出秀外慧中的妙齡才女，送進宮中作為太陽神的妻子，她們以研修和製作國王與王妃的考究袍服終老一生，至暮年白髮才得以返鄉；不過，地方一級的太陽貞女可以由國王——太陽神之子選作嬪妃。庫斯科這段保存完好的太陽貞女宮外牆係用精心打磨的石料所建，是城中遺存最長的印加石牆。

另一條石牆街道離中心廣場不遠，是位於巨石街上原王宮的一段石牆，以氣勢宏大取勝。砌在石牆上的每一塊岩石，雖外形各異，卻都有細緻的表面和完美的切角，尤以其中的一塊十二角巨石更引人矚目。關於這塊十二角巨石，有許多神祕的解釋，甚至說它是來自喜馬拉雅山上。無論如何，其加工和拼砌的造詣，真可謂是鬼斧神工。

太陽貞女都是印加帝國百中選一的出眾女子，一旦被選中，就得入宮過著與外界完全隔絕的生活，直到人老珠黃才可出宮。這是現代庫斯科人裝扮成的太陽貞女。

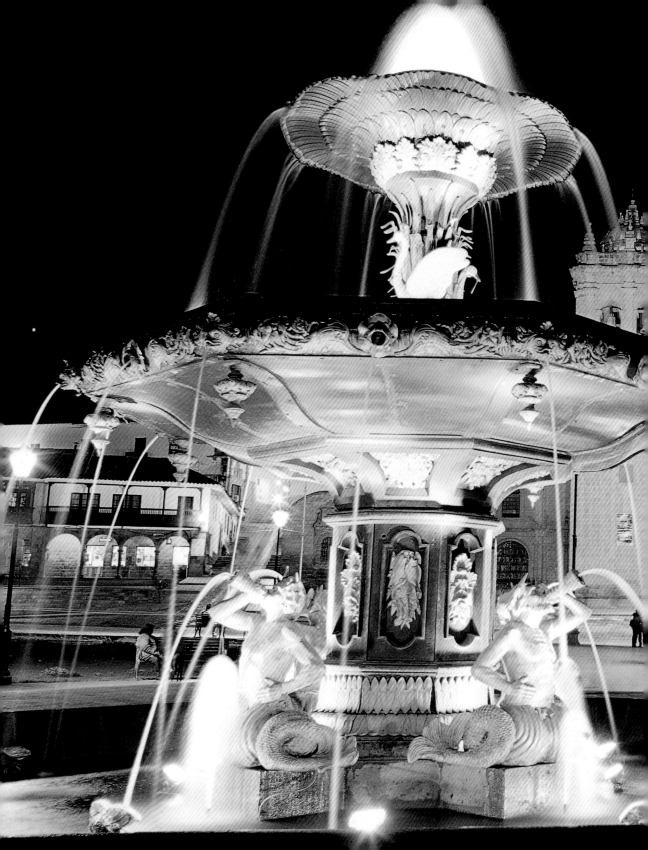

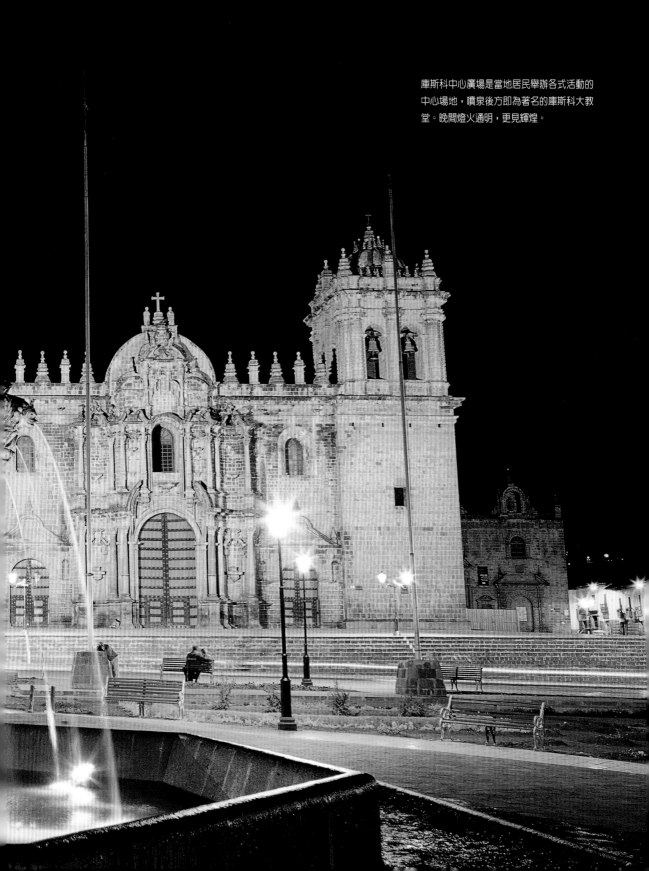

庫斯科中心廣場是當地居民舉辦各式活動的中心場地，噴泉後方即為著名的庫斯科大教堂。晚間燈火通明，更見輝煌。

印加帝國興衰

有關印加起源的神話故事版本不一，依照印加人傳統說法，他們的第一位統治者是太陽神之子曼科·卡帕克（Manco Capac）。據說，太陽神派祂的兒子曼科·卡帕克，月神派祂的女兒瑪瑪·歐克莉（Mama Ocllo），從的的喀喀湖中浮現，一起來到蠻荒大地，為尋找印加族最佳的落腳地點，展開一趟探險之旅。他們手裡拿著黃金做成的棒子，每到一個地方，就用金棒戳進土中探測，如果棒子一直伸入地底，就表示此地適宜安居。當他們來到今日的庫斯科地方，曼科·卡帕克照例用金棒探試，棒子一股腦兒就深入這塊沃土。這個祥兆讓印加人就此定居在庫斯科谷地一帶。根據考古資料推測，印加人定居庫斯科谷地的年代約在公元1000～1200年左右。

相傳印加王族以彩虹旗作為標誌和旗徽。

根據傳說，從開國的第一位神話人物曼科·卡帕克到被西班牙人處以絞刑的印加王阿塔瓦帕，印加總共經歷了13位統治者，但事實上15世紀前的印加僅止於部落聯盟，尚未形成帝國，直到1438年，第九任國王帕查庫蒂（Pachacuti）即位，印加才真正強大起來，繼而發展成帝國。帕查庫蒂及其兒子圖帕在位期間，國力達到最巔峰，帝國版圖含括今日厄瓜多爾高地、祕魯西大半部、玻利維亞西部、智利北部以及阿根廷西北部，是南美洲最龐大的帝國。

16世紀初，西班牙征服者的出現，使得印加的黃金時代戛然而止。在1525年印加與智利的一次戰役中，印加人第一次看到白人；1527年印加王瓦納·卡帕克（Huayna Capac）也風聞坐著船隻的白人在帝國北邊出沒。瓦納·卡帕克死後，他的兩個兒子瓦斯卡（Huascar）和阿塔瓦帕（Atahualpa）為了爭奪王位，展開了長達5年的爭戰，庫斯科的貴族大多擁護瓦斯卡，但阿塔瓦帕卻握有實質軍權，終於取得了王位。

就在這個時候，由西班牙指揮官皮薩羅（Francisco Pizarro）率領，到新大陸尋找黃金、財寶的遠征隊，第三度前往現今的祕魯，企圖找尋傳說中遍地財富的「黃金國」。1532年，剛登基的阿塔瓦帕，對西班牙人的來訪，一點兒也沒有戒心，一來對這批遠客深感好奇，二來認為對方兵力微弱，不足為懼，於是欣然接受皮薩羅晉見的要求。但在相約會面的地點——印加帝國北部重鎮卡哈瑪卡（Cajamarca）中心廣場，皮薩羅早已布下埋伏，一舉擒捉了印加王。

阿塔瓦帕被囚後，皮薩羅答應只要他籌齊足夠的黃金白銀，就會釋放他。當金銀如數繳齊，皮薩羅卻食言了，唯恐一旦放虎歸山，印加王就會率大軍反擊，後患無窮。1533年8月29日，為了徹底消除心腹之患，皮薩羅搪塞了個罪名，將阿塔瓦帕處以死刑。1533年11月皮薩羅率兵進入庫斯科，瘋狂洗劫這座印加帝都，神廟、王宮、民居的所有財寶都被掠奪殆盡。誰也料想不到，皮薩羅以區區一百八十多名的軍隊，輕而易舉征服了擁有數萬大軍的印加。從1438～1533年，興盛不過維持了一個世紀的印加帝國，就此敗亡。

以頭像為瓶身的陶器是安地斯山一帶常見的印加古物。

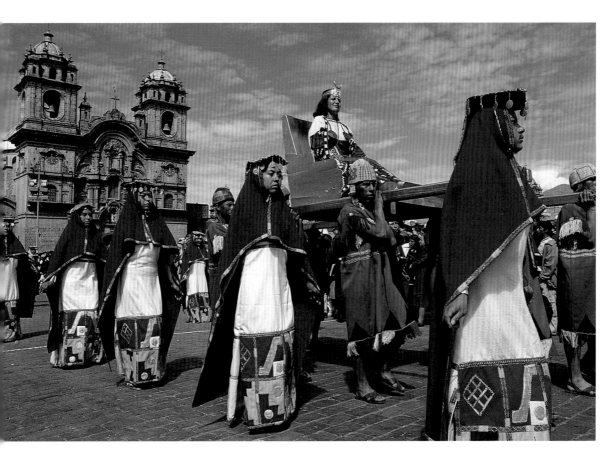

印加帝國的巨型石砌建築已成遺跡，那些精美得足以亂眞的金質花鳥走獸工藝品，也已散佚到歐美各國的博物館。所幸自1940年代起，經祕魯知識份子的倡導並在政府的支持下，恢復了一些印第安傳統活動。一是每年6月22～25日多至時節（南半球），以太陽祭爲主題的「庫斯科節」；另外是其後的「雪星節」（Qoyllur Riti）及次日的「眾神節」（Corpus Cristi）。後兩個節日都是印第安傳統融入天主教的朝拜和歡慶活動，舉辦地點在距庫斯科6小時車程的昆斯匹坎奇省（Quispicanchis）瑪瓦亞尼村（Mawayani），連玻利維亞和智利境內的印加後裔都趕來赴會。在這些傳統祭典上，印加王及王后、大祭司、太陽貞女，以及各地區、各部族的軍民都身著傳統服飾登場。人們在這種傳統活動上遙寄對自己燦爛歷史的追思，更凝聚著古老民族的團結和奮發。

庫斯科太陽祭慶典期間，每個人身著傳統服裝赴會，整個中心廣場上華服燦爛，圖為乘坐黃金肩輿的印加王后。根據印加傳統，為保持純正的太陽神血統，歷代印加王都是兄妹通婚。

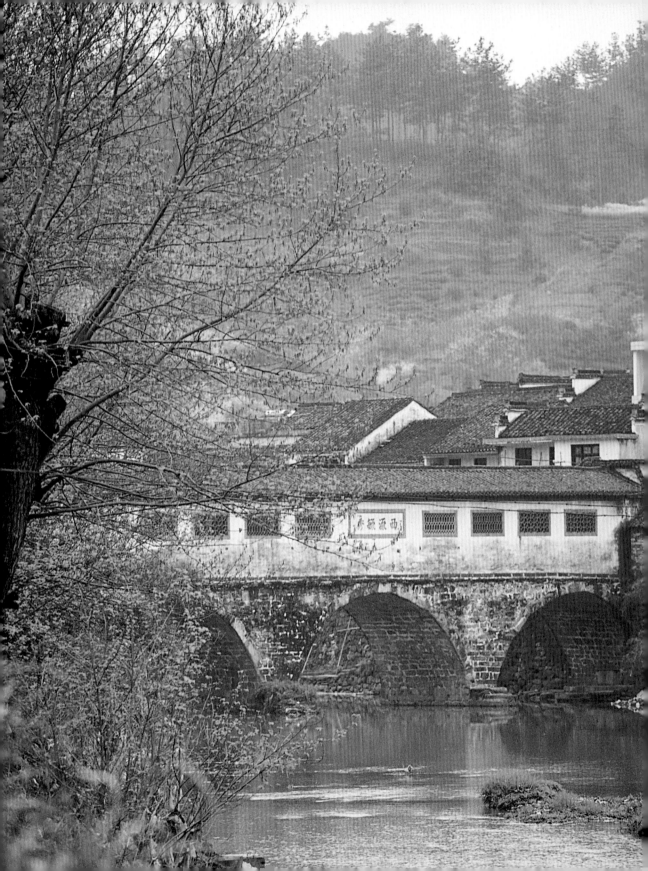

桃花源裡古村落——
皖南西遞、宏村

Ancient Villages in Southern Anhui-
Xidi and Hongcun

北京·

中國大陸

徽州西遞·宏村·

地　　點：中國安徽省南部，黃山腳下，黟縣境內

簡　　史：黟縣早在秦始皇時即設縣，是中國最古老的縣之一。晉末以來，一些中原人士為避戰禍，陸續遷移此地，聚族而居，形成一個個古村落。其中西遞是胡氏家族村落，始建於1077年左右；宏村為汪氏家族聚居地，始建於12世紀初南宋年間。明清時期發展最盛，目前村落仍保留當時樣貌

規　　模：西遞面積將近13公頃，人口一千多人，保有明清民居124幢、祠堂3幢；宏村面積約19公頃，保有明清建築103幢，包括書院、宗祠、民居等

特　　色：明清民居建築保存最完好的古村落，隱於群山之中，景色之美，有如世外桃源。村中由富裕的徽商返鄉建造的宅邸精緻無比，木雕、石雕、磚雕藝術尤其出色，是徽派建築的典型代表。宏村另以全村布局有如「牛」形著稱，巧妙運用傳統風水觀念，將大自然與居住環境合而為一

列入世界遺產年代：2000年

青山綠水中的皖南古村落，淳樸恬靜，詩意無限。（左圖）
皖南民居裝飾之考究，在全中國數一數二，幾乎家家都有這種精美的石雕漏窗。（右圖）

皖南地區保留了數十座明清古村落，三、四千幢老宅，一式的白牆黑瓦，幾百年來沒有任何改變。

典型的皖南民居廳堂。每個院落正中都有廳堂，向外開敞，不設門窗。堂中懸掛祖先畫像及書畫楹聯，八仙桌上供奉「天地君親師」牌位。儘管已經年久失修，顯得殘破凌亂，但當年的格局和氣派仍隱然可見。（右圖）

安徽省南部的丘陵地帶，不但有中國四大名山之一的黃山及佛教勝地九華山，還有許多隱於群山之中，山清水秀的小村鎮。自晉末以來，南北朝、五代十國乃至宋末元初，中原地區戰亂頻仍，使那裡成了理想的避禍之處；於是一些從中原或經江浙遷來的人家，在此聚族而居，繁衍生息，終成大姓望族。

後來由於地狹人多，迫使一些人必須外出經商營生。因為他們幼讀詩書，經營之道自不同於小商販之輩，往往能攀附官府而獲大利。當時並無投資辦實業的條件，那些巨商富賈便返歸故里，斥資營建家宅。一則炫耀成功與財富，二則準備頤養天年，三則為子孫造福庇蔭。出於歷史生聚的因素，他們極重家族的血緣與凝聚，在興建民居的同時，喜歡大興祠堂。那裡又是南宋程朱理學的發源地，自然極重禮教，舉凡官宦節婦，往往修建牌坊銘記其事。因此，古老的民居、祠堂和牌坊便構成了皖南徽州的古建築風景。所幸地處偏隅，近代的戰火絕少波及，故數百年來未遭大劫，為後世留下寶貴的文化遺產。透過古建築，還可以略窺當地民俗文化及徽商文化的端倪。

桃花源裡人家

徽州一帶，「黃山白嶽相對峙，風景綺麗甲江南」，在地理位置上又因是「吳楚分源」，造成「山限壤隔，民不染他俗」的封閉環境。當地一府六縣的行政體制，極少變動。其中的黟縣秦始皇（公元前221年）時即設縣，是中國最古老的縣份之一。此地秀峰疊翠、溪水蜿蜒，在修築公路之前，只有穿過桃源洞才能進入，因此有人根據其地形與景色極似陶淵明在〈桃花源記〉中所描述，而推斷這裡就是「桃花源」。

黟縣境內散布著許多聚族而居的古村落，其中保存相當完整的明清民居有三千七百餘座，這在中國相當罕見。黟縣古民居，普遍具有下列特點。

徽州商人一般飽讀詩書，人文素養頗高，因此住家也特別雅致。除了屋內掛滿字畫，文化氣息濃厚之外，他們對庭園的布置也十分講究。院落無論大小，都栽種了花木、擺放了盆栽，再鑿上一方水池，就能讓滿屋生機勃勃，為生活增添許多意趣。

第一，各村都是同姓同族聚居。來自中原的古代移民初到百越、南蠻棲息之地，加之本意即為逃避戰亂，必定要聚族而居，才能互援自保；後來雖繁衍發展，但由警戒心態而形成的內聚力，卻延續了一村一族的規模和牢固的宗法觀念。

第二，起初出自防禦目的，而依山傍水結廬而居，後來隨著風水學說的發展及人們對其日愈篤信，各村落和住宅的選址、格局及設置，都十分重視五行八卦觀念的實踐。撇開抽象神祕的色彩不談，傳統的風水觀實際上是重視人與自然的關係，將「天人合一」的觀念運用在建築學上。依據山勢水形建造民居，實際上是為居民營造一個良好的自然環境，在這樣的環境中生活，當然有益於健康與繁衍。

第三，帝制時代有許多禮教約束，民居的方位、形制、外觀都不能逾越禮制，而出於防禦自保，又要有某些必要的設施。因

此，民居多是粉牆黛瓦，在綠水青山的掩映下，顯得十分恬靜。高高的外牆只在高處開有狹小的窗戶；為防盜、防火而設的「封火牆」美化為極具特色的「馬頭牆」，牆頭高高翹起的兩端，猶如奔騰昂揚的馬首，寓意也很吉祥；各宅院之間由於不肯借用鄰人的院牆，往往形成狹窄幽深的小巷。

第四，各院落之內多設庭園，既體現了深居自樂的目的，又流露出主人所具備的文化素養和雅趣。門上、通道、走廊上均有起源於符偈圖案的吉祥裝飾；而門框上的楹聯多是充滿人生哲理的格言、警句。至於遍及屋簷、雀替、門窗、隔扇、屏風、牆壁等處的木雕、磚雕和石雕，無不精雕細鏤，精美異常，往往要花費匠人數年心血才能造就。

第五，院內房間的布局內外有別，男女相隔，明廳暗室圍繞著天井，除了庭園，還設有糧倉、闢有菜圃。萬一遇外敵，院牆內不但飲食儲備充足，而且仍能安享天倫之樂。

名列世界文化遺產名錄的西遞、宏村是其中最佳範例，我們現在就前去細細觀覽。

西遞胡氏的船形村落

西遞位於黟縣城東南8公里，東西長700公尺、南北寬300公尺，全村略呈船形。此處原名西川，設有驛站，因古驛站稱「遞鋪」，故又稱「西遞鋪」；又有一說，因為這裡的兩條溪水向西流，乃「東水西遞」的現象，這便是西遞名稱的由來。

住在這裡的是胡姓家族。據《胡氏宗譜》記載，公元904年，時值唐朝末年，朱溫篡唐自立，唐昭宗李曄被迫出逃，皇后何氏於途中生下幼子，當時在陝州作官的歙州婺源人胡三棄官護嬰返鄉，將皇子更名胡昌翼，取「平安逃離」之意，得脫劫難。皇子長大後知悉自己身世，便潛心研究經學，終生不肯為官。1077年，五世祖胡士良途經西遞，深諳風水的他，相中這裡是塊寶地，便舉家遷來，開始了西遞胡氏的近千年歷史。

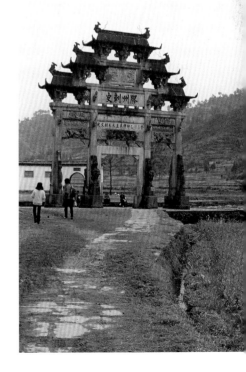

牌坊多是皖南村落的特色之一。西遞村頭原有13座牌坊，現在僅存一座膠州刺史牌坊。「膠州刺史」指的是1521年出生的胡文光，他為官清正、興教育、發展海運，深受人民愛戴及朝廷賞識。退隱歸鄉後，得明神宗恩准，造了這座牌坊。不但光宗耀祖，也為後世子孫留下了典範。

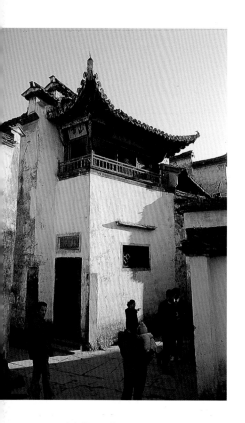

這座彩樓不但精巧美麗,最特別的是,整座樓往內縮進一公尺,與彩樓的石雕題額「作退一步想」相呼應。反映了主人胡文照的人生哲學及厭倦官場的心理。

但是在最初的37代271年中,胡氏始終代代單傳。雖躬耕於田園之中,卻不忘自己的高貴血統,世代熟讀經史。到了1465年,胡氏十五世祖胡廷俊娶三妻生九子,人口驟增。地窄人多的窘狀,迫使胡氏和許多安徽人一樣走上棄農從商的道路。在明清兩代眾多徽商當中,胡氏以其文化上的高素養,很快便脫穎而出。1662～1850年的近兩百年中,西遞胡氏家運達到鼎盛,商場仕途均一帆風順。二十四世祖胡貫三就經營著36家當鋪和二十餘家錢莊,資產達白銀五百多萬兩,居江南六大首富之一。明、清兩朝中,胡氏家人實授官職的有115人、生員298人。整個家族人丁旺盛,號稱「三千煙灶三千丁」,有近萬人生活在比今天大三倍的村落中。船形的西遞村,此時氣勢正旺,猶如揚起風帆破浪前進。衣錦榮歸的西遞胡氏成員紛紛在故鄉大興土木,在材料、造型、裝飾及庭園布置上爭奇鬥豔,終於造就了西遞村的特殊景觀。

◆走馬樓、牌樓與彩樓

走進西遞,首先看到的是位於村頭的「走馬樓」,這座30公尺長、4公尺寬的樓閣式迴廊建於道光年間,與村中主街上的接官廳「迪吉堂」都是胡貫三為迎接兒女親家、時任軍機大臣的曹振鏞而趕造的,後來成為胡家文人聚會之處。

走馬樓旁邊聳立著造於1578年的牌樓,這是進士出身、官拜膠州刺史、長沙王府長史的胡文光,生前在明神宗特別恩准下修建的。這座12公尺高、9.55公尺寬、三間四柱五樓式牌樓,整個採用本地產的堅硬大理石砌造而成。最獨特的是底座上四隻高2.5公尺的俯衝式石獅,下大上小的造型,不但在建築上有著穩定的功能,而且與其他祥花瑞獸、八仙和四位文臣武將的雕刻渾然成一體,藝術性頗高。

清代開封知府胡文照的宅第稱「大夫第」,木雕特別精美。宅第旁邊有一座精緻小巧的閣樓,又稱「彩樓」,是胡文照在道光年間告老還鄉之後,為修心養性而修築的。飛檐高翹、雕花繪彩,獨樹一格。匾額上有「桃花源裡人家」題字,閣樓下方的門

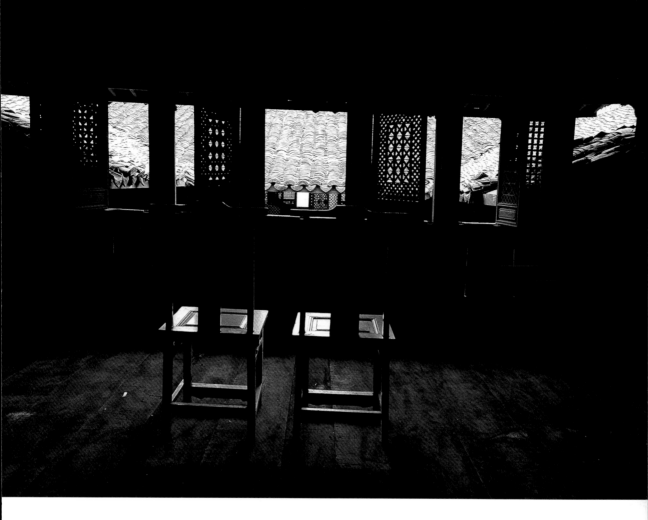

洞有「作退一步想」石雕題額，主人厭倦官場的心情依稀可見端倪。閣樓臨街而立，位置極佳；登樓憑欄，不僅可以遠眺群山，還可以俯瞰整座村落的街景。

◆**瑞玉庭、桃李園與東、西園**

建於咸豐、同治年間的瑞玉庭是晚輩兒孫居室的代表。一字排開的四間房屋各自都有大門通向戶外，而彼此之間又有門相通，既可各自獨立對外，又可溝通成一體，寄寓大家族同堂而居的理想；並有著古樸而典雅的廳堂和小巧玲瓏的庭院。而由前、中、後三廳構成的三間式樓房「桃李園」則是胡氏家族的私塾，其重視教育的傳統由此可見。

一進西遞村，在村頭就能看見一座別緻的閣樓式迴廊——走馬樓。清道光年間，西遞富商胡貫三與當時的軍機大臣曹振鏞結親，為了迎接這位權貴親家，於是建了這座樓。此樓造型秀麗，四面來風，憑樓遠眺，視野極佳。後來成為胡氏宗族文人聚會之所，吟詩作對，甚為風雅愜意。此為從樓中向外眺望的情景。

皖南民居對裝飾極其講究，木雕、石雕、磚雕都有很高水準。其中木雕更是精美絕倫，門楣、柱子、門窗處處可見精雕細鏤的木雕裝飾。有幾何圖形、吉祥圖案，也有民間故事、歷史掌故，內容千變萬化。儘管已有些褪色斑剝，但其構圖之美，技藝之精，任誰看了，都忍不住讚歎、歆羨。

西遞的民居都很重視庭園的設置，大者為園林，小者如天井，也要用漏窗和盆景點綴，充分體現了士大夫的文人情趣。其中以東、西兩園最為出色。東園邊「落葉歸根」石雕漏窗道出主人歸鄉退隱的心境；西園中的四君子漏窗，運用所有技法雕出八個層次，為後來名震南洋的本地匠人余香所雕製的絕品。

◆ 履福堂與筆嘯軒

除了題額之外，楹聯也是皖南民居文化底蘊深厚的另一個象徵。楹聯的內容皆為主人修心養性、為人處世的哲理格言，例如履福堂裡有「孝弟傳家根本，詩書經世文章」這麼一副家喻戶曉的名聯。履福堂是一棟建於清康熙年間的三層木造樓房，造型及室內陳設都相當古樸，但牆壁上掛滿楹聯和書畫，極為風雅。其主人胡積堂是知名書畫收藏家，不圖仕途發展的他，運用豐厚的祖產蓋了一棟占地數百平方公尺的「筆嘯軒」，收藏大批海內外名家書畫。可惜筆嘯軒在太平天國之亂時被毀，裡面所有藏書及名畫也被洗劫一空。

已經有三百年歷史的履福堂，處處是歲月的痕跡。堂中懸掛多副對聯，除了正中間那副，兩旁還有一副名聯：「幾百年人家無非積善，第一等好事只是讀書」。世世代代傳下來的觀念，造就了徽州鼎盛的文風，誦讀之聲，不絕於耳。

宏村汪氏的臥牛形村落

徽州第一大姓汪氏的村落，位於黟縣城東北10公里處的宏村。這裡地勢較高，湖光山色，雲蒸霞蔚，宛如中國山水畫中的意境，素有「畫中村」的美譽。整個村莊的布局是「山爲牛頭，樹爲角，屋爲牛身，橋爲腳」的牛形，堪稱古代運用風水觀改造生存環境的一個典範。

宏村始建於12世紀初的南宋時期，當時雷崗山下的汪氏祖先僅有13間屋。汪氏祖先精通風水，認定這處「幽谷茂林，蹊徑茅塞」的蠻荒地帶爲風水寶地。但原始的環境生存不易，又因火災不斷，汪氏一脈發展緩慢。

15世紀時，西遞才女胡重娘嫁到宏村，她繼承風水的家學，並力邀父親摯友地理風水師何可達來宏村，經十年反覆勘察，決定將天然的臥牛形地勢進一步開發。他們先將村中一天然泉水掘成半月形的水塘當作「牛胃」；又開鑿一條四百多公尺長的水圳作爲「牛腸」，將村西河中西流之水，南轉東出，形成貫穿「牛胃」的九曲十八彎；進而又在村西虞山溪上架四座橋，充當「牛腳」。從此，作爲牛肚的宏村便不斷擴建。後來又基於風水考量，增添另一個牛胃：除了原先開鑿的半月形水塘作爲「內陽水」，尚需一「外陽水」與之呼應。於是在明萬曆年間，將村南百畝良田掘成南湖，到1607年風水改造工程才算完成，前後歷經180年。至此宏村的自然環境大大利於生存，汪氏一族也自此迅速興旺起來。

◆南湖書院與樂敘堂

重視教育的宏村，其主要建築正是提高子孫素養的南湖書院。這座保存最完整的宗族學校座落於南湖北岸，建於1811年，占地六千餘平方公尺，分左、中、右三大間，都是三進。左邊一間，大門懸掛南湖書院匾額，其後依序是木柵門廳、授業處「志道堂」正廳和供奉朱熹牌位的文昌閣。中間一間經三層飛簷門罩入啓蒙閣（子弟須經此初學才能到志道堂讀書），再到以文會友

宏村的整體布局非常巧妙，村人運用風水原理，建成一個牛形村落，牛頭、牛角、牛胃、牛腸俱全。這座半月形的水塘稱爲月沼，就是其中一個牛胃，是宏村重要的水源之一。

的「會文閣」。右邊為祗園，園中有望湖樓，為當年主事者汪以文的寓所。

村中的「牛胃」有一千多平方公尺，稱為「月沼」。初鑿時按胡重娘的主張修成半月形，示意「花未開，月未圓」，以免月盈則虧。月沼旁的「樂敘堂」為汪氏宗祠。聚族而居的徽州村落祠堂極多，宗族的總祠稱宗祠，是全族祭祀、議事及婚喪典儀的場所；支祠為族中同一支脈的親屬祭祀、議事之處；家祠則為五服之內近支的祠堂。

◆承志堂

樂敘堂西北是清末大鹽商汪定貴於1855前後所建的私宅「承志堂」，在徽州古民居中首屈一指。其規模之宏大（占地2100平方公尺，建築物總面積3000平方公尺）、布局之合理（內外院、前後堂、東西廂……）、結構之完美、設施之齊全（有搓麻將的「排山閣」、吸鴉片的「吞雲軒」等享樂專用房間和倉儲、保鏢房等）、製作之精良、考慮之周到，在民間建築中均屬罕見，故有「民間故宮」之稱。尤其是大量木雕珍品，皇家建築亦難得一見，完整地展現了中國古代木雕工藝的特色和技藝，美不勝收；據估計，僅上面的金飾就耗去黃金百餘兩。尤其有趣的是，中間

位於村南的南湖是宏村另一個「牛胃」，與月沼內外互相呼應。湖面浩渺，水平如鏡，湖邊粉牆黛瓦人家倒映湖中，意境極美，彷彿一幅中國山水畫。

兩側門楣上所雕的「商」字圖案，令人進門時要走在商字之下，傳統的輕商觀念表露無遺。

承志堂西側的承德堂建於清初，已有350年的歷史。其木雕基本為原木色，未加華麗的髹漆，既展現木料的考究，更凸顯沉實厚重的質感。

◆牛角與牛頭

古人云，仁者樂山，智者樂水。宏村既有水形之勝，一些古民居便引水入宅，臨水建榭。德義堂、碧園、樹人堂就是其中的代表。水雖不深，卻帶來一種靈動之氣。

立於村口的紅楊、銀杏兩株古樹，是一對「牛角」，均高20公尺上下，有四百餘年樹齡。而「牛頭」就是那座雷崗山（或稱來龍山）。這裡是宏村風水的源頭，山上那一大片榛子樹，傳為宏村龍脈的風水樹。所幸有了這種深入人心的觀念，地表植被始終受到村民的保護，水土不致流失，生態環境得以保存。山腰的十三樓，即宏村汪氏的發祥地，沿十三樓古居小路走進山裡，便身處優美的大自然中，再俯瞰山下的宏村便好似一頭臥牛，極富趣味。

宏村的承志堂，建築之宏偉、雕飾之華麗，在皖南地區無出其右者。這是其中一個院落，保存相當完好。廳堂內滿牆書畫，屋簷下懸掛宮燈，古色古香。

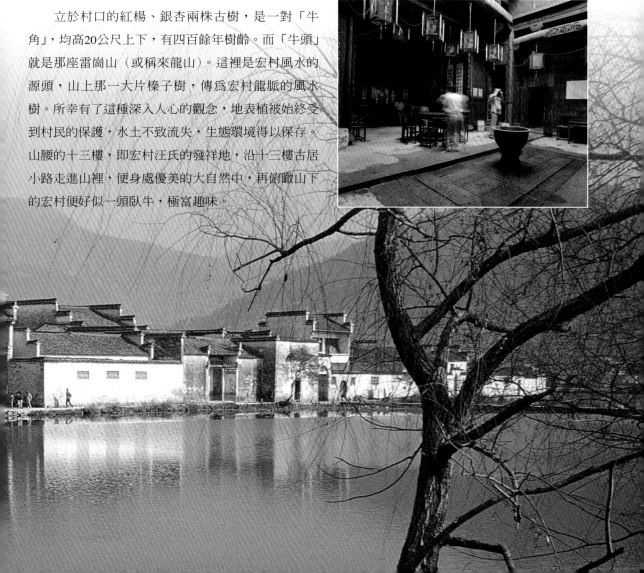

透視皖南民居

撰文·繪圖／王其鈞

皖南民居的内部造型為樓房形式，正房（廳堂）是人字形屋頂，大多為三開間，中間開間的樓上、樓下都是不帶門窗的敞廳形式。廂房是單坡屋頂，樓上樓下都有隔扇門窗。無論正房還是廂房，都是木結構朝向院落，沒有磚結構，且外圍一圈都由高牆圍合。

外部的造型非常簡潔，建築的四面都是白色牆壁，很少開窗子，就像一個方盒子。變化主要表現在牆體上部，其邊緣並非單一的水平直線，而

屋脊與馬頭牆

屋脊與馬頭牆均成水平狀，這種水平的直線條讓房屋顯得莊重而高雅

粉牆黛瓦

潔白的粉牆與黑色屋瓦形成強烈對比，別有一種樸素淡雅之美，頗有中國水墨畫的韻致

磚雕裝飾的門額

磚雕是皖南民居主要裝飾手法之一，水準極高，在門額上經常可見這種精緻的磚雕藝術。許多人家還在門額上刻上宅院名稱，以顯尊貴

牌坊式大門

在簡潔的白牆上，凸出一個青磚和青石砌成的牌坊，使大門顯得極有氣勢

【正立面】

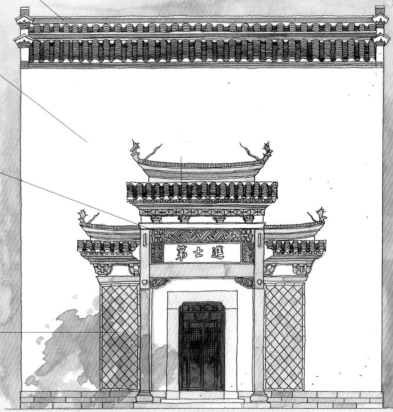

進士第

【剖面】

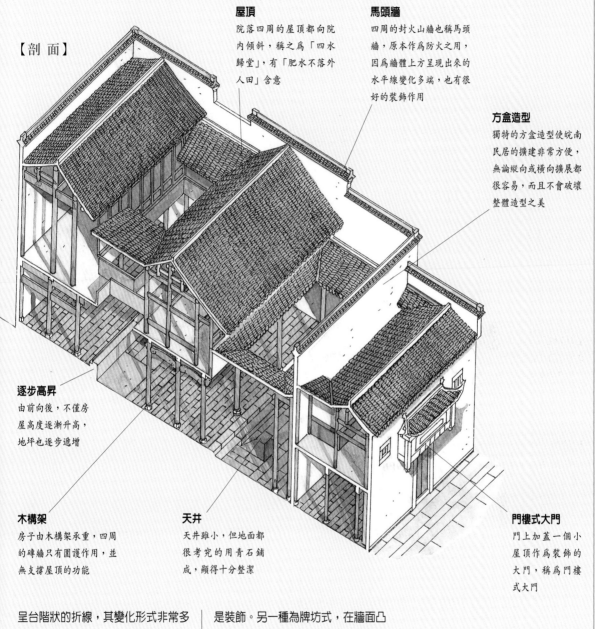

屋頂
院落四周的屋頂都向院內傾斜，稱之為「四水歸堂」，有「肥水不落外人田」含意

馬頭牆
四周的封火山牆也稱馬頭牆，原本作為防火之用，因為牆體上方呈現出來的水平線變化多端，也有很好的裝飾作用

方盒造型
獨特的方盒造型使皖南民居的擴建非常方便，無論縱向或橫向擴展都很容易，而且不會破壞整體造型之美

逐步高昇
由前向後，不僅房屋高度逐漸升高，地坪也逐步遞增

木構架
房子由木構架承重，四周的磚牆只有圍護作用，並無支撐屋頂的功能

天井
天井雖小，但地面都很考究的用青石鋪成，顯得十分整潔

門樓式大門
門上加蓋一個小屋頂作為裝飾的大門，稱為門樓式大門

呈台階狀的折線，其變化形式非常多樣，讓人百看不厭。皖南民居的大門常見的形式有兩種，一種是門樓式，在大門上方加蓋一個凸出的小屋頂，這個屋頂並不能遮陽避雨，主要目的是裝飾。另一種為牌坊式，在牆面凸出一座類似牌坊的大門，顯得很有氣勢。大門是一個家庭的門面，家家都以精美的磚雕裝飾，並刻上宅院名稱，極富文化氣息。

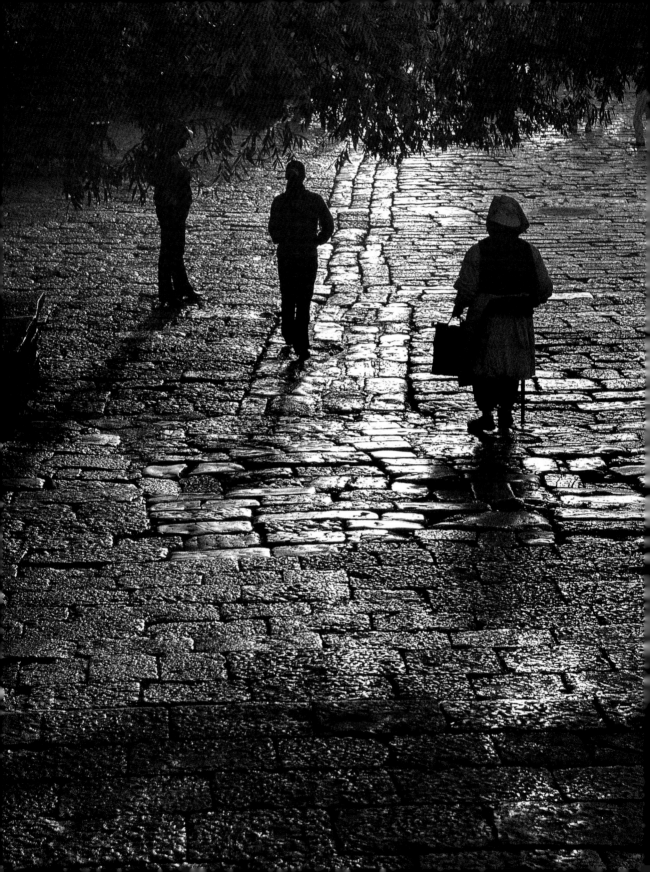

高原水鄉——
麗江古城

The Old Town of Lijiang

北京

中國大陸

●雲南麗江

地　　點：中國雲南省麗江納西族自治縣境內

簡　　史：麗江地區戰國時期屬秦國蜀郡，唐代
先後歸屬於吐蕃與南詔，宋代臣服於
大理國。元代設麗江宣慰司，始稱麗
江。明代設麗江軍民府，明太祖並賜姓
「木」給納西土司，清雍正實施改土歸流政
策，以流官取代土司掌理麗江。民國時期設麗江
縣，1961年改置麗江納西族自治縣，麗江古城即在其境內

規　　模：麗江古城總面積3.8平方公里，人口約25000人，納西族占三分之二。土司衙署
位於城南，周圍建宮室苑圃。城北是商業區，以四方街為中心，四條幹道向四周
延伸；城東則是流官府衙所在地，現存文明坊、文廟和武廟

特　　色：西南少數民族納西族的聚居地，風情獨具的高原水鄉。全城呈現主街傍
河、小巷臨水、跨水築樓的優美景象。水網之上且有造型各異的石橋，民
居則極富納西族特色。白沙壁畫、納西古樂、東巴文化為重要文化內涵

列入世界遺產年代：1997年

曾有多少人、多少支商旅走在古城這條石板路上，把石板都磨得發亮了。（左圖）
身穿傳統服裝的納西族婦女，正忙著做農活。納西族是麗江最主要的居民，納西婦女能幹刻苦，擔負了家中大部分勞力工作。（右圖）

幾位納西族婦女正往麗江城走去，最後兩位背著以古法煉製而成的紅糖。儘管麗江與外面接觸日漸頻繁，越來越現代化，當地納西族多半仍過著傳統生活。

遠眺麗江古城，青瓦屋頂一直連綿到山邊。古城北依金虹山、象山，西枕獅子山，群山環抱下，顯得格外安詳寧靜，宛如高原上一顆美麗的明珠。（右圖）

雲南省西北有一座麗江古城，又名大研鎮，保存著古風遺俗的少數民族納西族世代聚居於此。秀麗的自然風光，神祕的茶馬古道，悠遠的納西文化，古色古香的高原水鄉，構成了一幅絕美的風景畫。

麗江在納西語稱做「鞏本知」，「鞏本」為倉廩，「知」是市集，合起來即「糧倉及交易之地」。居住在這裡的納西族，歷史上稱「磨些蠻」、「麼些」或「摩梭」，他們既有自己獨特的文化風格，又擅於吸收其他民族的精華。公元680年麗江被吐蕃征服後，納西族開始吸取藏族文化；794年成為南詔國的領土，從而受到中原漢文化的影響。然而當時的麗江大體上還是很封閉，真正的民族融合起自宋元時期。1253年忽必烈南征南詔，將麗江納入元帝國的版圖，至元八年（1271）設麗江宣慰司，始稱麗江；明代時納西土司賜姓「木」，並獲得自治權，從此才揭開了系統記載的納西歷史。1616年在大寶積宮完成的白沙壁畫，無論在題材和技巧上都融合了藏、漢和納西族的特色，標誌著麗江獨樹一幟的地域文化已經形成。1723年，清雍正實行改土歸流政策，由中央委派的流官取代木氏土司行使管轄權，納西人因而在宗教、觀念和生活方式上接受了更多漢族文化的浸淫。

麗江雖然地處高原，又偏踞一隅，卻是塊能藏風聚氣的「風水寶地」。西面的獅子山和北面的象山、金虹山，擋住了青藏高原的寒氣，接納來自東南的暖風；加之臨河就水，當地人充分利用水泉之利，使玉河水在城中一分為三，三分為九，再分成無數條水渠，整座古城修建依水成街，傍橋為市。清澈的潺潺流水帶來了歡愉的生機，故向來有「高原姑蘇」之稱。

麗江自古就是馬幫由蜀入滇，再由滇進藏，或越出國界從緬甸轉印度的必經之路。由於茶葉是當年運輸的大宗，所以這條大路就稱為「茶馬古道」，又稱南方絲綢之路。當西北的絲綢之路受阻於地理、氣候和戰亂，且海上交通尚未開闢之時，茶馬古道愈顯其不可取代的功能。麗江古城即因茶馬古道帶來熙來攘往的如織商旅，因而地處封閉卻物流通暢，清幽雅靜卻朝氣蓬勃。

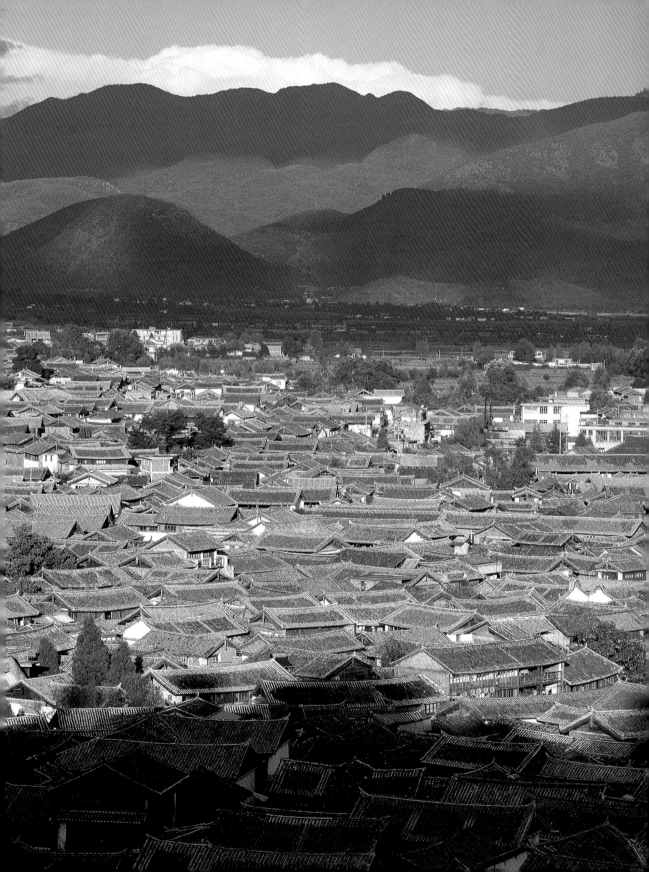

 ## 五彩斑斕的石板路

走進麗江古城，不由得會被清亮光潔的石板路、路旁嘩嘩的溪水、水上古樸的小橋、溪邊錯落的民居和庭園內外的四時花草所吸引，彷若走入了「小橋、流水、人家」的世外桃源。

麗江城的路面都是由石板鋪成的，石板的材料全部採集自四周環抱的群山，石板路面避免了溫濕多雨氣候所造成的泥濘，又能抵禦因馬蹄踐踏所產生的磨損。天然石料本身就是五顏六色，多年的馬幫過往中被磨得光亮凹凸，五彩碎石的路面拼成了斑斕的圖案，別具特色。經過雨水或溪水的沖刷（城裡每天淨街，定時用溪水沖洗街道），更顯得閃亮潔淨。

四方街是古城的中心，由此有光義街、七一街、五一街和新華街四條大街向外呈輻射狀延伸。新華街所鋪的青石板是豎的，向北通向中甸，再從那裡入藏，是最早的茶馬古道。踏上古道，不難從一路陳跡中感受歷史和人生的滄桑。向南的七一街路面青石則鋪成橫狀，這條狹長的古道經大理聯結內地。明代的大旅行家徐霞客（1586～1641）便是由這條狹長的古道走進麗江，他傳世的遊記名著《滇遊日記》洋溢著他對麗江的迷戀，也為後人開啟了認識古城的一扇門。

鋪著石板的老街，兩旁是一間間的老房子。經過歲月的洗禮，房子已經斑剝古舊。1996年大地震中，很多房舍都夷為平地，受創嚴重。

河水淌流下的生活意趣

如果要探尋沿街的溪水源頭，可以從玉龍橋沿河右岸小路溯流而上，向北走約1公里，便可來到黑龍潭。泉水從四周山麓的樹下和岩間湧出，匯成這一巨潭，玉河水的源頭正是來自這裡，轟鳴的水聲似是奏起了麗江生命的古韻，隱含著無限的神祕。

玉河水流到玉龍橋下，有三孔將水分流，按位置和流向稱作中河、東河及西河。中河為自然水系，沿東大街入城，經密士巷和七一街，從南門橋下出城。中河由北而東南穿越全城，將麗江分成東、西兩區。元代時納西族首領阿良、阿胡率眾入主西區，

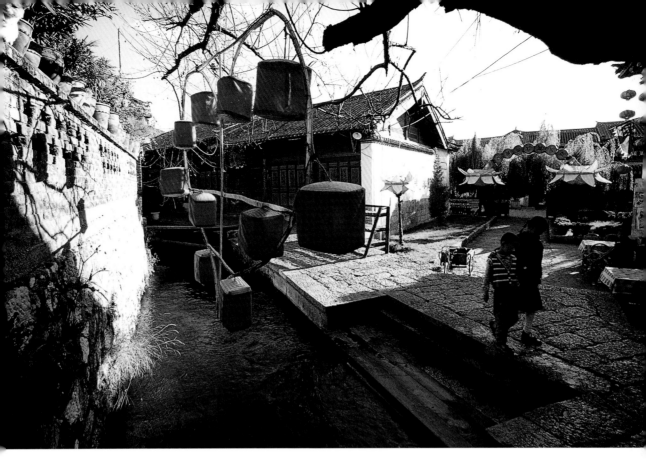

在玉龍橋下開挖西河，引入分流的中河之水，沿新華街入城，經四方街和光義街，繞過木府的東、南、西三面，形成護城壕；再一分為二，一條沿興文巷東南出城，一條沿新院巷和忠義巷南流出城。清代改土歸流，流官入主麗江東區，遂於玉龍橋下另開東河，沿新義街入城，至小石橋處又一分為二，一條沿五一街東流出城，另一條穿崇仁巷和文華巷南流出城。

一分三，三分九，又成眾多支渠，使全城的街巷條條有水，麗江終成高原水鄉。這裡的水除了飲用、洗菜滌衣之外，還具有觀賞、休閒、舉行民俗活動等多種功能，為古城增添了生活情趣。漫遊麗江古城，第一個感受當是無處不在的水流。由於河水的寬窄、落差、流量的差別，故而清純明淨的溪水或是激流，或是緩進，聽到的水聲或是淵淵，或是潺潺。尤其是在月夜，河寬處月映靜水，急流處水破月影，加之不絕於耳的水淌之聲，猶如月下聽泉，好一派大自然的享受。

清麗的溪水流遍麗江城，潺潺流水給古城帶來活潑生氣，也提供了方便且舒適宜人的生活環境。「高原水鄉」、「高原姑蘇」都是形容麗江的水道縱橫，水可說是麗江的生命之源了。

在四方街西段的賣雞豌豆橋和賣鴨蛋橋下有兩道深槽，每日定時將木板插入槽中，令閘住的西河水溢出河床，沖刷四方街。遇到民間節日，還有放荷燈、送紙船等傳統水上習俗。遇到工餘、假日，河畔溪邊更是人們休閒的好去處，隨處可以看到居民飲茶、蹓鳥、書畫、奏曲的情景。

除了源源不斷的溪水，麗江還到處可見井淺水旺的水井。這裡的井多為高低串聯有圓形護欄的三眼井：第一潭專供飲用，第二潭淘米洗菜，第三潭洗滌衣物。這樣符合環保概念的護井公約延襲千百年，是當地人愛護自然、利用自然的生活實踐，難怪大自然對麗江也特別垂青呢！泉井從山腳一直分布到城裡，而且頗多富有詩意的名稱。在甘澤泉邊飲上一碗甘冽的泉水，真是別有一番閒適況味。

 ## 造型各異的古橋

有水就有橋，水橋一色構成風景。由於渠形水勢的不同，所架之橋也是千姿百態。中河是天然水道，河寬水深，分隔城中東、西兩區，故河上的橋大而多，牢固厚實是最大特色。而東、西兩河為人工開鑿，渠窄水淺，跨河之橋以木板橋、石板橋居多，以簡便實用為特色，其小巧輕盈，別成一景。

大石橋位於四方街以東100公尺，長十餘公尺，寬近4公尺，是一座由板岩石支砌拱圈的雙孔石拱橋，為木氏土司在明代所建。因憑橋觀水能欣賞玉龍雪山的側影，故又名映雪橋。橋面鋪著傳統的五花石，平緩的坡度便於兩岸往來。不論交通或景色，大石橋都是麗江眾橋之冠。

萬子橋位於七一街關門口，長8公尺、寬4公尺，為單孔石拱橋。傳說萬子橋是楊姓人家為求子嗣而捐，所以造橋的工匠特意選用了一種由砂粒結成的砂石板作材料，給人以多子多孫的聯想，確實頗有巧思。位於木府前護城濠上的馬鞍橋又名玉帶橋，長雖僅3公尺，寬卻達9公尺，顯得氣勢不凡。據說這座單孔石拱

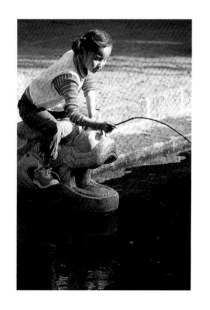

四方街上一位可愛的小女孩，正騎在水道旁的石雕上玩水。麗江家家戶戶臨水而居，居民的日常生活離不開水道，打水、清潔、洗衣洗菜固然得在水邊，休閒、玩耍也一樣在水邊。

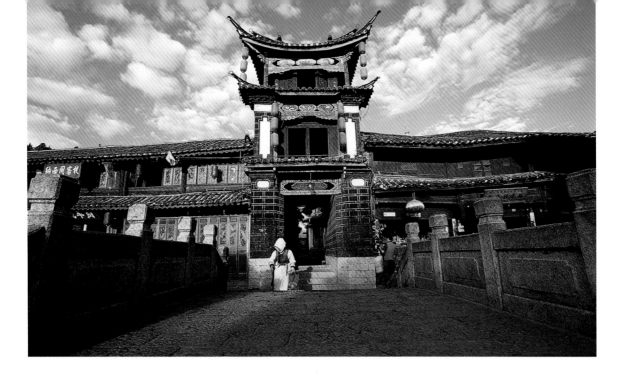

橋為木氏土司仿京城天安門前金水橋的形制所建。

賣鴨蛋橋和賣雞豌豆橋架在四方街西河上，都是單孔石拱橋，南北相對。其名稱緣自當地兩種風味小吃，顯出市集意趣，很有地方特色。在麗江，特定的橋販賣特定的貨物，形成獨特的「橋市」。橋市除了是熱鬧的市集，鄰近鄉村的青年男女趁著夜色，盛裝打扮，分坐石橋護欄兩邊，或對山歌或彈口弦，尋找意中情人。此時石橋一變為鵲橋，月映橋影更顯出山城兒女的濃情蜜意。

麗江城內水道縱橫，有水就有橋，城內處處可見大小橋梁。這是四方街上的一座石橋，樸實堅固。旁邊一排納西族傳統民居，剛剛修繕粉刷完畢，還高掛著紅色燈籠，舊民居也有新氣象。

 ## 靈秀的納西族民居

漫步麗江，不難見其城市空間的布局特色：主街傍河，小巷臨渠，路隨水而轉，屋就勢而建。民居都保持著明清建築的特色，又具有當地慣用的形制，多半為土木結構的「三坊一照壁，四合五天井，走馬轉角樓」式的瓦屋樓房。在這種結構講究的院落中，雕繪裝飾玲瓏精巧，古拙的外觀和靈秀的內飾，凸顯了納西人樸實又愛美的性格。

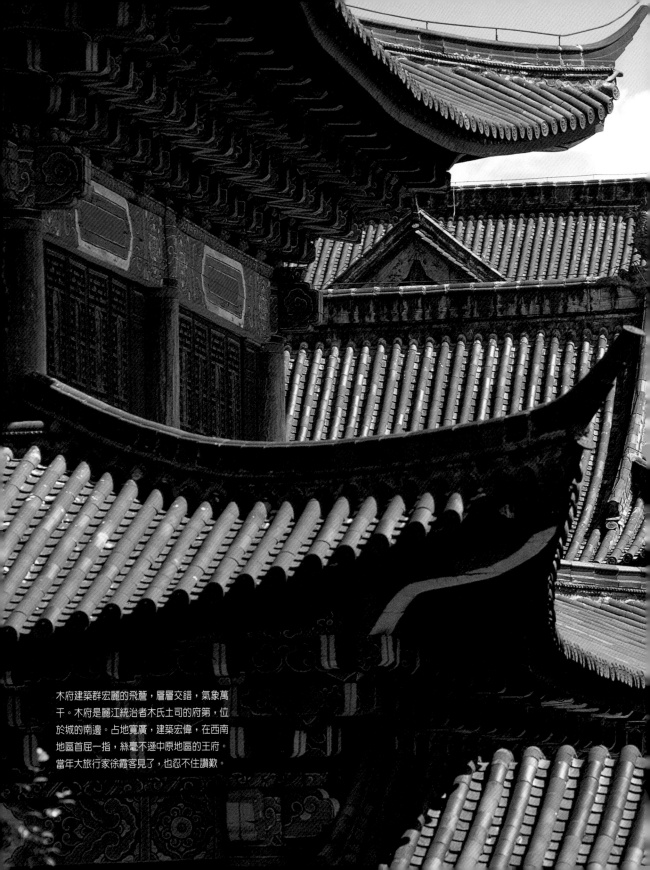

木府建築群宏麗的飛簷，層層交錯，氣象萬千。木府是麗江統治者木氏土司的府第，位於城的南邊。占地寬廣，建築宏偉，在西南地區首屈一指，絲毫不遜中原地區的王府。當年大旅行家徐霞客見了，也忍不住讚歎。

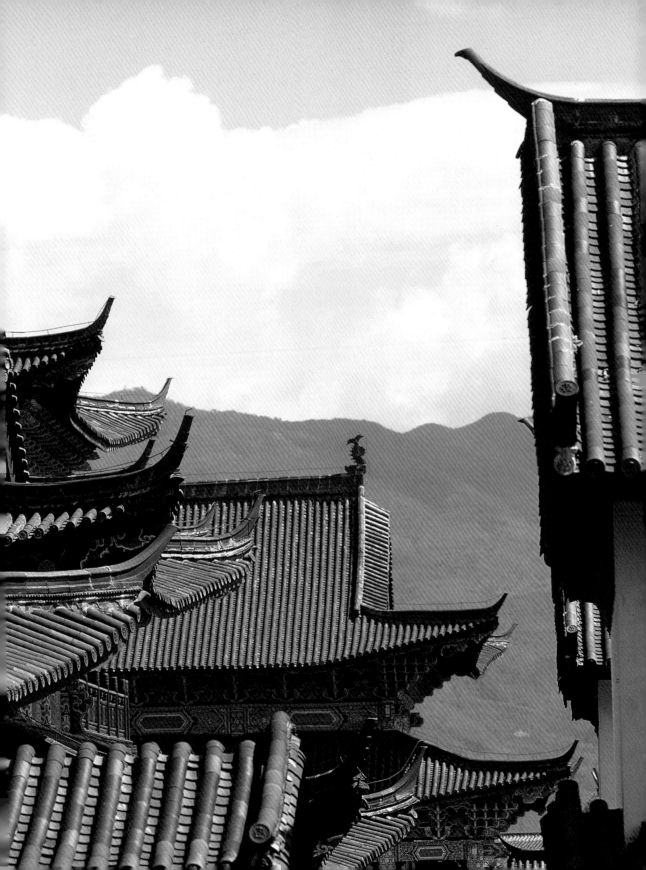

「三坊」中正房朝南，面對照壁，此坊較高，供長輩居住，東西兩坊廂房則爲晚輩居住，是三合院形式。「四合五天井」是正房、下房、左右廂房組成的四合院，院中央一個大天井，四角另有四個小天井。天井多用磚石鋪就，爲公共生活區，四時花草不斷，點綴成簡樸的園林。尤具特色的是，無論城鄉，家家戶戶在屋外都建有寬大的「廈子」（外廊），廈子的設置與當地宜人的氣候密不可分，具有會客、用餐的功能。臨街的房屋有的還闢爲鋪面。

從麗江納西傳統民居因地制宜的構築、古樸生動的造型、精美雅致的裝飾等鮮明特色中，我們看到了納西人崇尚自然和文化，擅於學習和吸收其他民族長處的優秀傳統。

 ## 展現王者風範的木府

明代是納西族歷史發展上的一個關鍵時期。明洪武十五年（1382），在此地設「麗江軍民府衙署」，麗江便成爲當地社會、政治、經濟、文化的中心。而深得明朝廷信任和倚重的木氏土司，作風比較開明，積極引進中原漢族地區的文化與技術，還廣交中原名士，把文化、醫藥、教育、建築、採礦、工藝製作等多方面的人才請進麗江，促進了不同民族多元文化的發展。

麗江統治者木氏土司居住的木氏府第，並沒有採用中原王城「居中爲尊」的傳統，而是頗有氣度地把城中心讓給商賈，將規模宏大的宮殿式建築建於城南一隅。這座土司府第包含了三座大型牌坊、木家院、皈依堂、玉泉閣、三清殿、光碧樓、經堂、家廟、萬卷樓、玉音樓等建築。當年徐霞客初見時，曾爲邊陲之

木府規模宏大，由十幾座形式、功能各異的建築組成，殿、堂、閣、樓、院，樣樣俱全。這是其中的萬卷樓，三層木構建築，覆以青瓦，四周有白玉雕欄圍繞，與漢族建築幾無兩樣，明顯受到漢族文化的影響。

地，竟有如此宏麗的建築而深感驚奇，不禁讚歎道：「宮室之麗，擬於王者」，巍峨壯麗由此可見。

木府也未遵循漢族「坐北朝南」的觀念，而是朝向日出的東方。按照風水的說法，東方屬木，太陽和木為納西東巴教的崇拜物，而木氏又是皇帝所賜之姓，故東向的木府正可得木之氣而盛。而古城始終未築城牆，也是怕把「木」加四框「困」住之故。

從木府的布局中可以看出朝與寢、人與神共處的設想。一座府第幾乎囊括了中原城市的全部功能建築，「北有故宮，南有木府」之說實非過譽。可惜的是，木府的三座大型木石牌坊，素以其結構宏偉和石雕精美著稱，而擁有「大理三塔寺，麗江石牌坊」的讚譽，卻在文革的浩劫中被拆除了。

納西風情、古樂和東巴書畫

麗江帶給遊人的特殊感受還有納西人的民俗風情、古樂、書畫和街市小吃。走在麗江街頭，很容易從服飾上辨識出納西婦女。中老年婦女至今仍愛穿著傳統民族服裝：長褂過膝，寬腰大袖，腰繫百褶圍腰，外加坎肩。羊皮坎肩上綴有絲繡圖案的兩個大圓布圈和四周七個小圓布圈，俗稱「披星戴月」。未婚者只戴頭帕，已婚者頭帕下還紮頭巾。衣服多為藍、黑、白三色，稍繡花邊，坎肩為黑或藏青色。如同西南許多少數民族一樣，納西婦女勤勞能幹，是家中的主要勞力。她們負擔家中一切勞動，故有「娶個納西婆，勝過十頭騾」的戲言。納西男人卻是悠閒度日，不過這也使得獨特的納西古樂和書畫得以保存和發展。

來到麗江，如果不聽聽「大研納西古樂會」的演奏可就入寶山空手而回，十分可惜了。那是1988年才重新發掘整理演出的唐音古韻，十幾位古稀老人、十幾樣罕見樂器，演奏著「只應天上有」的樂曲。那些在中原地區早已失傳、為中國音樂史家苦苦考證試圖復原的古曲，竟然保留在納西古樂中。

兩位納西族婦女的背影。麗江是納西族最大聚居地，城內三分之二都是納西人。當地納西族女經常穿著親手縫製的傳統服裝，尤以這種稱做「披星戴月」的坎肩最具特色，象徵婦女的辛勤刻苦。

129

透視麗江納西族民居

撰文・繪圖／王其鈞

麗江納西族民居普遍採用「蠻樓」，這是從藏民那裡學來的一種兩層樓的住宅形式，納西人稱藏人為「蠻子」，所以稱此為「蠻樓」。麗江民居的院落布局採用白族的「三坊一照壁」（三合院）和「四合五天井」（四合院），但無論是三合院還是四合院，正房都比其他房間高而深廣。屋脊兩角起翹，當地人稱為「起山」，這樣，屋面輪廓看起來顯得舒展柔和。屋頂常用懸山式，懸山屋頂的端處，都裝有一種稱為「博風板」的木板，博風板正中，有懸魚裝飾。

納西族民居庭院都有美麗鋪地。鋪地材料主要有三種：塊石、斷瓦、鵝卵石。按照民間的喜好鋪成「麒麟望月」、「八仙過海」、「五福捧壽」等喜慶延年的圖案。房屋前面的廊子，納西族叫做「廈子」，廈子也有美麗的鋪地，但使用大方磚、六角磚和八角磚。大門都設在院牆的一端，忌設正中。門大都朝向東或南，取「紫氣東來」、「彩雲南現」等吉祥的意思。院門以磚拱券為最多，門樓多半做成中間高、兩邊低的牌樓形式。

蠻樓
納西人從藏民那裡學到兩層樓、前面設廊的建築形式。納西人稱藏民為「蠻子」，因此這種建築就叫做「蠻樓」

照壁
在院落的一側設置照壁，使院內更具文化氣息

廈子
房屋前面的外廊稱做「廈子」，廈子寬敞通風，無論會客、用餐都很舒適

鋪地
庭院內有精美的鋪地，這種「五福（蝠）捧壽」圖案，象徵福氣，在一般民居十分常見

正房
正房的地坪和屋頂比其他房間都高，面積也較大，以強調正房的重要性

博風板與懸魚
懸山式屋頂的頂端裝有一塊防雨淋的木板，稱「博風板」；板的正中則加一塊下垂的木條作為裝飾，其形狀像魚，故稱「懸魚」

「金鑲玉」土牆
土牆的四周以青磚作為保護和裝飾。牆為土黃色，青磚為藍灰色，於是取了「金鑲玉」這樣一個富貴的名稱

大門
大門通常向東或向南，形式繁多，常以牌樓式的門樓作為主要元素，再加上八字照壁作為襯托

小溪
清澈的溪水流遍麗江城，不但居民用水十分方便，也提供了舒適優美的居住環境

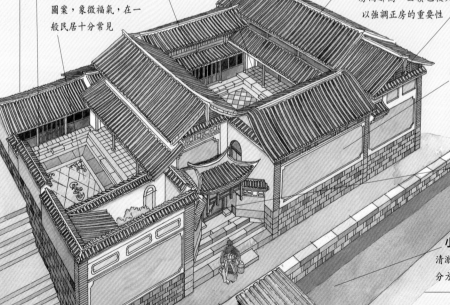

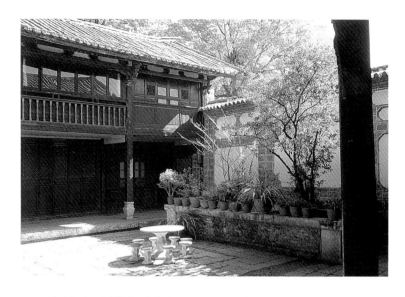

納西人樸實而愛美，居家環境也打理得清爽宜人。這種「三坊一照壁」式三合院是最典型的住宅，住屋多半是木構的兩層樓房，稱做「蠻樓」，屋外有寬敞通風的外廊。庭院內有鋪地，並栽種花木，優美而舒適。

在納西民居的楹聯上都可看到主人親筆寫的漢字與東巴文並列；在店鋪中也會看到懸掛著獨特的東巴畫。這種象形文字畫中有人物或動植物的簡筆造型，是納西民間藝人用源於古老經書的宗教畫，結合東巴象形文字，半書半畫而成的。它們與漢字並非一一對應，但所表達的內容卻不難參透。看著納西書畫藝人當場按題書畫，再選購一幅木刻作為旅遊紀念，是很多遊人喜愛的伴手禮。

四方街是遊覽古城最令人留連忘返的露天市集。相傳這片約400平方公尺的廣場，是木氏土司請人仿照其印璽用五花石鋪就的。這裡攤販雲集，西段多古舊的手工藝品，東段則多具有民族和地方特色的日常用品。由這處市中心向外輻射的街巷中，分門別類地散布著幾條商店街，如新華街是織麻、製革、木器和理髮業的大街，新義街是「洋人街」，除了地方風味的小吃、餐飲店，還有外國人開的咖啡館和西餐廳。

若是偏好自然風光，古城近郊有黑龍潭，那裡有可欣賞雪山倒影的玉泉公園，有以對聯出眾聞名的得月樓，還有明代建築五鳳樓等景觀。遠處有萬里長江第一灣，已改名香格里拉的中甸和神祕的玉龍雪山。如果取道入川，還可遊覽瀘沽湖，一探女兒國的奧祕。

這種納西人的東巴文起源甚早，屬於原始的象形文字，共有1400個字母，是目前世界上唯一還在使用的象形文字。這種古老的文字一直到19世紀中才引起注意，陸續有中外學者投入研究。以東巴文寫成的經書稱「東巴經」，共發現一千多種，是研究納西歷史及文化極珍貴的資料。

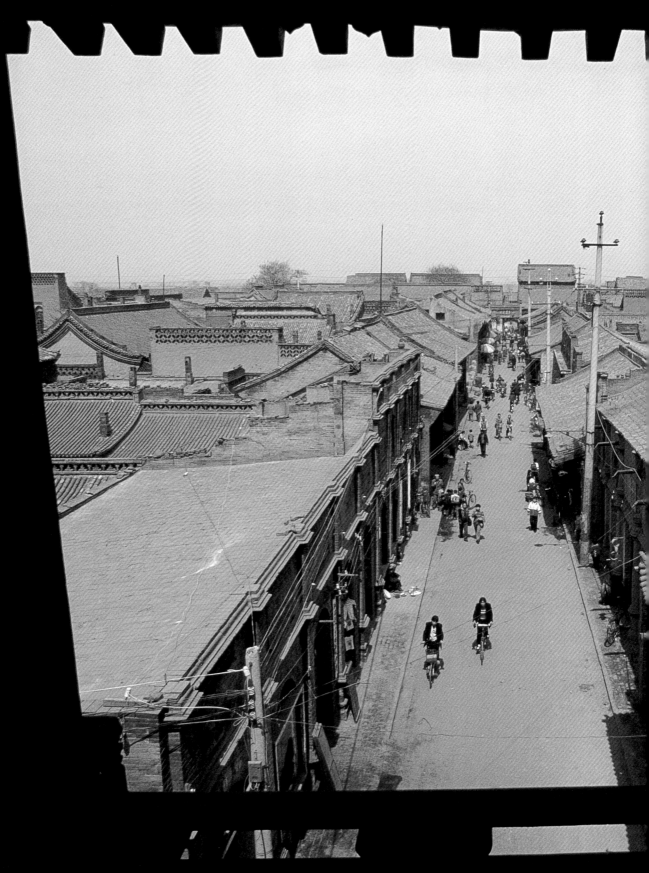

明清古縣城——
平遙古城

The Ancient City of Ping Yao

北京
山西平遙

中國大陸

地　　點：中國山西省中部

簡　　史：始建於公元前8〜9世紀的西周宣王時代，秦之後
　　　　　　一直是縣治所在。元朝以後在商業上開始發展，
　　　　　　日漸富裕；19世紀城內的票號首創匯兌及存放
　　　　　　款業務，對中國的金融業影響很大

規　　模：全城2.25平方公里，人口約42000人，整座城鎮均納入
　　　　　　世界遺產範圍

特　　色：完整保存了明清縣城的風貌。17〜19世紀的城牆、
　　　　　　街道、店鋪、衙署、民居、寺廟等仍十分完好，為
　　　　　　當時的經濟、社會、地方行政及文化發展提供了鮮
　　　　　　活的素材。城內古宅、古蹟遍布，對研究明清民居
　　　　　　建築、城市布局、北方傳統居住文化有很高價值。日
　　　　　　昇昌票號保存了19世紀中國獨有的票號文化；雙林寺及
　　　　　　鎮國寺的彩塑則是極珍貴的藝術瑰寶

列入世界遺產年代：1997年

時間對平遙似乎沒有多大影響，明清時代的市街依然是舊時模樣。初踏
入，恍恍然真有不知今夕是何夕之感。（左圖）
平遙城外的雙林寺是一座珍貴的雕塑寶庫，兩千多尊彩塑，每尊都像這
尊羅漢一般生動。（右圖）

平遙位於山西中部，西臨汾水，東倚太行山。相傳，此地原是帝堯的封地，西周宣王時期開始在此駐軍築城，至今已有2700年歷史。秦朝以後，兩千多年來平遙始終是縣治所在。元、明、清三朝，由於這裡是由京入陝、川的陸路要衝，加上山西人善於經商，逐漸在商界嶄露頭角。尤其他們在19世紀首創的「票號」，開中國匯兌及信貸業務的先河，對推動當時的金融及商業起了很大作用。他們獲利致富後，首先就是起造家宅，山西民居的精美程度，在全中國數一數二。因此，平遙雖只是一座規模不大的北方城鎮，以前還不及其西南鄰的介休（即介之推在晉文公火燒綿山時殉難之處，後民間以該日訂為「寒食節」）出名，但以其保存完整的城牆、民居、縣衙、票號及古廟，作為漢民族在明清時期的傑出建築範例，而被列入世界文化遺產。

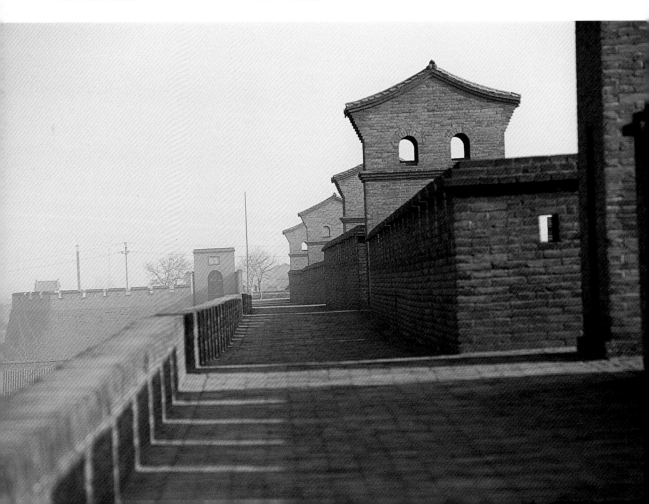

保存完好的龜形城牆

　　平遙之所以重要，首先要歸功於保存完好的城牆。其城牆原為規模不大的夯土城垣，1370年明太祖擴建成如今的規模，清康熙年間，增建大城樓，更顯宏偉。是目前中國極少數城牆保存完好的古城之一。

　　按照傳統的儒家「禮」制規定，建城規模最高的為國都，一般周長18公里，最低的為縣城，一般周長6公里。平遙嚴遵禮制，城內由四大街、八小街和七十二巷安排得井井有條。全城以南大街為中軸線，「左文（廟）右武（廟）」，「左陰（城隍廟）右陽（縣衙署）」，布局嚴謹，是典型明朝縣城的格局。周遭6公里的城牆仍完好如初，而在這道城牆中包圍著的各種建築也一如明清時代。若不是隨處可見的現代人服飾和商品，簡直讓人以為置身古代。還是讓我們先來看看這座古城的城牆吧。

　　全城平面略呈正方形，東、西、北三面都是平直的，南面則因沿中都河而有些彎曲。城牆高約10公尺，底寬8～12公尺，頂寬2.5～6公尺，內為夯土，外包磚石，頂部亦鋪磚。城門共有六座，南北各一，東西各二，類似龜形，因此有「龜城」之稱。龜象徵長生不老，金湯永固。

　　南面的迎薰門為龜頭，城外原有兩眼水井，為龜的雙目。北面的拱極門為龜尾，是全城最低處，積水由此流出。有趣的是，東西的三座門都似龜足向前屈伸，做爬行狀，唯獨下東門——親翰門的外城門向東直開，據說是特意將「這條後腿」拉直，用繩拴在8公里外的麓台塔上，以防龜跑掉。各城門均建有方形甕城，側面設內外門，高與城齊，頂部建有戰棚，大大加固了城防。環城有一圈護城濠，上設大吊橋。門內外的大路用條石鋪就，內牆修有馬道，沿坡可直登城頂。現在城牆頂部可乘腳踏車或三輪車環行，參觀城樓、敵樓、角樓、點將台、魁星樓和文昌閣。

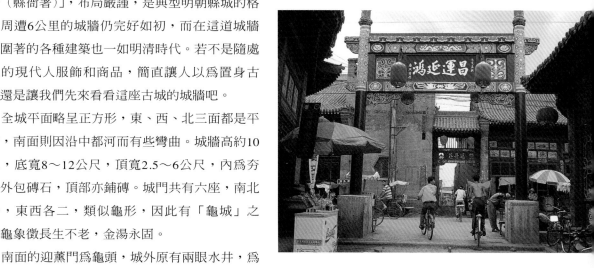

平遙是明清時期典型的縣城，城內的規劃、布局都嚴格遵守禮制，大小街巷排列得整齊有序。每條主街都建有牌坊，並題有吉祥文句，以求居家平安，街坊興旺。

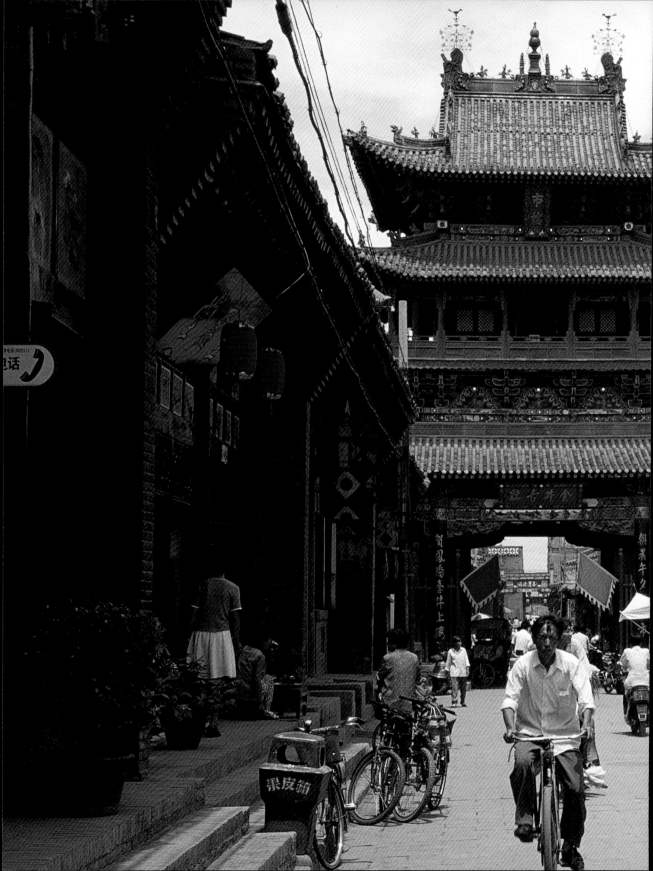

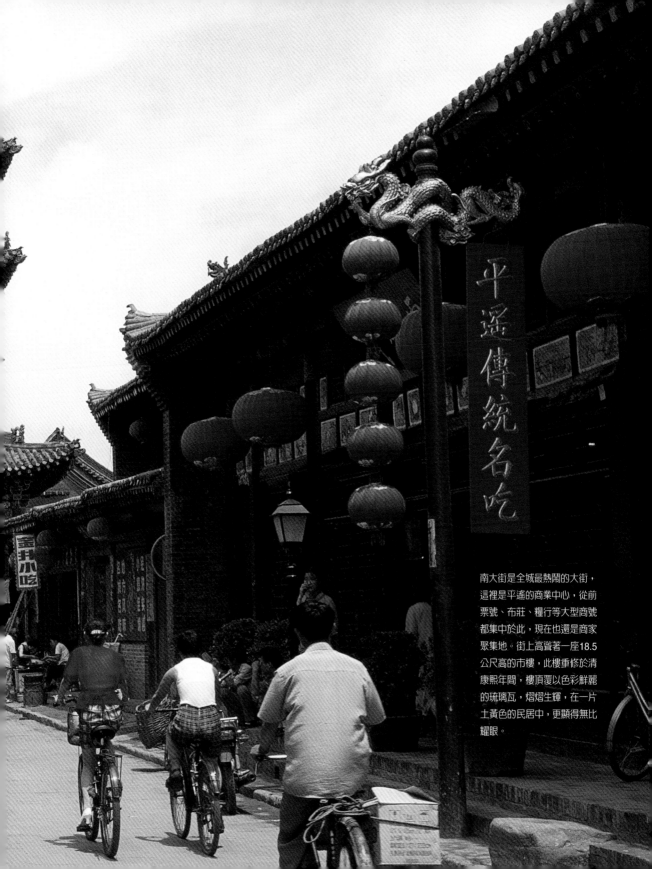

平遙傳統名吃

壹壹小吃

南大街是全城最熱鬧的大街，這裡是平遙的商業中心，從前票號、布莊、糧行等大型商號都集中於此，現在也還是商家聚集地。街上高聳著一座18.5公尺高的市樓，此樓重修於清康熙年間，樓頂覆以色彩鮮麗的琉璃瓦，熠熠生輝，在一片土黃色的民居中，更顯得無比耀眼。

平遙得以保存完好，與城堅難摧不無關係，因此最初在此建城的西周大將尹吉甫至今仍為人紀念。除了城牆上他的點將台遺跡外，城外他的屯兵處仍稱「尹村」、「尹回」。上東門城外60公尺處有他的墓，而門內則有他的廟，香火頗盛。

七品芝麻官的縣衙門

平遙古城內還留有保存完整的縣衙署，該建築群為明清時代的格局，其中的大仙樓建於元朝1346年，年代最早。縣衙署的形制雖遠不及州衙、府衙，但這樣的基層行政機構，可供我們實地瞭解明清兩朝的地方制度，彌足珍貴。

縣衙分西路、中軸線及東路。沿中軸線，首先進入衙門，兩側廂房是收取賦稅的「賦役房」，正面便是儀門。這道禮儀之門的中門遇有縣太爺出巡、恭迎上賓和喜慶節日才開，東邊的人門、西邊的鬼門，平時常人均可走，但犯人只能走鬼門。

平遙自古就是縣治，城內保留了完整的縣衙署。這裡是元明清三朝當地縣官處理全縣事務之處，相當於現在的縣政府。縣衙內有公堂、錢糧庫、督捕廳、監獄、內院等等，舉凡繳稅、納糧、審案、監禁犯人都在這裡。其布局完整清晰，為我們瞭解古代基層行政單位提供了十分難得的實例。

儀門內的庭院相當寬敞，穿過牌坊，對面便是建在月台上的大堂，高大威嚴，體現了權力中心的尊貴。兩側各有廂房11間，即六房。隋唐以來，中央設三省六部，即中書省（立法）、尚書省（施政）、門下省（監察）和吏、戶、禮、兵、刑、工六部。縣衙的六房與中央的六部對口。

大堂為衙署的中心，是一座五開間的廳堂，中間三楹作公堂，是知縣辦公的主要場所；東西兩楹分別是錢糧庫和武備庫。大堂外兩側是贊政亭和鑾駕庫（準備接待皇帝或接聖旨用）。穿過大堂背後的宅門即是二堂，為知縣日常辦公和審理民事案件之處。堂內東西兩側為縣丞的簡房和典史的招房。堂外兩側是錢穀和刑名兩位師爺的辦公處。二堂後的內宅是知縣的生活區，正房為書齋和臥室，但明清時的知縣不准攜眷屬上任，俸銀也不高，生活相當清苦，內部陳設簡樸。內宅的東西廂房為客房，供上級或誼友留宿，但信使只能住驛站。中軸線最後的大仙樓，供奉鎮衙守印大仙。

西路門口的申明亭為調解民間糾紛之處，後面的牢獄用來拘禁犯人，分重獄、輕獄和女獄，高牆森嚴。獄北為公廨房和督捕廳，再往西是洪善驛站，其北的閻王廟供奉十殿閻羅。東路最南端、位於正門一側的是鐘樓。往裡走是土地祠，再往前是一四合院，即蕭何廟。縣衙中設蕭何廟歷史已久，目的是要縣官以這位漢朝開國丞相為楷模。正廳對面是戲台，供縣官招待貴賓之用。由此向南又是一座四合院，是主管糧食的吏員辦公及儲糧的「糧廳」。穿過糧廳就是精巧的花園了，其主建築為花廳，是吏員休息之處。遇有桃色事件，也在這裡審問，以保護婦女名節。

隔古城南大街與縣衙東西相對的是城隍廟。「城隍」是保護城池的神明，明初朱元璋頒旨普建廟宇，有城即有城隍廟。平遙的城隍廟形制完整，古木參天；並與東西兩側的灶君廟、財神廟及道院形成宏大規整的建築群，其琉璃裝飾精湛耀目，顯示了平遙雄厚的財力。城隍廟以南還有座文廟，有大成殿、明倫堂、尊經閣、敬一亭等建築，規模宏偉。奉祀孔子的主殿大成殿建於12世紀，是各地文廟中唯一的宋代建築，尤其珍貴。

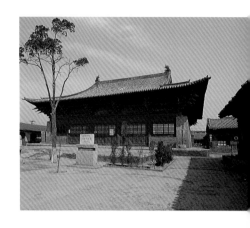

平遙文廟的大成殿已有八百多年歷史，在各地文廟中年代最為古老。殿面闊五間，建於一個1公尺高的台基上，四周原有石欄杆圍繞。灰瓦紅柱，屋簷微微上翹，莊重而不失古樸典雅。

日昇昌票號大門上的商號題匾。日昇昌票號在道光年間首創匯兌業務，將中國的金融業向前推進了一大步。現代銀行成立之前，日昇昌在中國金融業有著舉足輕重的地位。如今原址已闢為票號博物館，保存了中國獨有的票號文化。

 ## 山西銀行的始祖——日昇昌

從19世紀到20世紀前20年，被西方人稱作「山西銀行」的票號曾在中國近代的金融界叱吒風雲，對經濟發展起過舉足輕重的作用，平遙、祈縣、太谷的晉中一帶甚至被譽為「中國的華爾街」。而首創匯兌和存放款業務的日昇昌票號便在平遙城內。

當年，西裕成顏料鋪的東家二少爺李大全偶然發現賭場的伙計雷履泰心算精準，口齒伶俐，便聘到西裕成，先後委任其為漢口分號執事和京城分號領班。到李大全繼承父業任號東時，即調雷履泰回總號任大掌櫃。雷履泰在漢、京任職時已感到交易銀量大，舊有鏢局已無法應付，便開始了匯兌的嘗試，並建議創建票號。於是，日昇昌票號在道光四年（1824）正式誕生，開啟了中國近代金融史嶄新的一頁。

日昇昌舊址在平遙西大街路南，西側為李氏另一家票號「日新中」。整座院落除正門為厚重的木板門外，均為高大厚實的磚石牆體所封閉，其防範之嚴，大大超過一般民居。日昇昌兼具晉中民居及商店的特色，建築藝術和使用功能皆備。沿中軸線的三進院落形狀不一，房屋對稱，用門庭、洞門、過廳和夾道等空間過渡方式，使有限的面積組合成多變的空間，形成幽靜的環境。房屋高低錯落，構成跌宕起伏的韻律，足以成為中國北方建築的代表。

正門鋪面闊15.45公尺，進深8公尺，門前有三級石階，門洞內是砂岩石坡道，便於銀車運行。後門在東郭家巷，為垂花拱券門，可直通南跨院，供馬車行駛。南跨院為封閉式狹長通道，正對馬廄，兩側牆高10.2公尺，無窗，便於防火防盜。從南跨院只能通過洞門或設有兩道板門的小夾道才能進入主院，可見設防之嚴。整座建築群厚重樸實，沒有奢華的裝飾，既體現了日昇昌的經營理念，又符合票號的實用目的。

票號一進院的東西廂房為櫃房，對外營業。西廂櫃房迎門懸掛著詩文牌匾，看似普通常見，其中卻含奧妙。例如「謹防做票冒取，勿忘細視書章」，其實依次代表一年中的12個月；那幅六

行五言詩「堪笑世情薄，天道最公平，昧心圖自利，陰謀害他人，善惡終有報，到頭必分明」，則依次代表一個月中的30天；而「趙氏連城璧，由來天下傳」或「生客多察看，斟酌而後行」則代表一至十的數目；「國寶流通」四字代表萬、千、百、兩的單位。用這樣的暗語寫成的匯票即使丟失，在外人眼中也不過是廢紙一張。加上書寫用紙中暗藏的浮水印、加蓋的印章及匯票書寫人的固定手跡等種種防偽措施，形成了多道保密防線。由於見票兌銀後匯票即毀，館中除空白未用的浮水印紙外，並無匯票保存。

西廂櫃房通裡面的金庫，但庫門無法從外面打開。金庫內有早期的保險櫃和地下藏銀窖，一旁的土炕上睡著保安人員。但這只是供日常用的小金庫，據傳院內另有大金窖。

穿過短牆門或金庫的另一道門即進入二進院，其東西廂房分別為帳房和信房，帳房負責會計結算和匯票書寫，信房處理信箋往來及各分號間的聯繫與調度。其陳設簡陋，人員有限（總號始終在25人左右），印證了日昇昌對儉樸與效率的追求。誰能想到這裡是四十餘處遍及國內35座城市，並遠及東南亞和日、俄、歐、美分號的金融中樞呢！

日昇昌票號內房一景。房內保留著20世紀初的陳設，炕旁的牆上掛著信袋，分別裝著各地分號寄來的書信。信袋旁內凹的小櫃存放著銀錢及貴重物品，類似現在的金庫或保險櫃。

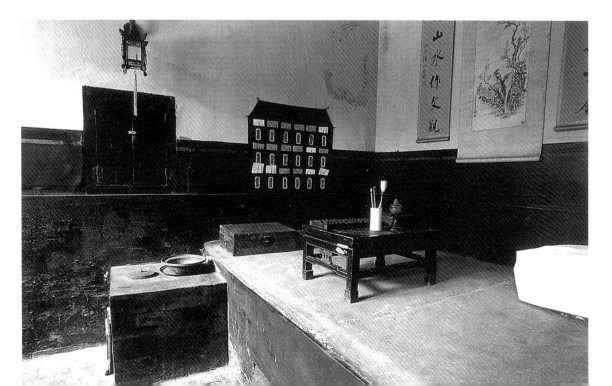

透視平遙民居

撰文·繪圖／王其鈞

正房上的照壁
傳統中國風水觀念，認爲「前低後高，子孫英豪」，因此山西人喜歡在正房上面設置照壁，以提高高度

中門
中門是區分家庭內外空間的標誌，往內就是私密的內宅了，一般客人是進不了中門的

單坡屋頂
東西廂房一般都是單坡屋頂，這樣，可以抬高外圍院牆的高度，更增院牆內的安全感

院落
院落成縱長方形，也就是寬度較窄，進深較長

獨立式窯洞
這種窯洞用青磚砌成，冬暖夏涼，住起來舒適宜人，但造價也高，一般只有中軸線中部和後面（正房）的房子才使用

正房　屋頂入口

煙囪
房內使用火炕，因此房頂上煙囪處處，造型不一，同時還有裝飾作用

大門
大門通常設在左前方，但也有少數大戶人家，將大門設在正中央

平遙民居大都爲四合院的形式，院子一般都是南北方向長、東西方向窄，院落的中央設置中門，將院落分成前後兩個部分。「寧叫青龍高萬丈，不讓白虎抬了頭」，按照風水術的說法：青龍居東爲吉，白虎居西主凶。因此，平遙民居的每一個街區，由西向東，建築地基一家比一家高一塊磚上下。這樣，就可以使青龍壓住白虎。

從單個的住宅院落來看，靠近正房的屋脊最高，愈向外、向前，廂房的屋脊愈低，形成層層疊落的形式，符合風水「前低後高，子孫英豪」的說法，也不易造成內院積水。爲防止雨水沖刷外牆，也爲了集聚財氣，東西廂房與最前面的倒座房多爲向院內傾斜的單坡屋頂，有「肥水不落外人田」的寓意。院內地面都鋪著青磚，下雨時不會泥濘難行，晴天亦能防風沙。

大門多設在東南角，但也有大戶人家就像衙門官署一樣，大門開在正中，並在二門內設置轉扇門，藉財勢逼退煞氣。以前平遙城裡多富商，多採用花費較大的獨立式磚砌窯洞，這種窯洞冬暖夏涼，沒有噪音，又耐地震。

142

日昇昌的成功引發了平遙票號的大發展，在全國51家票號中約占半數，四百多處分號遍布全中國，現存較完整的票號舊址城內即有18處。其從業人員累計上萬，在嚴格的店規和精細的經營培養下，山西為全中國栽培了一批理財能手，並在該省內改變了中國傳統「仕農工商」的排序，將商人推崇到首位，影響很大。日昇昌現在已闢為「中國票號博物館」，為特有的「票號文化」做了很好的保存。

典型的山西民居

晉商的財富從山西民居中可見一斑。在平遙古城2.25平方公里的圈內，就有3797座傳統民居，其中保存十分完整的四合院就有四百多處。由於結構合理、建造精良，雖經百年風雨，乃至地震、洪水，仍未經翻修，使人們至今還可以得窺原貌。

平遙民居的院落一般比較狹長，無論幾進，往往是越進越窄，而兩側廂房卻逐漸加高，形成封閉內聚的空間。但在嚴謹規整的院落中卻由精美的裝飾點綴得生氣勃勃：木雕的雀替、卷雲、門窗，以及各種磚雕、石刻都極細膩生動，其精美程度，絲毫不遜徽商的皖南民居。

房屋建築的特點之一是正房多為下窯上閣，窯洞多暖夏涼，在山西並非陋居。而廂房多為後牆高、前牆低的向內單坡房，這樣可以節省梁木，更適於收集雨水（山西天旱少雨）；而院中的大缸既為貯水供生活之用和防火，在風水上也有聚財之義。不過院中均不見樹木，因為那樣便成了「困」字形，不吉利。

平遙城內的古老民居頗多，如建於1351年的冀氏老宅，日昇昌創始人雷履泰故居、富商侯王賓舊居、趙大第舊居、文人宅第王沛霖舊居等等，均各有獨到之處，時間充裕者值得一一觀覽。

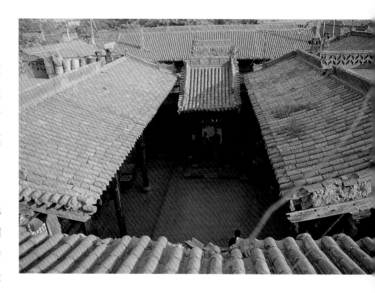

俯視平遙民居。這是一座典型的山西四合院，呈縱長方形，或兩進，或三進，一進一進往裡延伸。四周以高牆圍合，不開窗，形成一個封閉的空間，既安全，又可阻隔外面的噪音紛擾。全家幾代老小就在裡面過著寧靜的日子。

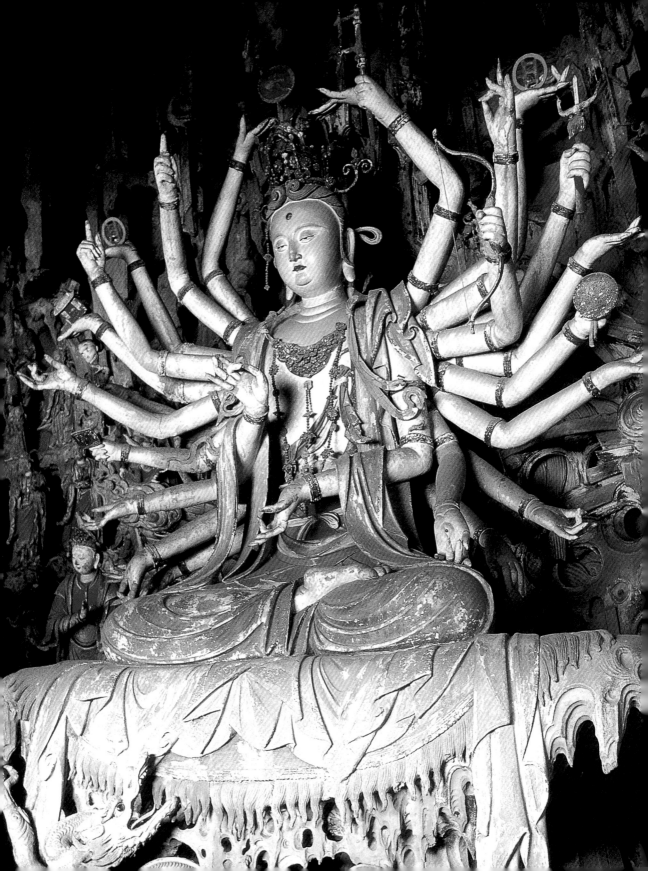

清虛觀、雙林寺與鎮國寺

作為一座古城，平遙城中的宗教建築也有久遠的歷史。創建於唐高宗顯慶二年（657）的清虛觀位於東大街，是城內規模最大的道觀。其輪廓猶如臥倒的花瓶，象徵聚寶瓶，整座道觀建築古樸、氣氛祥和。全觀三進，建築十座。中軸線上由南至北依次為牌坊、山門、龍虎殿、純陽宮、三清殿、玉皇閣。其中龍虎殿的「懸梁吊柱」建築結構十分罕見；而明代塑製、高五公尺的青龍、白虎神像雄健威猛，亦為精品。

城西南六公里處的雙林寺有「東方彩塑藝術寶庫」之稱。其中兩千多尊彩繪泥塑的佛祖、菩薩、天王、金剛、羅漢、力士和供養人，以及珍禽異獸、山水花木，無論大小，無不栩栩如生；

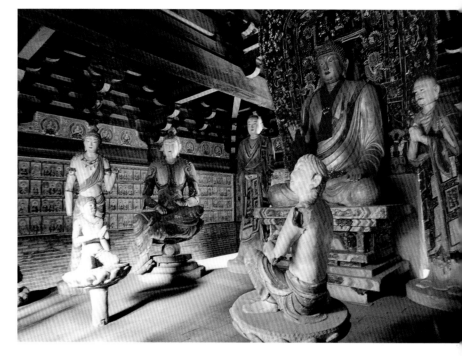

歷經七百多年，色彩依舊鮮麗。尤其是那尊千手千眼觀音像，更是形態端莊，千手千態。寺中除彩塑與壁畫外，唐槐、宋碑、明鐘，都是十分珍貴的文物。

鎮國寺位於城外東北郝洞村，初創於唐末五代的北漢。現存五代至清各時期古建築四十餘間，彩塑五十餘尊，壁畫百餘幅，還有鑄於1146年的古老鐵鐘一口。其佛殿古老，樹木蒼奇，碑石眾多，無一不珍貴。寺中萬佛殿是中國現存最古老的木結構建築之一，建於963年，雖數經地震而絲毫無損。殿中有彩塑佛像11尊，為極其難得的五代傑作。鎮國寺離縣城較遠，遊人不多，格外清幽。何妨遊完古城，再訪古剎，為此行畫下完美的句點。

鎮國寺萬佛殿建於公元963年的五代時期，中國境內比它更早的木構建築寥寥無幾。殿中佛壇上有一組彩塑佛像，共有釋迦佛及弟子、菩薩、天王等共11尊。是全中國唯一五代彩塑作品，仍保有唐代遺風，特別珍貴。

雙林寺是一座建於北魏時期的古廟，以兩千多尊明代彩塑著稱於世。彩塑以當地產的紅膠泥塑製，再施以彩繪。雖出自民間匠人，卻生動精采絕倫，藝術價值極高。這是菩薩殿中的千手千眼觀音像，慈眉善目，豐腴秀麗，千手千眼象徵祂法力無邊。（左圖）

旅遊實用資訊

西耶納

交　通：

火　車／從翡冷翠搭火車約1.5～2小時（有的需於Empoli站轉車）。西耶納的火車站位於離西耶納市區2公里處，從火車站可搭小型巴士（Pollicino）前往舊城區

巴　士／從翡冷翠搭SITA公司的直達巴士約1小時

市內交通／雖然西耶納市區有小型巴士路線，但主要的景點都集中在田野廣場附近，適合徒步遊覽。舊城區限制車輛進入
聖吉米納諾、皮恩札和西耶納之間有巴士往來。從西耶納到聖吉米納諾約1小時，到皮恩札約1小時30分鐘

遊客服務中心：

地　　址／Piazza del Campo, 56

電　　話／+39 0577 280551

開放時間／3月下～11月上8：30～19：30，11月中～3月中8：30～13：00、15：00～19：00

關閉時間／3月下～11月上周日，11月中～3月中周六下午、周日

觀參重點：田野廣場、市政廳（共和宮）、大教堂、大教堂藝術品美術館、國立美術館，及鄰近西耶納的兩座小城聖吉米納諾、皮恩札

相關網站：

1. http://www.terresiena.it/：西耶納遊客服務中心網站（英文、義大利文、日文）

2. http://www.comune.siena.it/turismo/：西耶納市政府網站（英文、義大利文）

3. http://www.turismo.toscana.it/：西耶納所在地托斯卡納地區旅遊局網站（英文、義大利文）

薩拉曼卡

交　通：

火　車／從馬德里查馬丁火車站（Estación de Chamartin）搭火車約2.5小時。從薩拉曼卡火車站可搭1號公車前往市中心

巴　士／從馬德里搭Auto Res 公司的直達巴士約2.5～3小時。從巴士站可搭4號公車前往市中心

市內交通／薩拉曼卡的規模不大，適合徒步遊覽，亦可利用從阿納亞廣場出發之觀光巴士（Chiquitren）

遊客服務中心：

地　　址／Rua Mayor, 70（貝殼之家內）

電　　話／+34 923 268571

開放時間／周一～五9：00～14：00、17：00～19：00，周六、日10：00～14：00、16：00～19：00

※大廣場也有辦事處

觀參重點：大廣場、貝殼之家、薩拉曼卡大學、舊大教堂和新大教堂、聖司提反修道院和女子修道院、鹽宮、蒙特雷宮、里斯之家

相關網站：

1. http://www.aboutsalamanca.com/：包括薩拉曼卡主要景點、歷史、旅遊資訊等（英文）

2. http://www.ciudadespatrimonio.org/：介紹西班牙世界遺產的網站（英文、西班牙文）

3. http://www.spain.info/Portal/default.htm：西班牙旅遊局網站（英文、西班牙文、法文、德文）

卡爾卡松城堡

交　通：

火　車／從巴黎里昂火車站（Gare de Lyon）搭高速火車（TGV），於蒙伯里埃（Montpellier）轉車，至卡爾卡松約5～5.5小時

市內交通／從卡爾卡松火車站至舊城步行需約30分鐘。亦可搭4號公車至Square Gambetta後，再轉乘2號公車，於La Cité下車

遊客服務中心：

地　　址／15, Boulevard Camille Pelletan

電　　話／+33 (0)4 68 10 24 30

開放時間／旺季9：00～19：00，淡季9：00～18：00

參觀重點：舊城的雙重城牆、伯爵城堡、聖納賽爾大教堂

注意事項：參加導覽團才能進入伯爵城堡參觀。若要遊舊城，建議參加從伯爵城堡出發之導覽團，才有機會參觀平時不對外開放的地方

相關網站：

1. http://www.carcassonne-tourisme.com/：卡爾卡松遊客服務中心網站（英文、法文）

2. http://www.carcassonne.culture.fr/：法國文化部介紹卡爾卡松的網站（英文、法文、義大利文）

3. http://perso.wanadoo.fr/bbcp/：介紹卡爾卡松歷史、文化等（英文、法文）

薩爾斯堡

交　通：

飛　機／薩爾斯堡機場（Salzburg Airport W.A. Mozart）位於薩爾斯堡西方4公里處，和倫敦、巴黎等歐洲主要城市之間有直飛班機，77路巴士連接機場和薩爾斯堡中央火車站

火　車／薩爾斯堡和大部分歐洲主要城市之間有火車往來。從中央火車站（Hauptbahnhof）至市中心走路只要20分鐘

市內交通／主要交通工具有巴士和無軌電車。但整個舊城區為行人徒步區，限制車輛進入

遊客服務中心：

地　　址／Mozartplatz 5

電　　話／+43 (0)662 88987330

開放時間／全年無休

※中央火車站內也有辦事處

觀參重點： 格特萊德街的莫札特故居、大主教宮、薩爾斯堡大教堂、聖彼得修士修道院、方濟會教堂、霍亨薩爾斯城堡

相關網站：

1. http://www.salzburginfo.or.at：薩爾斯堡遊客服務中心網站，除了基本旅遊資訊外，還包括莫札特生平及電影「真善美」等相關資訊（英文、德文）

2. http://www.austria-tourism.at：奧地利旅遊局網站（英文、德文）

愛丁堡

交　通：

飛　機／愛丁堡國際機場（Edinburgh International Airport）位於愛丁堡西郊約11公里處，每隔10～15分鐘即有一班開往市區韋弗利車站的機場巴士，車程約25分鐘

火　車／從倫敦國王十字車站（King's Cross）每小時有2班火車前往愛丁堡，車程約4小時45分鐘

市內交通／雖然愛丁堡市區有完善的巴士運輸系統，但對遊客而言，在效益上，徒步遊覽反而更經濟快速

遊客服務中心：

地　　址／3 Princes St.

電　　話／+44 (0)131 4733800

開放時間／5、6、9月9：00～19：00（周日10：00～19：00），7、8月9：00～20：00（周日10：00～20：00），10～4月9：00～18：00（周日10：00～18：00）

參觀重點： 愛丁古堡、約翰‧諾克斯故居、聖吉爾斯大教堂、皇家哩路、聖十字宮、王子街、蘇格蘭國家美術館、國立肖像館、卡爾頓山

相關網站：

1. http://www.edinburgh.org：愛丁堡旅遊局網站（英文）

2. http://www.visitscotland.com：蘇格蘭旅遊局網站（有各種語言）

3. http://www.visitbritain.com：英國觀光局網站（英文）

庫斯科

交　通：

飛　機／從祕魯首都利馬國際機場（Aeropuerto Intrnacional de Lima）每天都有班機飛往庫斯科，約1小時。庫斯科機場（Aeropuerto Internacional Alejandro Velazco Astete）位於離庫斯科舊城區5公里處，從機場可搭計程車前往市區

巴　士／從利馬搭長途巴士需約26～27小時（所需時間依季節或天候而變）。由Ormeño及Cruz del Sur等公司營運利馬－庫斯科路線

市內交通／庫斯科舊城規模不大，適合徒步遊覽。從庫斯科中心廣場（Plaza de Armas）至薩克薩瓦曼古堡步行約1小時。如要到郊外的景點，最好參加旅行團，或租車前往

遊客服務中心：

地　　址／Mantas 117-A（中心廣場附近）

電　　話／+51 (0)84 263 176

開放時間／周一～五8：00～18：00，周六9：00～12：00

關閉時間／周六下午，周日

※庫斯科機場內也有辦事處

參觀重點： 中心廣場周邊、王室大道、薩克薩瓦曼古堡、聖多明哥教堂（原太陽神廟）、太陽貞女街和巨石街上的石牆

相關網站：

1. http://www.cuscoperu.com/：包括庫斯科主要景點、歷史、旅遊資訊等（英文）

2. http://travel.peru.com/travel/english/：包括祕魯主要景點、歷史、旅遊資訊等（英文）

皖南西遞、宏村

交　通 從北京、上海等地搭機至黃山後，包出租車前往。亦可從黃山搭巴士至黟縣後，再從黟縣搭乘中型巴士前往西遞，或坐機動三輪車前往宏村

遊客服務中心：

西遞旅遊服務總公司

電　　話／+86 (0)559 5154030

京黟旅遊公司

電　　話／+86 (0)559 5522319

參觀重點／西遞的走馬樓、牌樓、彩樓、瑞玉庭、桃李園、東園、西園及履福堂；宏村的月沼、南湖、南湖書院、樂敘堂及承志堂等

相關網站：

1. http://www.ahtourism.com/：安徽省旅遊局網站（簡體字、英文）
2. http://www.yixian.gov.cn/：黟縣政府網站（簡體字）
3. http://www.cnwh.org/：中國世界遺產網（簡體字、英文）
4. http://chiculture.net/1216/html/index.html：香港中國文化研究院介紹皖南古村落的網站（繁體字）

麗江古城

交　　通：

飛　　機／麗江機場位於離麗江古城28公里處的三義鄉，麗江機場和昆明之間每天都有班機來往，約40～50分鐘。從機場可搭機場巴士前往古城

巴　　士／昆明火車站旁每天都有長途巴士開往麗江，需約15小時

市內交通／麗江有完善的公車路線，亦可利用出租車，但古城內限制車輛進入

遊客服務中心：

麗江地區旅遊局

電　　話／+86 (0)888 5121802

參觀重點／四方街、木氏府第、水道、古橋、納西族民居、黑龍潭，欣賞納西古樂及東巴文、東巴畫

相關網站：

1. http://www.traveloyunnan.com.cn/：雲南旅遊信息網（簡體字、繁體字、英文等）
2. http://www.cnwh.org/：中國世界遺產網（簡體字、英文）
3. http://www.chiculture.net/1201/：香港中國文化研究院介紹世界遺產的網站（繁體字）

平遙古城

交　　通：

火　　車／從北京西站搭往山西省省會太原方向的火車，需約10～11小時可達平遙

巴　　士／從太原火車站前搭長途巴士約2～3小時

市內交通／古城的規模不大，適合徒步遊覽，亦可利用古城內到處可看見的人力三輪車
雙林寺位於古城西南方6公里處，鎮國寺位於古城東北方12公里處，均可從平遙火車站前搭巴士或租車前往

參觀重點／城牆、縣衙署、城隍廟、日昇昌票號、清虛觀及隨處可見之古老民居，以及城外的雙林寺與鎮國寺

注意事項／古城內民宅尚有人居住，參觀時務必注意基本禮儀

相關網站：

1. http://www.sxta.com.cn/：山西旅遊信息網（簡體字、英文）
2. http://www.cnwh.org/：中國世界遺產網（簡體字、英文）
3. http://www.chiculture.net/1201/：香港中國文化研究院介紹中國世界遺產的網站（繁體字）

圖片來源

World Heritage

世界遺產之旅

從全球128個國家、754處世界遺產,精挑細選最精彩的近百處,薈聚成8冊。
是精華中的精華,每一本都不容錯過!

1.皇宮御苑

十座無與倫比的皇宮御苑,
是建築和藝術登峰造極之作,
更是各國國力的展現和王權的表徵。

定價:新台幣360元　　已出版

2.歷史名都

巴黎、羅馬、翡冷翠、京都……
東西方幾座最偉大的歷史都城,
處處是古蹟,步步見文化。

定價:新台幣360元　　已出版

3.老城古鎮

麗江古城、西耶納、庫斯科……
時間在此凝結,古代尋常人家的生活,
一一重現眼前。

定價:新台幣360元　　已出版

4.古代文明

金字塔、馬丘比丘、吳哥窟……
失落的文明,在考古學家一鋤一鏟下,
逐漸解開謎團。

預定2003年10月出版

5.上帝聖殿

比薩大教堂、科隆大教堂、巴黎聖母院……
最超凡的幾座歐洲大教堂,不僅建築藝術成就驚人,
更記錄了人們崇拜上帝最虔誠的心路歷程。

預定2003年12月出版

6.宗教聖地

峨嵋山、布達拉宮、耶路撒冷……
到各大宗教聖地朝拜,
看各地信徒如何表達對信仰最熱切的追求。

預定2004年上半年出版

7.藝術瑰寶

敦煌莫高窟、印度泰姬瑪哈陵、
巴塞隆納的高第建築……
件件都是人類藝術顛峰之作,讓人驚豔、歎服!

預定2004年上半年出版

8.自然奇景

九寨溝、大峽谷、大堡礁……
每一處都是最壯麗、
最動人心魄的大自然奇觀。

預定2004年上半年出版

風景文化叢書 訂購辦法

凡直接向本公司購書，每本一律照定價88折優惠讀者（書友會會員享85折，加入辦法請詳見右頁）。平郵寄書，如需掛號，每本加收掛號郵資20元。團體大宗購買另有折扣，請電洽讀者服務部。

以下三種訂購方式，請任選：

1.郵政劃撥
　劃撥帳號／19749174，戶名／風景文化事業股份有限公司
　一般劃撥後7～10天，本公司才會收到資料，安排寄書。可以先寫明書名、數量、收件人姓名、地址、電話等，附上劃撥單收據，傳真至本公司，即可迅速寄出。

2.信用卡訂購
　請填妥所附信用卡專用訂購單，影印放大傳真至本公司。

3.歡迎親至本公司選購

風景文化信用卡專用訂購單
24小時傳真熱線：(02)82187716

書　號	產品名稱	定　價	優惠價		數量	郵寄方式	金　額
AA0101	世界遺產之旅—皇宮御苑	360元	□一般讀者88折	315元		□平郵 □掛號＋20元/本	
			□書友會會員85折	305元		□平郵 □掛號＋20元/本	
AA0102	世界遺產之旅—歷史名都	360元	□一般讀者88折	315元		□平郵 □掛號＋20元/本	
			□書友會會員85折	305元		□平郵 □掛號＋20元/本	
AA0103	世界遺產之旅—老城古鎮	360元	□一般讀者88折	315元		□平郵 □掛號＋20元/本	
			□書友會會員85折	305元		□平郵 □掛號＋20元/本	

※如需掛號寄書，每本加收掛號郵資20元。

合計：_____萬_____仟_____佰_____元整

■信用卡資料

發卡銀行：_____

卡別：□VISA □MasterCard □JCB □聯合信用卡　　卡號：_____－_____－_____－_____

信用卡有效期限：西元_____年____月止（請務必填寫）　　簽名：_____
（與信用卡上簽名一致）

支付款項：_____元（請務必填寫）

■訂購者基本資料

姓名：_____　性別：□男 □女　　出生日期：西元_____年_____月_____日

身分證字號：_____　　聯絡電話：（日）_____（夜）_____

寄書地址：_____

■發票資料（如未註明抬頭及統一編號，將開立訂購者個人發票）

發票抬頭：_____　　統一編號：_____

＊傳真後請來電確認　　　＊本單若已傳真，請勿再郵寄

風景文化事業股份有限公司
地址：231台北縣新店市中央路198號3樓　　讀者服務電話：(02)8218-7702　傳真：(02)8218-7716
E-mail：scenery.books@msa.hinet.net　　服務時間：週一至週五上午9：30～下午6：00

歡迎加入「風景書友會」！

親愛的讀者：

謝謝您購買本書。歡迎加入「風景書友會」。只要詳細填寫以下各欄，寄回（或傳真）本公司，毋需任何手續及費用，即成為書友會會員，並享有以下服務：

1. 直接向本公司購買任何出版品，一律享有定價的85折優惠（一般讀者88折）。
2. 不定期收到本公司書訊及相關圖書、藝文訊息。
3. 優先參加本公司舉辦的各種活動。

您購買的書名：世界遺產之旅 — 老城古鎮　　書號：AA0103

您在何處購得本書？

1. □書店門市 書店名：_____ 2. □網路書店 網路書店名：_____
3. □量販店 4. □便利商店 5. □向出版社直接訂購 6. □親友贈送 7. □其他_____

您平常習慣從何處得知新書出版消息？（可複選）

1. □書店 書店名：_____ 2. □網路 網站名：_____
3. □報章雜誌廣告 報章雜誌名：_____ 4. □電視或廣播節目 節目名稱：_____
5. □書評/書訊 書評/書訊名稱：_____ 6. □DM廣告 7. □親友介紹 8. □其他_____

您對本書的評價？（單選）

內　　容　1. □非常滿意 2. □滿意 3. □普通 4. □不太滿意 5. □非常不滿意
文　　字　1. □非常滿意 2. □滿意 3. □普通 4. □不太滿意 5. □非常不滿意
圖　　片　1. □非常滿意 2. □滿意 3. □普通 4. □不太滿意 5. □非常不滿意
印　　刷　1. □非常滿意 2. □滿意 3. □普通 4. □不太滿意 5. □非常不滿意
美術設計　1. □非常滿意 2. □滿意 3. □普通 4. □不太滿意 5. □非常不滿意
定　　價　1. □物超所值 2. □適中 3. □太貴
其他意見　_____

下面是《世界遺產之旅》系列的書名。您對那一個主題有興趣？（可複選）

＊「皇宮御苑」 1. □有興趣 2. □沒興趣 3. □已購買 ＊「歷史名都」1. □有興趣 2. □沒興趣 3. □已購買
＊「老城古鎮」 1. □有興趣 2. □沒興趣 3. □已購買 「古代文明」1. □有興趣 2. □沒興趣 3. □已購買
「上帝聖殿」 1. □有興趣 2. □沒興趣 3. □已購買 「宗教聖地」1. □有興趣 2. □沒興趣 3. □已購買
「藝術瑰寶」 1. □有興趣 2. □沒興趣 3. □已購買 「自然奇景」1. □有興趣 2. □沒興趣 3. □已購買

（有＊記號者，已經出版，其餘各書陸續推出。詳見本書P.149全系列內容介紹。）

您希望本公司未來出版何種主題的書籍，提供何種服務？

您的大名：_____ **出生年月日**：西元 19___年___月___日 **性別**：1. □男 2. □女
地址：□□□_____
電話：（　）____ － _____ **傳真**：（　）____ － _____ **E-Mail**：_____
職業：
1. □公務(含軍警) 2. □教職 3. □圖書出版 4. □大眾傳播 5. □服務 6. □銷售 7. □製造 8. □金融
9. □資訊 10. □自由業 11. □學生 12. □家管 13. □其他

如果您有孩子，請選出他們所屬的學齡層（可複選）
1. □嬰幼兒 2. □幼稚園 3. □小學中低年級 4. □小學高年級 5. □國中 6. □高中（職） 7. □大專以上

請沿虛線剪下，對摺黏貼，免貼郵票，寄回本公司。或影印放大傳真（02-8218-7716）本公司讀者服務部。謝謝！

板橋郵局登記證
廣告回信
板橋廣字第15號
免貼郵票

231 台灣台北縣新店市中央路 198 號 3 樓

風景文化事業股份有限公司

讀者服務部　收

請沿線對摺黏貼，免貼郵票寄回，謝謝！

風景文化

每一本書都像一道「文化風景」，可以觀，可以遊，可以思。